午夜場電影筆記

路鵰　著

自序：在電影中戀愛

所謂自序，大約是一份自供狀，交代我和電影那點不得不說的事兒。電影已經成了流行文化的入門標靶，人人說得，我又能說些什麼呢？沒有科班訓練的沖刷，自然不敢勾就一副地圖指點別人怎麼從碟影重重中突圍。想到一個關鍵字：愛，但是曠男怨女寫給電影的遺情書已然氾濫，我又能彈撥出什麼弦歌雅意？我能自信的，也許還有幾分東拉西扯的獨門功夫，沿著電影這枚葉片上縱橫交錯的脈絡，總能抵達一片水草豐美的迦南美地吧。

作為一個面目模糊的城中女人，情感、生活、履歷皆乏善可陳，生於現代，不知幸耶，或是不幸？我們得到了太多前人無法想像的，也缺失了很多，包括山重水複柳暗花明的驚喜，包括幾處早鶯爭暖樹的恬淡，包括兩情相悅山無稜天地絕的篤信，包括兩軍對壘冷兵器較量的勇氣……電影是我那點一直沒有進化的童話情結的城堡，我是盤踞其中的中世紀遺老，說不清有多少個夜晚，執拗於在光影傳奇中圓滿自己的初盟，如同光線找到了窗口般，一瀉磅礴。《開羅紫玫瑰》中，女主角愛上了影片中的男主角，天天

到影院去看他，而他真的從銀幕上走了下來，與她相擁起舞……哪裡是幻象，哪裡是真實，一切彷彿觸手可及。

電影，是我愛情最初的出發地。

也許遭遇一個打倒偶像的時代並非幸事，但是對那些面孔，我是那樣真切地愛慕過。猶記那個髮不濃，唇不紅，齒非皓的青澀小女生，靜候午夜劇場，彷彿小獸，屏息捕捉那個男人的一舉一動。心被捏住似的，有點不能呼吸，又有點隱隱的絕望。那是什麼來臨了呢？我安撫唇齒，不教它們洩露菡萏心事。

初次邂逅《太陽浴血記》。

那個邪惡的壞牛仔，他叫派克。此後看過的《百萬英鎊》、《雪山盟》，乃至那部被引為女人必讀聖經的《羅馬假期》，卻始終滅不過那個牛仔的位次。那是派克最出位的一次演出，血性強悍，不擇手段追逐女人和金錢，沒有人倫王法，片尾這個惡徒的死卻讓我悲傷難以自抑。此後他出演的角色就是量身定做，就是在出演自己，怎能不隨性釋放魅力？怎能不攝人心魄？又怎能不在萬千女人愛慕的眼光中載浮載沉？

他的魅力自是櫥窗裡一件夢寐的華服，雖隔著玻璃也似清晰可得，仔細一看：卻是非賣品！這樣忠誠的姿態打擊過多少女人的覬覦之心，如我輩凡人稍有蠢蠢欲動的念頭也是難以做到，何況他的傾城風華？我喜歡的保羅・紐曼，有次記者問他的

妻子，在幾十年的原裝婚姻裡，總擔心會失去他，如何緩解這種壓力？七十多歲的紐曼一把牽過妻子的手，不容置疑地說，其實是我一直在擔心失去她，她一離開我的視線我就慌亂不安。好萊塢之王克拉克·蓋博，他塑造的瑞德是無數女人渴望遭遇的經驗，如鐵砂不可遏制衝向磁鐵。而他與卡洛兒·隆巴德的愛情更是人間絕響，愛人飛機失事後不久，蓋博也離世而去。

於是想，這些男人身邊的女人，也必非凡品，否則怎能讓他們一顧便是終生。塵囂中的劍膽男子必也有最清醒的琴心，明白所有的笙歌弦音終將收束於一個指勢。繁華落盡時，身邊有人如玉，目光如星輝彌漫他整個的天空，為識途浪子照亮回家的路，君心似我心。

腦海中定格的這些鏡頭從未消弭過：

《羅馬假期》裡那個矛盾不堪、深情、青澀而又佻達的派克；

《虎豹小霸王》裡一抹似有若無的譏誚微笑始終掛在嘴角的紐曼；

《Wild heart》裡擁有那樣一道灰飛煙滅的眼神的凱奇；

《刺激一九九五》雖囹圄繫獄卻似閒庭信步的提姆·羅賓斯……

女人的口味會因為間接的經驗而被寵壞，遭遇這些光年之外的男人，會讓我們對生活懷恨在心，這對我們，真的不公。這不是個天才巨鬥的時代，我拿自己託付給誰呢？

而對男人，這豈非更是一種不公？

男人之愛夢露，愛她作一個極致的女人，溫香軟玉，我見猶憐。女人愛慕一個偶像，卻是仰望，執迷於在身邊尋找和他有一絲牽連的端倪，即使最終不過是拙劣的翻版；男人會愛一個女人的頭腦，但決不會視而不見她美好的身體，女人在心版上鐫刻一個男人，卻能把他抽象成一個符號，甚至把整個物質世界純粹化精神化，因遙遠而美麗，因美麗而痛苦，最終變成個美麗的圖騰；男人不會因遙遠的愛慕而放棄身邊的可能，法國大餐與速食麵可以得兼，而女人卻能進入一個催眠的精神隧道，在無眠亦無醒的夜裡無望地守節。

已非二八年華，愛過的人和走過的路，不仔細翻檢都會有點模糊，信馬游韁於飄搖的逆旅，識的途卻是光影交織的不老神話，閒來翻一卷出生不明的老片，看那些愛過的男人經過時光打磨雖霜染鬢髮，犁耕額頭，仍然顛倒眾生，捫心自安⋯⋯還好，你沒有變！梅雨來時，鄰家那個鹵莽小子讓人臉紅心跳的情信都已爬滿了幽幽黴痕，但我電影中的戀人們，誓言依然鏗鏗鏘鏘，擲地有聲，或是孟浪登徒子，或是款款癡情男，抑或單騎遊俠兒，冷面鐵郎君⋯⋯一二浮光掠影的片斷，最終會是流光溢彩的過往。

在電影中戀愛，一樁無法典當的因緣，一段不可變賣的情愫，一線洩露天機的月光，一衿抖落不掉的桃花。我的心會守口如瓶，等待有緣人的參悟。

是為序。

目次

第一輯
情色兩生花

所有的範例都在告訴我們，帶著自己的慾望去滿足，去狂歡，簡單地去完整這個世界，然後，回到原來的生活。在缺少愛的國度裡，人們的血液是冰冷的，需要在某個異度空間，以一種解壓縮的形式，將自己煮沸、蒸發，像羽毛那麼輕……面對生活的凌虐，我們手無寸鐵，我們孱弱卑微，情色是無因的反叛，亦是勇氣的助劑。

艾曼妞的主張

我認識的一個熟女有句話：我喜歡的詞都很真誠，比如淫蕩；我討厭的詞都很虛偽，比如貞潔。如今這個年頭，清規戒律一再被拿來嘲弄，遭遇的尷尬怕不會比一個三十多歲的老處女更少。在京舉行的法國電影節的主題定為香薰瀰漫的《情色體驗·法色光影》，對於普通觀眾而言，揭幕影片《艾曼妞》滿蘸唇痕體香，最能以撩人眼風勾起一個年代的集體回憶。《艾曼妞》出世三十寒暑，與之爭寵票房的同題影片何止牛毛，她的前衛、她的風頭卻不知笑傲幾輩江湖，究其竟，誰人不想快意如她，犯盡天條人規？

艾曼妞去泰國探望丈夫吉安，他惋惜妻子沒有和給她拍照的攝影師上床。吉安怕妻子在異國難消遣，鼓勵她多出去結識男人。艾曼妞和仙女樣的碧兒私奔，吉安氣急敗壞之餘，強姦了給兩人拉皮條的瑪麗亞，艾曼妞歡情無果，黯然回家，吉安安排了一個變態的老色情狂馬利奧來寬解妻子。在煙霧繚繞燈光昏暗如同巫蠱儀式的湄公河邊，馬利

奧旁觀一隅，一群男人肆意調笑艾曼妞並相繼佔有了她，最後，艾曼妞如同人子悟道，煙視媚行：「我驕傲，現在，我是個女人了。」

冠名倫理片的電影實際最無視倫理，看《艾曼妞》，設置底線頗為吃力，「少數派情感」，真人秀般的電影性愛場面，熱帶雨林般茂密的慾望橫生，難免讓人心猿意馬。普通情色片落墨，更接近現實倒影，癡男怨女愛慾糾纏，最後塵歸塵，土歸土。愛情是塵世裡的武器更是靈藥，一切唱唸做打的功夫，雖然俱交於性去擔綱，都不過做了愛情的注腳。在這些電影中，總是非此即彼的選擇，總是在孤獨的都市兜兜轉轉，也總會在恰當的時候轉過頭來，千里萬里地彙聚於某一個街頭某一個轉折處。

《艾曼妞》的絕色傾城就在於，她無情而性感，她氤氳了一副出世的心態，極盡囂囂張地對抗著萬丈紅塵的條條框框。女主角西維亞・克瑞絲特爾當年試鏡，一邊讀台詞，一邊讓上衣下滑半露出乳房。導演賈斯特・傑克金馬上被催眠，他把這種亢奮情緒一直持續到了影片結束。影片流露出逃無可逃的動物性，不斷挑釁著觀者：你興奮嗎？你為自己的興奮覺得罪惡嗎？唯美的畫面和異國情調幾乎是帶著惡意在我們耳邊呢噥，享受這美妙吧……

誰說性的線頭那端就一定會牽動愛？這個無法證偽的公理虛弱得不經艾曼妞這個尤物輕輕一揮，花樣百出的逐歡不再會成為我們端方天性上隱隱約約的痂結。不必害怕

一些靈肉一致的美麗時光轉瞬凋零，不必害怕一個人和另一個人因為愛而斷腸天涯。艾曼妞驅逐了愛也驅逐了哀愁，甚至不讓愛的一點陰影在自己指尖飛舞。愛是性的邏輯結果？抑或性是愛的盛大鋪陳？在艾曼妞雄辯的進攻面前，所有能夾痛我們神經的倫理困境俱都化灰化土。純粹的性也會帶來極樂世界，只要學會放棄和寬容。

性與愛，雖然一枝雙生，亦無法相容，性發自本能，力量強大自不可違，愛經人間煙火料理，有可為有不可為。兩者之間密集利比多，本我和超我不知生發幾多張力糾葛，這幾乎是情愛故事成為經典的必循路徑。而在《艾曼妞》裡，偷情、亂性堂皇成為人間公理，性愛領域中的所有實惠，向來為男人尊享，君不見卡薩諾瓦、唐璜之流，一路摧城拔寨、劫掠無數芳心，反而贏得風流美名，就連在特洛伊戰爭中建立了顯赫功業的奧德修斯，榮華富貴皆不入眼，唯願與妻子白頭偕老。忠貞至此，漫漫還鄉路上，卻也沒斷了和山精水怪共赴露水姻緣。回家之後，因為疑心妻子紅杏出牆，使出計謀一番，驗明妻子完璧之身後方才現身，這樣一個心機深沉可怕的故事，被傳頌成了佳話，此佳話的主人公居然置換成一個小女人，怎不跌破觀者的心理底線？

《艾曼妞》當年試映，劣評如潮。只能爭取到一家影院放映。但票房奇蹟出現，它成了法國最成功的電影，也成了艾菲爾鐵塔外另一法國標誌。適逢性解放熱浪灼人，艾曼妞對性的隨意就有了行為藝術的張揚，她如同除去束縛軀體的多餘衣衫一般，奮力扒

去裏挾在我們天性上的重重前綴，成為一個赤裸的名詞。一個女人比男人更能享受性，這無疑會刺痛男性世界的神經，艾曼妞也被奉為和男性世界分庭抗禮的新偶像，本片因此被蓋上女性主義的封印而引來滿城風雨。面對氣勢洶洶的討伐，這個獲得性愛真諦的美麗人妻翹著光潔的長腿，對她惹出的麻煩但笑不答，因本片成為歐洲首席豔星的西維亞如是懶洋洋地敷衍記者：「《艾曼妞》更受女性歡迎，是因為她情色，卻並不刻意。她所做的一切，全由女性意識主導，但絕無野心侵犯男性自尊，而且靚衫、靚人、靚景，令人看得舒服。」

在這點上，《艾》片確實誠意可鑑，選角、治裝、定景都砸出大筆銀子，外景地精挑細選後遠赴泰國，鏡中所現皆如仙境，色彩華麗唯美，讓人看過不知今夕何夕，情色場面非常含蓄，畢竟是大導演手筆，講究形意俱到卻並不刺刀見紅。碧兒在芭蕉林中情挑艾曼妞一場戲，鮮麗的陽光透過寬大的葉身，就像一個青紗幔帳的巨型後宮，極盡靡豔夢幻，加之兩人都是樣貌一流的美人，儘管是不倫之戀，觀者生理上也不會產生不潔之感。即使是最具刺激性的艾曼妞在河邊與眾男的群交場面，也在儀式化的情節處理下巧妙失焦。燈火搖曳的湄公河，甚至有幾分鄉愁的憂傷突然湧上味蕾，四周蟬聲寂然，暗示艾曼妞的性愛歷險已臻高潮，也走到了終結篇。比之普通情色片「私有愛」的偏狹格局，不知大氣出多少，經典所以成為經典，總有其不容置喙的理由。

女主角的選擇是影片最大的成功要素，導演追求情色峰值，卻從另一極加以強調，閱人無數終於覓到了他心目中的艾曼妞。西維亞的樣貌，乍看上去根本與性感無關，野性撩人不如那隻法國最著名的性感貓咪碧姬‧芭鐸，更難及擁有航母般豐盛體量的肉彈梅‧韋斯特之萬一。她頂著小男孩一般的爽利短髮，身材精緻得像個縮水版芭比，腳踝纖細，體態輕盈，最要命的是她的眼神，空蕩無物一如嬰孩，簡直「天真得可恥」，這當然是為了降低影片「動物性」主題的敏感度，面對這樣一個尤物，觀眾也只當她是失腳墮入風月窟的迷途小愛麗絲，心甘情願付出原諒。

雖然戲內的艾曼妞懵懵懂懂兼無知，戲外的西維亞顯然有頭腦的多，沒有因為被奉為女性偶像而腦子發昏，藉此片名利雙收後，西維亞果斷拒絕了續集的拍攝邀請和天價片酬，急流勇退。真是完美的傳奇，銀色生涯雖然備極勝景，終究是一枕黃粱，怎及得民夫民婦廓然相守來得心安篤定？

染指下半身確實是一個很危險的嘗試，很多妄想泥中採紅蓮的導演都在貿然操作中落入窠臼，髒了雙手，除了身後留下一部「dirty movie」，更無半點榮名可以蔽身。導演賈斯特‧傑克金當然不會冒險挑戰主流觀眾的預存經驗，《艾曼妞》雖被目為女性主義的張目之作，從男性的觀看立場來說，不僅沒有冒犯之意反而充滿了討好逢迎，換句話說，這幾乎是為男人量身定做的一個綺夢。影片設定在了一個充滿神秘色彩的東方伊

甸園，與現實缺乏觀照本身就使其失卻了影射份量，男性世界的秩序依然穩若磐石。薩義德就說，根本沒有一個所謂的東方，神秘的東方主義只存在於西方的想像之中。與其探討它的社會學意義，不如將其視為一組光怪陸離的風情畫片，之所以引起那麼大的風波，影片背後那雙炒作的推手可脫不了干係，少數道學家對它不吝口誅筆伐無疑加速了它的街知巷聞。對於大多數肉身被圈禁的男人來說，需要這樣一個綺夢，讓自己的靈魂異客偶爾放放風箏，那麼女人們拿這麼一部電影扯個幌子，要求一些口惠而實不至的福利，又有何妨呢？一部電影，皆大歡喜，可謂雙贏。

電影就是電影，拿它反證現實不免似唐‧吉訶德般進攻一個子虛烏有的風車，電影倫理與社會倫理南轅北轍，自然也拿它做不得真，性鬥士艾曼妞脫下戲衣，飛快結婚生子，身體力行地背叛了艾曼妞的邏輯。性的疆域就只那麼大，一直能成為主調不斷翻新，不過是個人的隱私體驗漸次被公開，除了滿足我們胃口越來越大的偷窺慾以外，再無任何革命性的意義。

喜寶說，沒有很多很多的愛，就要很多很多的錢，而艾曼妞要的，是很多很多的性。充當反男性世界的英雄，電影中的女人，除了身體還能有什麼武器？難怪艾曼妞對於充當此道反應冷淡。也難怪此片續集繼續老路卻風光不在。說到底，清規戒律總是人類欲望夾萬中一張堅挺的美鈔，有它鎮著，就不會有當掉皮夾的那一天。

上海剎那芳華

也許是上海和香港兩個城市本身歷史經驗的相似而呈現出的貌離神合，一樣的殖民地氣質，一樣西式教化下的世故，以及戰火洗禮下的孤島情緒，來自香港的關錦鵬反而比內地許多導演更得上海之三味。《紅玫瑰與白玫瑰》、《阮玲玉》，甚至《胭脂扣》雖託言香港實則也是與上海暗渡陳倉的鏡像。上海始終是關錦鵬胸口的一粒朱砂痣，或是前世記憶裡的白月光。藉《長恨歌》，他對上海日益消逝的特有質感作了又一次的傷感緬懷。

一個人的生命總是比一座城市要短暫，一個叫王琦瑤的女子在這裡繁華過，寂寞過，最後湮滅成灰。在這出海上花傳奇中，她最直接也最清醒地觸摸到了其蒼涼的底色，仍然選擇了對它從生到死的堅守。電影以這個人物起興，意欲擎一柄倚天長劍劈開情天恨海，讓人站在九霄雲頭看盡浮花浪蕊。咖啡、服飾、舞會⋯⋯影片的派頭攢到十足。這種執迷的復古實際上傳達著上海風情在時間末無法挽留的預言。從這個意義，

《長恨歌》其實也是關錦鵬的懷鄉之作，但這鄉愁因其香港視角最終使得一座城市失去了身分，重新設置表達老時光的情感和生活方式的象徵性道具，並不能喚起與這些道具相連的老時光的感受。關錦鵬的《長恨歌》，移植進任何一個城市都是成立的。而小說中的老上海風尚，不光折射著對於繁華與腐敗並輝的懷舊，還有她因時代沖刷迷惑於自己身分的種種困厄，弄堂、霞飛路、法國梧桐、百樂門舞廳……這些符號的深意象徵著某種神秘，它不能被歷史或革命的官方大敘事所闡釋。電影充其量只能使我們想像過去時代裡那種浸透頹廢氣息的魔力，卻無法完全捕捉住它。

張愛玲筆下的上海女人，「聰明、會奉承、會趨炎附勢、會混水摸魚，但從不過火」。她們有的是世俗智慧又不乏都市趣味，我們一旦踏入了她們的傳奇，隨即會沒入上海小市民的擁擠世界。王安憶顯然也沿襲了這個定義，她把張愛玲那些私人和公共空間都很狹小的女性們解放出來，置於千秋家國的大背景中。時代留給王琦瑤們的生存縫隙已經很狹窄，而能在這樣的縫隙間閃躲騰挪，才是她們的偉大之處。甚至在那些普通到瑣碎的生計裡遭遇粗糙打磨，她們仍然會「美人如花隔雲端」。

關錦鵬的性向決定了他對女性角度的思維方式，他讚美、欣賞女性甚至待之以悲憫情懷，具體到王琦瑤身上，是攝影鏡頭異乎尋常的關注，大銀幕變成了活動相框，牢牢地釘住她的臉，故事不見了，情節消失了，悲情藏匿了。他要她美下去，在時代之上

紅塵之上。也許是為了彌補王琦瑤屢屢被男人辜負的悲慘遭際，導演貼心地給了她一個暖和的大背景讓她繼續海上遺夢。張叔平的品位在人物服裝和佈景陳設上一筆揮過，政治層面的動盪也淡化了。如是，王琦瑤見證上海的時代變遷，就成了以不變應萬變的隔著玻璃看。這是關錦鵬理解下的女人和上海：精緻，美豔，從容淡定，能隱忍也更有風範。從這個基調，王琦瑤四段情史，幾乎是可以單列開來的四場獨幕劇，以哀怨感傷進行著微弱的邏輯關聯，快進式的求證演算，不過是為了一個解：上海和王琦瑤的滄桑之美，遺憾之美。

王琦瑤的選角先是屬意張曼玉，《阮玲玉》的成功合作無疑奠定了《長恨歌》的市場保證。幾番波折最終花落鄭家，以浪漫輕喜劇起家的鄭秀文被認為和王琦瑤的海派優雅有著不小的距離，她的臉型太闊，中人之貌也實難霸佔老少四個男人的終身審美。懷舊意味著永遠得不到的東西，在喚起的過程中，過去必然被理想化。要演繹這樣的離世感，鄭秀文的氣質顯然太過結實討喜，這不是外型的骨感能被抹過去的。先是導演自己，再是鄭秀文，香港對上海進行投射，再一次發生了尷尬的推板。香港終究是太熱鬧太喧囂太誇張了，它缺乏上海的「涵養」和文化感性。因此導演雖然一直力圖把女主角保鮮在生活的侵蝕之外，但鄭秀文的香港氣質仍然讓王琦瑤和市井煙火抱了個滿懷。

不可否認這仍是鄭秀文近年來最成功的表演。少女王琦瑤選美的形象素淨娟秀，在

一片玫瑰和牡丹的俗豔中成功突圍，攫奪了李主任的眼神，她知道這是她命中的男人，旋即虛榮作祟主動挑釁，但矜持而不失身段。男人因為心生愛慕而心不在焉，女人因為勝券在握不免恃寵而驕，看不完的室內風情，道不盡的風流態度，機警的台詞一句句遞過去，全然是大上海的曖昧情挑。母女爭執一場，鄭秀文滿頭染髮膏，聽得女兒打自己那點養命錢的主意，不由勃然大怒，偏生女兒的話語裡又滿是對母親不名譽歷史的鄙夷。怎不心冷？但終究心疼自己身上掉下的肉，還是拿了錢給她，又撂上幾句有分量的勸告，既有看盡世事蒼涼的老辣，又有現身說法的感喟。這兩幕表演在我看來可信度頗高，勝於王琦瑤聽聞李主任死訊後的以頭餓地痛不欲生。把它們單抽出來，是一組前後呼應的蒙太奇。中年王琦瑤對少女王琦瑤是否定的，又是觀照的。其間跨越的是再殘忍不過的命運的播弄。她這點智慧終於還是無用了，接下來，導演又讓她天真了，不諳世事了。最終，迴光返照的青春要了她的命。

與導演對女性的無限同情和讚美針鋒相對的，是他對男性同樣鮮明的失望和批判。

正如關錦鵬自己坦承的，男性讓他抱愧的幾率很少。王琦瑤的四個男人次第出場，成色一個不如一個，導演毫不愧疚地讓他們或自私、或懦弱、或無能、或貪婪地負盡了美人恩。這些男人的性格標籤註定了王琦瑤儘管在愛情的責任田裡兢兢業業，卻依然顆粒無收。關錦鵬向來善於在繁複的情色中講述純粹的愛情，《長恨歌》風月則風月矣，愛情

卻不免最弱一環。影片中王琦瑤輾轉於一個又一個男人的身體，每一段愛情，電影卻都
拿不出強有力的佐證教我們心口皆服。

同《阮玲玉》一樣，同樣是一女多男的感情戲，同樣是一個上海女人的一生，或
絢麗或平淡，或喧囂或寂寞。前者層次豐富，後者中四個男人戲份平均，走馬燈般你方
唱罷我登場。王琦瑤也都波瀾不驚地表現出一視同仁。李主任是她諸般情事中最可信賴
的一程，胡軍的李主任放眼望去：卻怎麼赫然那個京城大少陳捍東！吳彥祖生就好皮
囊，膽小懦弱的康明遜讓他一定憋屈不小。老克是王琦瑤的致命情人，卻和真正的克臘
作風一點邊也不沾。真正長恨的，不是王琦瑤，卻是戀慕她四十載的程先生，他同時也
是唯一一個穿插始終的人物，多少點破了片段式敘事的呆板。他見證王琦瑤經歷各色
的男人，見證她的繁管急弦復驪歌蕭瑟直至橫屍床笫。他和她之無緣，起初是他含怯
懦，後來就陷於慣性的沉默，然而又牽掛著脫不得身。女人有這樣的青衫之交未必是幸
事，最初你或許會感動於他的癡情，然而幾十年如一日守下來，到最後你連自己能獨佔
一個人這麼長久的感情空間的虛榮也一絲無存。每個男人的性格特徵都被設定得非常臉
譜化，看上去都和海派男人有幾分形似，卻沒一個能夠真正傳神出海派男人的保守、佻
達、市井、品位優雅，還帶點男性沙文主義的傾向。

也許，上海的難描難畫，決定了任何一個人取景框裡的傾城之戀都只能是對它某個

側面的戲仿而難窺全豹。關錦鵬和鄭秀文的組合，傳達的是香港大眾傳媒對於上海情結掩飾不住的相思。兩個城市剎那碰撞產生的激情確證了它們的相互吸引，還確證了這出雙城記的價值——懷舊已經超越戲仿或者摹仿而成為了歷史寓言。關錦鵬的上海只關乎前世而非今生，他亦惋嘆今日上海已非他夢裡桃源。當中國一個世紀現代性的追求將近尾聲時，不遠處地平線上晃蕩的幽靈是面目雷同的上海或是任何一個姓名的城市。在這個意義上，上海能夠成全《長恨歌》，卻無法成全關錦鵬。

浮世繪影

凜子說：七歲時，在蓮花田裡迷了路，日落了，心裡很害怕。

久木說：九歲給我買了一副拳擊手套，我高興得戴著它睡著了。

凜子說：十四歲時，第一次穿絲襪，腳在低腰皮鞋裡感覺滑滑的。

久木說：十七歲時，甘迺迪總統被暗殺，我在電視機旁呆住了。

凜子說：二十五歲相親結婚。婚禮當日剛好遇上颱風。

久木說：二十七歲長女出生。工作很忙，連醫院也沒有去。

凜子說：三十八歲那年夏天，我遇到了你，我們相愛了。

久木說：五十歲，第一次為女人著迷。

凜子說：三十八歲的冬天……和你永遠在一起，永遠……

久木說：永遠……

有些字，好比倩女還魂陽氣初萌的那雙手，輕易就能將你接了過去，《失樂園》裡

這段台詞，我以為也有這種力量。人的生活一旦失速流離，就難免趣味寡淡，這陣子少看大片，專一追看《浪漫的事》，而《失樂園》卻是在這個對聲色光影低迷反應的時期中看了兩次。

外科醫生出身的渡邊淳一，一直是表現不倫之戀的大師，他以特殊的視點挑戰現有的道德和倫理。《失樂園》、《男人這東西》、《畸戀》無不滲透了他對一夫一妻制度的深刻懷疑，因為「這制度不符合人的本性、慾望和野心」。不倫之戀的普遍性正是宣告了一夫一妻制度的緩慢崩潰。但他並不否定愛情，真摯的熱戀、男人的狡猾、女人的熾熱與變心，無法相見的怨恨、遠去離別的悲傷、愛的千重煩惱、人內心的矛盾等等，這些人類愛情的本質是不會改變的，儘管形式上發生了變化。但人世間存在的非倫理的欲念，用知性、理性的方式去處理有時往往是不可能的。「對男女個體而言，徹底的自由就是愛與性不受社會約定俗成的規則的束縛」。

《失樂園》到了導演森田芳光的手裡，如此豐富矛盾的寓意和訴求就大為削弱，而只能從唯美精緻方面另闢一片蹊徑以對抗小說原生的壓力。電影要忠貞於原著是件很困難的事，那些精緻得無法改編又不能捨棄的文字如何處理，對於電影改編者的折磨有時不啻於自殺，那些精緻得無法改編又不能捨棄的文字如何處理，對於電影改編者的折磨有時不啻於自殺，希區考克這個從不改編名著而執意於砌起「作家電影」巨灶的聰明胖子是不世出的。電影《失樂園》要脫胎於這樣珠玉在前、婉轉精妙的文字，如同片中主人公

久木和凜子一意要解決的那個沉重的肉身。

日本的文學藝術中，大多都有一種壓抑和囚禁的意味，作為一個在大海上漂泊的島國，他們對生存空間和心理延拓的急於突圍，有種與生俱來的絕望。愛情，往往被送上不歸的單程道，如同島國中煙水氤氳的羈旅，暮氣又狹窄。久木和凜子，在人生節奏最為拖沓的中年被愛情擊中了，無以名狀的情慾，刻骨入髓的愛戀，人生盛景怒放如櫻花，而櫻花即令在盛開時分也在拚命凋謝，茂盛的花雲同時見證著凋零的悲涼，如雨，如霧，如霽，肉慾之歡越是豐美越是讓人厭倦。櫻花在龐大的世界中，只是一樹心有餘而力不足的小小蔭庇。無人之境的櫻花，因為失卻歸依和援手而備顯孤獨。情死，則再恰當不過地配合了他們的絕望。

影片開首，久木家庭的表現是標準中產階級的範本：妻子端莊賢淑，女兒聰慧美麗，仿如時尚雜誌上訓示的名品搭配，妥貼得容不下一筆修改。而過於天衣無縫的完滿，久了也像星巴克的酒水單末頁上，續貂忝列一杯木瓜凍飲或是珍珠奶茶，都是無聊的存在；凜子和丈夫的沒有感情，表現在他們既不同床共枕，也不同桌吃飯，凜子最鍾愛的那道美食：水芹香鴨熱鍋，做為情慾的一個象徵，在影片中鄭重出現過兩次，都是和久木來分享的。這樣的秩序，分明是暗示著此後被打破、被顛覆的再應該不過。

然而這又並不全是構成他們婚後私情的唯一理由，五十歲的男人已年迫西山但事業

尚在瓶頸，三十八歲的女人還保持著一種不合時宜的天真全拜無味婚姻所賜，成熟男女的品位和清醒，是比任一年齡段都更能意識到宿命的無力和生存的荒謬感，人生看似完整無缺實則已是一盤打散的拼圖，只差最後一塊來成全他們的相遇：博物館裡，女人在陰雨昏暗的襯托中如白蓮徐徐開放，魅惑而無辜，黑木瞳的形象很能代表東瀛美學的趣味，工筆白描般的眉目勻淨，卻難掩其華灼灼，有種直達主旨的薄和鋒利，像枚刀片，斜斜地插進久木的眼簾，男人狼狠的熱情洩露了他的全程淪陷。這個鏡頭的運用意味深長地傳達了導演說服我們的理由。

「兩個原本嚴肅的人，卻變得好色起來」，情和慾彷彿天各一隅守望著彼此的兩個半圓，甫一合攏就再難撼動。久木面對家人，雖感罪孽深重但去意已決，凜子這樣回應母親那個怒其不爭的耳光：「如果我是妓女，那每個女人都是妓女。」同樣的話，在《白日美人》中凱薩琳‧德納芙的口中也說出過：「每個女人都想成為一個妓女。」

性，成了他們對抗無聊生活的唯一利器，他們披堅執銳得如此徹底，現實這個刺客，再也沒有了將他們的世界摧毀的力量。但東瀛特有的壓抑冰冷的唯美決定了故事的主線不會導向一個喜孜孜的黃昏戀，而只能是背負著悲苦與沉重的孽緣。導演成全了他們的相遇卻殊無祝福之意。悲情始終在這對男女的頭頂露著陰險的牙齒，靈魂被來路羈押，肉體徒勞尋找邊緣，歡愛稠密卻湊不出一個沸點。

凜子毫無第三者的狐媚和張致張做，一張臉素淨如秋水，說她和久木是對尋常夫妻只怕更像些，兩人的偷歡也並不天雷撞地火，雖則片尾畫外音煽風點火地說明相逢之於兩人的意義，乃是破題第一遭可以據案大嚼的愛之盛宴，但兩人卻保持著胃口節制的好教養，情色激蕩不過是冰山掛角，愛意雖潛冰暗湧也要以流年的長度來從容泅渡。古老的悖論幾經衝撞依然複雜無解，床第之歡還未開始饕餮就要敬奉上犧牲，兩人未始沒有預見到這樣的末日，因而臉上都掛著一種取義的儀式感，役所廣司恰如其分地演繹了男主人公雖百般支絀卻並不崩瀉的尊嚴，雖焦灼卻並不狼藉的痛楚；女人勇敢起來是很可怕的，她仿如再生，執子之手，不發一問，共蹈極樂。兩個面對世情毫無抵抗力的犬儒主義者，聽從天性召喚，開始享受人生。這部著名的情色影片在性事描寫上不吝筆墨，卻奇怪地散發出青澀之味。

這樣的偷情未免讓人同情，情慾演繹到最後，卻成了再淒涼不過的繁華落盡。最後的收梢安排得很漂亮：雪地、木屋、爐火、美食、男人攜紅酒相慶、服毒、做愛到斷氣，性到這個份上已經沒了壓抑，反而沒有了鋪張的必要。一道經典的日式料理——浮世繪、浮名、浮萍、浮生，一經拆解，是一根手指的輕點就能損害的，一如凜子脆弱如琉璃的眼神。要讓愛情永生，除了死亡再不做第二選。導演的每一步都在向我們告白這樣的訊息，只是鏡頭語言過於晦澀考究，使得我們在尋求高蹈的過程中始終遠離了直白

的意指。整部影片一直掩埋在沉沉暮氣中，看到悶，悶到要叫出來，這更確認了我對它的不喜歡。感激電影，除了《失樂園》，還賦予我們那麼多活色生香的愉快經驗，靈與肉的完美合奏，讓我們在時間之外看到了滿天燦爛的雲霞。

看吧！《托斯卡那的陽光下》，端莊如黛安蓮恩，也不耐煩地說出了：「來吧，帶我回家。」；《查泰萊夫人的情人》：那個筋肉男款型的守林人在林間沐浴，露出健怒男根，情挑偷窺的禁絕女人，這個鏡頭若早推進幾十年，早就一把粗暴地扯下海斯法典關於影片暴露尺寸規定的那層脆弱的兜襠布；我巨喜歡的Tim Robbins對嬌俏可人的Meg Ragn一見鍾情，是《ＩＱ情緣》中刻畫得最為神來的一筆：年輕的修車技工興奮地衝進車間，向同伴宣佈：

「砰！砰！砰！我被槍擊中了，我找到要結婚的對象了，我吻了她。」

「天啊，你吻了一位顧客？在什麼時候？」

「in the future.」

最為怪誕的，莫過於西班牙國寶級導演阿莫多瓦那部備受爭議的《捆著我，綁著我》：女主角被街頭小混混綁架並強暴後，竟然不可救藥地愛上了他。安東尼奧・班得拉斯彼時尚未開頂，星眸黑髮，英俊不可方物，洋溢著拉丁情人致命而淫蕩的魅力，全然不似日後他在好萊塢那副格式化的賣座表情，呵，黑底飛金的西班牙！凋敗豔麗的舞

步！愛慾掙扎，情根糾結，多麼直截明白，多麼不容分說。甚至那部紅到爆棚的白癡輕

喜劇《美國派》，所有的範例都在告訴我們，帶著自己的慾望去滿足，去狂歡，簡單地

去完整這個世界，然後，回到原來的生活。在缺少愛的國度裡，人們的血液是冰冷的，

需要在某個異度空間，以一種解壓縮的形式，將自己煮沸，蒸發，像羽毛那麼輕，所有

人忘記來路，先來的伸手拉進後來的，以及門口張望的，成人的天性並沒有遺失在童

年，只是釋放的方式簡陋而粗糙。人的天性總要經過無數次的出走和回歸，告別是一

種，忘卻是一種，而死亡，則是給予那些視愛情為生命的男女一道最為睿智和殘酷的方

案。愛情，作為唯美的器皿，在某種意義上，是神賜予強者的禮物。

亞當和夏娃被逐出伊甸園，絕望之後，擦乾了眼淚，去直面大洪水的預言。《失樂

園》以情死作結，不過是人生中那些不受歡迎的片段被加速刪除，兩個人畢竟不是孤身

上路，也好。這個結尾，較之前面那些嘮嘮叨叨的鋪陳，卻來得更為光明。

暗香

所謂暗香是一種缺席的芳香，相當於那些用於止渴的的虛構的梅子。比起玫瑰香頌的咄咄逼人，她的統治更為長久，縱使流年逝水風露漸變都不會枯萎。自從多年前，我們的記憶被《天使在人間》中那驚人的美麗和處子的純真剎那定格，關於美的種種猜測和難以蓋棺的定義到此都戛然止步。那襲皎潔的白衣，清麗的面容，杳渺的微笑，統統被上帝收編，對於凡人，她向他們展示了蜃景卻不標明道路。艾曼妞·貝阿，逢迎這個世界從來不是她的責任，攝像機愛上她是何等幸事，她風華著，也快絕了代。

天上的美降臨人間，註定會和紅塵煙火發生糾結，也註定會引動慾望的捕捉。而這些舉動都是徒勞，它既證明了誘惑的虛無也證明了慾望的卑微。暗香的魅力恰在似有若無之間，她只能容我們清潔了所有的器官，突然地沉澱下來，想念她曾經觸摸過我們鼻息的感覺。優雅與春風並暢、風姿與秋水同清，她就如同一條審美的定律，建立起跨越古典與現代對美的定義後，就一如雁渡寒潭，世人渴慕的眼光縱使匯成大海，蓬山依然

無路。有些美只屬於上帝，凡人無能為力。

仙籍圓滿的天使接下來要挑戰的，是我們對她的想像，沿著直線一成不變地前進，從來不是她的個性。她變身為在丈夫和情人之間猶疑不決飽受情感煎熬的《一個法國女人》，這個複雜的角色注入貝阿特有的澄澈之美，與我們內心的虛位以待如此匹配，甚至最平常的舉手投足都可被鑲上邊框加以收藏，她的動作夜一般靜寂有餘香。她身上天使和野性混合的氣質，讓導演克勞德·貝里終於覓到了他夢想中的《甘泉瑪儂》。當這個仙女般的牧羊女出現在池水邊裸身旋舞，老光棍於戈蘭在樹叢後看呆了，所有的男觀眾都成了心驚肉跳的偷窺者。卻忘記了她被仇恨煎熬，纖弱的身體早就煉就參孫的神力。

她神清骨秀的面頰上那雙大眼睛，是她最奪人心神的地方，目光流轉中，真正是秋波蕩漾，水氣襲人，那些瀲灩的波光，無論是甜美、柔弱還是清純，都只能在那些特定的虛構背景裡魔幻男人們一時的想像，玲瓏卻又倏忽，隔不了夜，見光即逝。一點憂傷、一點迷惘、一點神秘、再勾兌上一些堅毅與嫵媚，這種複雜的神情不是表演，是與生俱來的，隱藏在她骨子裡的純粹，這是一種宣告：她只忠實於自己。

在《不羈的美女》中，貝阿的瑪麗安已不再是個任由畫家擺弄造型的徒具完美肉身的模特，對於老畫家而言，她更像是個創作的合謀者。老畫家的創作從扭曲瑪麗安的身體開

始，「我要把你給解體了，從肉體脫離出來，骨骼也暴露出來……」，而瑪麗安也在本能地反抗這種靈魂的強暴，「好的作品，畫布應該是帶血的」。那是一種極其微妙的感覺：攫取者與被攫取者之間的交鋒使他們離創造的顛峰越來越近，藝術向造物之美窮盡了所有的溢美之詞，卻最終陷入了無能為力的悲哀。這次徹骨抵髓的創作以「無」作結，畫家把它封存為一絲記憶，一個秘密，一段生命的歷程，同時也把自己的創作生涯永遠封存。

貝阿以她完美的裸體優雅而不動聲色地注解了藝術與美的殘酷，歐洲美女似乎都有種對於美貌和時間滿不在乎的瀟灑態度，隨隨便便就與攝影機裸裎相對，然後漠然對觀眾的倒引一口冷氣不作任何反應。這是貝阿最大尺度的一次演出，沿襲了法國情色裸露驚人卻氛圍冷冽的風格。從《天使在人間》到《不羈的美女》，她一次比一次穿得稀薄，一次比一次暖玉生香，卻愈加離間了自己和塵世的距離，有刊物這樣評價本片中的貝阿：「蕩婦般的魔鬼身材、天使般的純潔靈魂」，對此貝阿的回應是：「只要不是剛好相反。」

她的一生註定不會平靜，像所有的尤物一樣，她經歷了生活的起起落落，情史豐富堪比大片，身為四個孩子的母親，她並沒有順理成章變成一個疲憊的敗犬女王或是乏味的標本主婦。四十一歲時她全裸登上《ELLE》雜誌封面，該期雜誌兩周內狂銷五百五十萬冊。從未有意要興風作浪、顛倒眾生，然而她所到之處，心焰熊熊直沖霄漢。而那個引起索多瑪大火的罪魁禍首，她看著你，直望進你眼睛深處，美得那麼坦然，那麼無

辜……似乎越是年事見長，她就越美得讓人手足無措，你很難找到一個形容詞去框住她，但可以肯定的是，在心靈深處，她一直為自己保有著一處人跡杳蹤的湖泊。

身為同類，她讓我深深地喜歡並嫉妒，又怎能怪她霸佔了每個男人的夢鄉，她生來就有這樣的特權！《天使在人間》片尾，三個青皮小夥子給她眼波一橫，立刻中了蠱一般只能唯唯而已。她在愛人身邊一撐身，一揚發，魅影蠱惑、俏入雲端，直教人擔心，病床上那個除了憨厚良善看不出其他好處的小愛人，可怎麼消受得起！這個故事的最新現實版是：小她七歲的影壇才子邁克爾·科恩捕獲了她的芳心，他以兩人的戀情為藍本創作了小說《由始至終》，在小說扉頁上題記獻給貝阿，這部小說完全是一封寫給貝阿的情書，接著，他緊鑼密鼓將這封情書翻版為影像。值得玩味的是，這個讓他愛得不知天地的女子，在他的鏡頭下，卻是這般模樣：她坐在臨街的咖啡座上等著愛人到來，嚼著檸檬，眼神恍惚。他在街角癡迷地看著她，卻動不得步。呵，他愛得是這樣的怯生生，這樣的沒把握……

最近看到她的片子《迷路的人》的介紹，張曼玉的法國前夫所導，反應非常平庸。然而劇照中她依然吸引著我：雖韶華已逝，但目光沉靜，神情裕如，一看就是那種靈魂上能夠自給自足的女人。作為一種拒絕以滔滔不絕來主張自己的氣息，暗香的美麗是完滿的，不需要附麗，也不需要打量。作為誘惑，她始終若有若無地浮動著，優雅恬適，一勞永逸。

愛情與技巧，推手之間無輸贏

一個恨嫁的妹妹前幾日來探我，眼見三十大關在望，終身還未落停，經歷多次莫名其妙的分手和被分手，她對戀愛不免杯弓蛇影。最近新處一個白領精英，她很中意，但該精英很知自己羽毛光鮮，自然不肯殷勤俯就，約會全看他的指揮棒，她叩問的短信常常隔天才回賜一枚，兩人的關係就這麼不尷不尬地維持著。她哀哀垂詢我，姐姐，你說我要太主動會不會顯得不夠矜持？女人要學會對男人用什麼招啊？

彼時，電視上播放的正是那部《危險的關係》，看完興起，我又翻出了那部韓國人將之披上了一件古典糖衣的愛情甜點——《醜聞》做對照記。對於現代的城中男女，這兩部電影都是不折不扣的情場兵法寶典，雖然隔著年月也依然毫不過時，男女情色不過螺螄殼裡做道場，頭頂上，還是互古那輪明月。

《危險的關係》母本是同名法國小說，這本書充滿了征服與贏得愛情的各種技巧，但它同時也告誡凡世男女：技巧，只有在真情面前才顯得蒼白無力，技巧是在明瞭了這

是一場遊戲的基礎上才能充分施展身手。從另一個角度來說，當技巧引出激情後，就應當退位於情感；如同舞台上的報幕員引出正式劇情後鞠躬退入幕後一樣。

自一九五九年在銀幕上初試啼聲，本書就成了導演們情有獨鍾的題材，在銀幕和電視上被翻拍多次，史蒂芬·弗雷斯的《危險的關係》是坊間流傳最廣的版本，二〇〇三年韓國大型古裝片《醜聞》問世，終於讓這部文學經典有了亞洲的影像版本。《醜聞》導演李在容亦藉此片在上海國際電影節拿到了分量頗重的「最佳導演」，未必滿足，卻也不算敗興而歸。

兩部電影無一例外都將重心放在了「陰謀」與「愛情」的推手角力上，交錯碰撞間產生的化學反應十分動人，《危》片秉承了歐洲情色的藝術傳統，將其中張力表現得幽深疏離。所謂陰謀其實在影片開首就已經揭曉，稱之陽謀更加恰當。故事的敘述平穩有力，節奏舒緩自然，但是真相謎底揭開之前的寂靜還是透出幽黑的顏色，這出色地營造了此後故事發展的落差。《危》也可視為一幅十八世紀法國上流社會的風情畫，貴族們生活優渥悠閒，只有愛情才是點綴趣味的最佳好手。出入社交界的貴族個個都是情場老千，魔鬼情人梅特伊夫人和瓦爾蒙更是個中的頂尖好手。千百次情場如戰場，早讓他們練就金剛不壞之身，他們的邪惡之所以具有獨立於其它藝術作品所呈現的邪惡，而享有最獨立的精神、最致命的品質，恰恰在於他們不像其他人一樣不夠自信地為自身的邪惡

披上「偽善」的外衣，恰恰在於他們對自己的邪惡有異常清醒的自知之明。他們不斷地向對方傾吐著自己的陰險計畫和為了實現這些計畫設計的卑鄙手段，毫不掩飾自己的喪廉寡恥。而一次又一次的「天時、地利、人和」讓二人的雙重陰謀一一得逞，純潔的伯爵夫人亦被構陷進永無翻身可能的情感深淵。

扮演梅特伊夫人的葛蘭·克洛斯是好萊塢有名的「壞女人」專業戶，本片的精湛演技令她獲奧斯卡影后提名，約翰·瑪律科維奇活化了那個徒有肉體而把靈魂賣給了魔鬼的花花公子。在本片中，我居然看到初出茅廬的基諾·里維斯，那副靦腆的新丁模樣誰能聯想到今日他在好萊塢的如日中天，烏瑪·瑟曼彼時吹彈得破嬌羞無限，卻哪裡似

《追殺比爾》的半分狂暴？

《醜聞》比照《危》，虛構了一個十八世紀驕奢淫逸的朝鮮上流社會，相比起來，東方式的唯美情調更能調動中國觀眾的共鳴，裴勇俊也比那個長著一張狐狸臉的瑪律科維奇更當得起「風流倜儻」的考語。陰謀的緣起，其實基於最入骨的愛，這個動機使我多少把同情的砝碼加諸於趙氏夫人。要徹底捕獲一個情場浪子，最高明的做法莫過於設計一些挑戰性的圈套來自昂其價，遊戲闖關難度步步升級，終結篇是貞節得似乎毫無縫隙的鄭氏夫人，但她後來無條件地城下還是為反證趙氏的價值做了注腳。可以說，圈套是無懈可擊的，趙氏是那個決定吹蠟燭的人，但板結的牆壁還是拱出了意外孳生的

愛情的綠芽，最終土崩瓦解掉了她所有的計畫，「她猜得出開始，卻猜不出這結局。」

相較趙元和鄭氏在後來真刀真槍打真軍，趙元和趙氏夫人的調情反而更具情色三味，兩人的功力堪稱旗鼓相當，照面之間，眼波流轉，無言的曖昧和挑逗盡在其中，正如身段婀娜被層層疊疊的韓服包裹的趙氏夫人的氣質，不事張揚卻於無聲處有種攝人心魄的狐媚氣息。歐美情色片的當事人往往在前戲階段對挑逗性語言和動作濃墨重彩此不疲，《醜》片則秉承了韓國情色片重在金風玉露相逢前無關肉體的鋪墊，男人和女人在床上相顧無言，褪去衣衫。接下來床戲尺度大大突破了《危》片的遮遮掩掩，但輕描淡寫的從容和冷靜中卻透著曾經滄海的處變不驚。

《危》片中，瓦爾蒙與伯爵夫人的愛情是整個故事的邏輯主線，由於描寫寡淡，遠不如卻他與梅特伊夫人的鬥智耍詐動人心魄。二人在精心設計「危險關係」的連環套時，互相把對方也列入算計之中，相互使著絆子，那澎湃的激情與審慎的克制，那充沛的感性與精明的理性，調配、融合得恰如其分。兩個人以邪惡為起點，居然做到了：信念堅定不移，行為隨機應變，而且絕對的「敬業」，真誠地樂在其中，自我陶醉和互相欣賞，向一個人人偽善的時代做了一個獨特的回應，具有「毒藥經手也會變得香甜」的高智商與致命的魅力。

珠玉在前，《醜聞》不免有拾人牙慧之嫌，但它的成功之處，在於並不欲經營內涵的深沉，惟求「好看」而已，在商業片的明白曉暢之外，更於法國的陳年八卦裡淬取出了東方式的微妙情愫，正如它透過裴帥哥的偶像鏡片窺見了其暗蓄的電力勢能，轉化合理銜接渾圓，一出慢條斯理人物簡單的文戲，愣是可以藏住千軍萬馬的殺氣。那種在流水落花光影疏落間虛推實擋的過招，那種裹在熱烘烘的欲望裡寒徹入骨的眼神，優雅而致命。

趙元捕獲鄭氏的過程和這種情色節奏嚴格配套，他的愛情計算精確，講究戰術，處心積慮。他在藏書館以一番熱辣表白，讓鄭氏春心初萌；然後星夜馳奔鄭氏居所，鄭氏已是意亂情迷；接著他做了一番決絕的告白轉身離開，欲擒故縱的姿態使得先前的步步為營得以圓滿。至此，鄭氏幽閉多時的情濤傾巢而出。

裴版的趙元有著絕佳的皮相，然他光鮮的外表下，另有一張臉，蒼白，毫無生氣，靈魂裡散發著腐敗的氣息。他不是個真正能享受墮落生活的人，四處求歡，不過為自己死水一般的生活添上一筆微瀾，愛情已經被開除出他的辭典，身體和身體之間只有機械的活塞運動。風月場中他一路摧城拔寨，幾已喪失了所有的彈性。

所以入甕趙夫人的遊戲，除了享受那些美麗溫柔的對手，也是遊戲本身挑戰帶來的娛樂性。鄭氏是個意外的闖入者，一開始，她看上去無足輕重，可是，隨著遊戲深入，

她顯示出了自己的力量和光輝，她不是作為一個對手和趙元捉對廝殺，她是按照愛情的發展套路延展著自己在趙元心中的版圖，把趙元靈魂中深埋的真與善一一激活，令其復甦，使得他迷失在情慾泥淖中的不繫之舟重新泊岸。

在愛情的遊戲中，有時無法確定狩獵者和獵物的關係，梅特伊夫人掌握了所有的鑰匙，卻仍然滿盤皆輸，瓦爾蒙臨死時感覺到了刻骨的悲傷，在對伯爵夫人的告白中他說：我無能為力。或者說，面對愛情，從來沒有真正的贏家。鄭氏是趙元一個虛幻的夢，雖然美好卻無法全身浸入，兩人之間有著宿命的隔絕，他就像一隻沉默的鳥兒，想要歌唱的時候，卻失去了聲音。趙元必須得死，對一個閹割了感情無往不勝的浪子，愛情無異是致命的弱點，被愛神之箭射中腳踵的阿喀琉斯不再是個天神，而只是個凡人。

看完片子，我安靜地體味了一會眼角和心頭的潮濕，愛情是個沉重的詞彙，在塵土中、聲色中同樣都沒有了植根的土壤，在一個素樸的抒情日益變得危險的時代，毫無修飾的情動之舉是笨拙的、可笑的，我們殫精竭慮於工尺的表達，像一隻狡猾的蟲豸伸出觸角來小心試探天氣。我們留給自己的餘地，是一個華麗而安全的轉身。

《危險的關係》與《醜聞》貌似狂放激突，其價值觀依然古典，無論千謊百計，仍然篤信靈肉在某一刻自然合奏的天籟之聲，更遑論將愛情退求其次為生理挑撥下的心理想像。愛情重要與否，視乎一個人有無辦法從其他管道得到類似滿足，技巧機謀，無法

為之加分。也許，愛情是被高估的生命經驗，如同股票的買漲賣跌，只是，懂交易的人多，懂愛情的人少，凡世間男女便無法不在愛情旋渦的播弄中永恆迴圈。

情色的角力，就像片尾的那艘帆船，載著人們漂浮於情慾湮滅的汪洋，但真正讓人刻骨銘心的，是那些跳海並沉潛下去，並篤信自己獲得了自由的那一小撮人。情慾，從來不是使我們逍遙的手段，要得到拯救，只有愛，或者不愛。但當世界向右的時候，我沒有勇氣獨自往左，你呢？

清純的成本溢價

對張藝謀其人與其作，我的評價越來越滑向兩極，在各種訪談和紀錄片裡，老謀子態度沉斂、用詞考究，江湖風雨閒閒道來，沒有成熟歷練與世俗智慧到不了這個境界，作為男人的魅力，他過渡的很好。然而這個魅力男人近年來密集高產、頻頻出手，卻再沒拍出一部像樣的電影，《三槍》爛到了馬里亞納海溝，自從和張偉平捆綁在一起，二張便高張豔幟，明明白白寫著個「賣」字，不管是類型大片還是文藝小調，不過都是「賣」字之種種變體，《山楂樹之戀》高賠率開出的底牌，是「清純」，觀之上映反響，二張又一次點中了國人的穴位。

《山楂樹之戀》的故事簡單之極，漂亮姑娘靜秋因為家庭成份不好，下鄉時與老三相愛，即使以現在的眼光來看，老三也是成色十足的帥哥加高幹子弟有情有義浪漫優質多金男，老三罹患白血病離開人世，一段還沒完全展開的愛情戛然而止成為絕唱……純愛電影的標準套路在《山楂樹》裡，一個都不少：比如純愛無關性愛，連接吻鏡頭都很

節儉，稍有不慎就會冒犯到觀眾的眼睛，儘管影片中靜秋和老三一直圍繞著生理誘惑打著擦邊球，但老三在臨門一腳時仍然選擇了止步剎車；純愛也常常無關金錢、門第，不是王子愛上灰姑娘就是公主戀上窮查理，在那個物質匱乏的年代，糊十個信封才能賺一分錢，老三一出手就是一百元，更不用說像哆啦A夢一般有求必應，鋼筆、膠鞋、冰糖等奢侈品輪番物質轟炸，自行車就是當時的「寶馬」，這都是為了增加觀眾對靜秋「清純」的高度體認，而每次贈送禮物，老三總是將時機、分寸拿捏得剛剛好，讓靜秋總有不得不收的理由。時下的示愛橋段多傖俗粗糙，幾個回合後就恨不得撕支票簿，想像力和趣味上不知低出多少格款。

純愛的女主角必須是「清純」的，「清純」在電影開拍前的選角中就已賺足噱頭，張藝謀跑遍幾乎全國的藝術院校，面試女孩過盡千帆皆不是，同期姜文的《像子彈一樣飛》、王全安的《白鹿原》在選角過程中均遭遇「清純滅絕」的問題，還引動了一時關於清純的社會大討論。直至擁有一雙「山泉水般純淨眼睛」的周冬雨的出現，才終結了老謀子的選角之困。純愛當然需要矢志不渝的忠貞，是以老三對靜秋說，我會等你一輩子，就是現代版本的「山無稜，天地合，乃敢與君絕」，不知唏噓了多少人的肺腑。純愛只可能發生在春光少年身上，不眠不休，死不足惜，即令老三和靜秋「從此幸福地生活在一起了」，也許免不了一對怨憎會，抑或各自琵琶別抱。這些故事之後的結局，我

們心中明鏡也似，但這樣的結局永遠為純愛所禁足，愛情，本就是一種俯瞰大地的言說，千金一諾的「我會等你一輩子」，在本片中仍然發揮了百靈丹的作用，聰明的老謀子抓住了觀眾對年少初夢的尊重。

自然，純愛常常會面臨出路的尷尬，往前一步是黃昏，退後一步是人生，純愛的保鮮是個技術問題，柴米油鹽、情淡愛弛，都是純愛不共戴天的敵人，假手死亡成了通配模式，張藝謀也沒能提供更富創見的方案，老三居然以一個韓劇用濫的套路死去——白血病。大約為了讓他的死更增添點說服力，老三地質勘探的工作這時發揮了草蛇灰線的作用，不同於韓劇主角嘴角一絲鮮血，面色蒼白的唯美形象，老三臨死之狀寫實到可怖，滿身青黑淤紫，這也許是張導在現實感和浪漫飄忽之間做的一個折中處理，卻沒能增加任何分量，只讓我們看到了消費主義無處不在的壓力，與張導早年作品中對反抗意識極具爆發力的表現和對生命原始活力毫不節約的熱烈歌頌相比，今日位列影視圈權力榜 Top.1 的張導，在這樣的小細節面前，也只能是抬一下小手指而已。

張導的妥協其實在《我的父親母親》就已露端倪，彼時，愛情中的理想主義還是一抹明亮的天光，穿著一襲紅襖的章子怡一程程追過山梁送餃子，「父親」和「母親」隔著重重人群遞送眼神，小小一枚髮夾在發間取下又戴上，雖有煽情之嫌，但其中澎湃湧動的激情，就像精確製導的武器，轟炸到了每個觀眾的情感 G 點。到了《山楂樹》，

張導顯然沒能研發出這些小手段小格調的升級版，甚至《我的父親母親》中那些絕佳的分寸感也喪失殆盡，影片包裹了一個看似陳舊的時代劇外殼，內容物仍然是如今「清純溢價、物物交換」的通行邏輯。《山楂樹之戀》像一個標誌性的建築，標示出了一代人和時代自身的分界線：青年和中年的，理想主義和現實主義的，七〇後和八〇後的神經並不奇怪，七〇後在它面前駐足回望理想主義的餘輝，無限悵惘，而八〇後則會更感應片中愛情因物質攻勢而層次遞進：原來，這個世界上不存在沒有物欲的愛情！從哪個方面看，這都是一部看似青春，實則老了的電影。

敘事向來是張藝謀的短板，但作為視覺藝術大師，他對畫面和色彩語言的高超掌控，巧妙地彌補了這一不足。早期的張藝謀，熱衷於渲染高潮，電影形式感誇張而強烈，濃墨重彩，酣暢淋漓，視聽衝擊與情感喚起幾乎讓人無法抗拒，《我的父親母親》對張藝謀是個創作上的拐點，盡收清新雋永的盛譽，《山楂樹之戀》幾乎重複了這一成功經驗，畫面一如既往素淡空靈、風景處處可以入畫，為愛情保真了一個世外桃源。依然遮掩不住這樣一個簡單的故事被敘述得百般支絀，滿布破綻，甚至要通過字幕與畫外音彌補故事交待的含混。

他無法解釋，純潔到近乎無知的靜秋，能問出「聽說兩個人睡在一張床上就會懷孕」，卻有那樣兩個弟弟妹妹，輕而易舉就被老三的美食路線收買，還心領神會拉上門

為兩人相處製造空間，臉上的笑容，是和小孩子全然不相符的曖昧與詭譎。而靜秋高級知識份子的媽媽，居然是通過刮鼻子來鑑定女兒是否處女，這是張導鄉土視角下對清純的全部知識，只有這樣時代中，靜秋才有存在的合理性，但靜秋的閨蜜魏紅，卻對男女關係經驗老道，意外懷孕又能冷靜處理，給人感覺卻更真實些。

影片中此類無法自圓其說之處比比皆是，情節上的增刪也大異小說主旨，無怪乎小說作者艾米也出來表達了不滿，小說中「前凸後翹」的靜秋形象完全被置換不說，性格特徵也徹底扭轉，靜秋出身不好飽嚐世態炎涼，身為長女也經受了更多的風雨，因此練就了一套圓滑、世故的生存智慧，她的被動、瑟縮與懵懂，只在老三的愛情進攻下綻開。懷舊常常能製造一種幻覺，小說在某種程度上也暈染了這段愛情的成色，小說緣起於作者的親身經歷，也許是與老三的愛情太過完美，導致了靜秋後來感情生活的不順利，她直到三十三歲才結婚，婚後生活亦不幸福。痛苦是創作的溫床，設想如果靜秋後來婚姻美滿、生活優渥，是否還會到回憶中尋找愛情的餘溫？很可能老三已經成了一個面容模糊的影子，靜秋偶爾午夜夢迴會有片刻惆悵襲來，然後，對他當初的成全，心存感激。回憶的濾網上留下的情節，因為在現世中缺乏對應而獲得了成本溢價的好行情。

它無關於擔當那個特殊的時代，和那個時代裡的人的集體記憶，小說真正值得淚水盈盈的地方，是作者為自己賦一曲愛情輓歌，承載的是我們對生命最質樸的感知，也是對永

恆之愛的渴望與禮讚。

張藝謀從影三十年，由第一部作品《紅高粱》的「我爺爺、我奶奶」到《我的父親母親》的「我父親、我母親」再到如今《山楂樹之戀》的「我」，可謂是十年一個分水嶺。而這三個分水嶺，在感情的濃郁上則由「激情」到「抒情」再到如今的「純情」，從鞏俐、章子怡到周冬雨，三代「謀女郎」越來越趨低齡幼齒。張導在完成了對祖父輩與父輩的敘事之後，終於開始去追憶和呈現自己那一代的愛情，他希望用返璞歸真的手法重返那個混沌初開的「理想」年代，然而氣力衰竭，勢不能穿鑿魯縞，三部「中國往事」，《山楂樹》最為單薄蒼白，這也可看做第五代導演硬傷的直接投射：知識結構不完整，信念不堅定，情感空洞無物，缺乏足夠的精神能量，所以走不了多遠，再遇到商業資本就紛紛落馬！第五代導演的蛻變，以張藝謀最甚，他不但徹底從宏大敘事中抽身出來，就連《山楂樹之戀》這麼一篇電視散文，對作者個人化表達的那點尊重也被剔除了個乾淨。

純愛電影雖然也是成熟的類型片種，在分寸上卻一點點都推扳不得，資本雄厚的商業邏輯未必能為純愛加分，反而最易打回粗陋原型。純愛就是為一米陽光、一盞窗燈和一級台階的微涼而咽，這哽咽頑強地蹣跚過歲月，恍恍惚惚，清濁相間，一點一點鑿穿世間最頑冥的時間之石，令人沉溺其中，一遍遍梳理著年少，回味著愛的博大與徒勞、永

恆與不朽，它可以分享、可以遺忘，卻無法掠奪、無法模仿，因而具有天然的神聖性。

日本的純愛電影盡得王道，它的優雅、委婉，常常給人一種震懾的美，日本影人精微的創作力和感受性，使得他們的作品在模仿之外，更具有獨立的詩性追求。無常、宿命、極端美學是日式純愛電影中最鮮明的基調，「哀矜之美」的立意更被詮釋得豐沛綿長。

對比之下，《山楂樹》就更讓人無法滿足，老三與靜秋的愛情進展過於直白，從見面到牽手只用了極為短暫的時間，影片沒有提供合理而微妙的心理過渡。老三太像個技術嫻熟的愛匠，勾女手段讓人眼花繚亂，他幾乎是有計劃地啟蒙著靜秋的性意識，給認識不久的靜秋送泳衣並讓她當自己的面換上，有意無意地接觸她的身體，無論如何都更像風月老手的精密算計。密集的物質衝擊波成為影片中運用最多的示愛方式，靜秋與老三同床共枕那段高潮戲，也因充滿了「以身酬答」的交換氣味而無法令人完全感動。老三展開雙臂騎車帶著靜秋，大呼小叫的浪漫段落，一望而知是校園言情劇爛俗橋段，在那樣情感束縛的年代裡，周圍人居然司空見慣般無一側目。不懂愛情的人所拍的愛情，是多麼乏味而虛假！好在老三扮演者竇驍明亮帥氣的外形，對老三的形象起了關鍵的救場作用，他也許會成為第一個打破張藝謀電影「紅女不紅男」怪圈的「謀男郎」，然而一部電影，最終只留下選角的噱頭可供人們津津樂道，那無疑是「大山分娩，誕下一隻耗子」，成本忒也巨大！

遙想當年老謀子，披荊斬棘先鋒探索，作品中處處得見粗礪動人的筆觸。現在的他已非行義之人，不會再隻身奔襲人跡杳蹤的絕徑。他真正秉承了為資本服務的文藝宗旨，成為一個被文化光環箍住了腦袋的商業片導演，通曉於打著諸如「史上最乾淨愛情」的廣告語來兜售叫賣。拭去電影催下的那層薄薄的感動，會發現一個令人難堪的事實：問題並不在於那棵山楂樹有多麼純情，而是仰望它的人有多麼饑餓！

非典型性戀愛事件

一九四〇年，中國，一個剛剛被日寇屠滅完的小山村，燒焦的屍塚，裸體的女屍，只剩下骨架的小黃牛，青灰色調中撲面而來的末世感。一個鰥夫和一頭外國奶牛站在這裡，何去何從，彷徨無計。外面戰火綿延，身邊危機四伏，他們必須互相扶持，才能逃出生天。他們成功了——也因此相濡以沫——互相愛戀。

和《鬥牛》數次擦肩，都被海報上黃渤加閻妮的卡司組合勸退了觀影慾望，誇張土氣的造型怎麼看都像一部粗糙拼接賣點的應時喜劇，加之海報上「抗戰獻禮片」的字樣，怎麼都脫不了搭乘主旋律順風車暗渡院線的投機嫌疑。儘管黃渤和閻妮都是我非常喜歡的演員，但前者彷彿貼定了黃金綠葉的標籤，讓他擔綱一部電影分明是要和票房過不去，而後者在肥皂喜劇中的閃光點也似乎難經得起銀幕的放大。直至看了《鬥牛》，方知刻板成見是多麼阻礙我們對新事物的認知。

《鬥牛》是一部看上去很「熟悉」的電影，你可以看到《活著》中哀民生之多艱

的基調，可以看到《荒島餘生》中被絕境逼出的種種生存智慧，最明顯的，其中很多段落和元素可以直接看作是向姜文的《鬼子來了》致敬，同樣黑白粗礪的影像風格、抓黃豆紅豆的儀式、以及頑強的「契約意識」後面中國農民的駑鈍、淳樸、軟弱和愚昧，《鬼》中有表叔、《鬥》中有老祖；《鬼》中有魚兒、《鬥》中有九兒；《鬼》中有鬼子、《鬥》中有奶牛……不一而足。影像的跳躍剪切和雙線敘事又不時令我們與蓋·里奇劈面相逢。人生情愫更可激活一連串記憶：《馬克思我的愛》、《金剛》、《碧海藍天》……能鉤沉這麼多作品，除了佐證電影本身的質素，更令人不得不佩服管虎的聰明：他吃透了多少電影橋段啊！

第五代導演因為生逢政治文化的斷裂層，家天下的使命感是剪不斷的臍帶，一出手便是上下千年、金戈鐵馬的宏大敘事。而第六代導演趨向另一極是如此徹底，似乎完全沒有了對政治和歷史發表見解的慾望，他們常因抱定「老婆孩子熱炕頭」的狹窄主題而遭詬病，也許是中國公有化的歷史太久太沉重了，到了第六代身上，尋求個性表達的欲望才如此強烈。管虎從多年前的《頭髮亂了》驚豔登場，到後來轉戰小螢幕的一系列《黑洞》、《冬至》、《生存之民工》，都可以看得出他對現實敏感卻不失私人文本的鮮明氣質，《鬥牛》是他沉寂七年的驚蟄之作，因為涉及了具體的歷史背景，戰爭、政治、民間勢力各方元素交織在一起，本可以呈現出層次豐富、波瀾壯闊的時代畫卷，但

管虎將這些潛在張力剔除得一乾二淨，鏡頭中，只剩下了一個男人和一頭奶牛，以及他們「地老天荒、男耕女織」的桃源式的理想。

因為本片被刻意「做小」，任何過度闡釋都是其文本不能承受之重，將它視為一部關乎愛情與守望的電影也許已足夠恰切。九兒是牛二愛情的直接指向體，而閻妮總共不足十分鐘的戲份的戲實在難以匹配「領銜主演」的名號，也許正因如此，管虎為她設計的每一分鐘劇情都力求用在刀刃上，以致於這個人物喧囂得脫離出整部電影的調子，人物特徵更是此矛彼盾難以自圓其說。這個小山村的外來戶女人（這也解釋了閻妮那已成品牌的陝西口音在片中植入的合理性），行止鮮活潑辣迥異於一般唯唯諾諾的村民，全村聚集的場合，她使性挑釁老祖的權威，總是桀驁不馴地捅出點小動靜，為了爭取自己的利益而錙銖必較，簡直是在享受離經叛道帶來的快感，更以此確證她在這個村子的地位。

對於牛二，她談不上什麼柔情蜜意，牛二抓了紅豆想躲避責任，是她當眾揭發出來；牛二摸八路牛的奶子，也因她的告發而落個戴高帽遊村，牛二是她在這個樂趣欠奉的小山村裡，聊以解悶的由頭，難以想像這樣一個女人，為了一隻銀鐲子，會由著全村人把自己包辦給破落戶牛二。牛二對九兒的愛情則近乎純粹的暗戀，他將自己封閉在一段單向的關係中，九兒被害使他沒能釋放充分的感情，亦順理成章嫁接到了那頭和自己生死相依的奶牛身上。

作為農耕文明的象徵，牛對農民的重要性不言而喻，而這頭來自共產國際的氣宇不凡的荷蘭牛，還有全村人對革命一言九鼎的承諾。她帶給牛二的慰藉是多層次的，他時而把她喚作九兒，時而把她喚作娘，在這頭牛身上寄託了所有對他最重要的女性想像。

戰火奪走了往日寧靜的生活，卑微的蟻民，無力掌控自己熟悉的生活方式與心靈方向，而戰爭中的女人，註定了是被侮辱和損害的群體。正如片中的奶牛，不斷被日寇、饑民、土匪各方勢力爭奪卻無法自保，被擠奶擠到乳房出血、被拉去和黃牛強行交配、被饑民磨刀霍霍……在一幫糙爺們你死我活的殺戮遊戲中，溫情默默的奶牛顯得格外動人。牛二在片中唱的那首歌謠：「娘啊，下西南，寬寬的大道，足足的盤纏……」但他和他的牛，卻被逼迫得毫無立錐之地，只得退避到山上的土窩子裡，而這已令牛二大大滿足：「這才是人過的日子！」這人當然指的是他和奶牛九兒，日子當然也是他和奶牛九兒的日子。

有人將《鬥牛》定義為人獸戀，角度固然奇崛，卻不免有嘩眾取寵之嫌。表現人獸戀的電影不少，多落墨邊緣情慾與少數派情感，挑戰觀者心理和生理的底線，其中極端範本，更是扯上人獸交的情節。難脫不潔窠臼。影史上經典之作，都是從此角度管窺，將之料理出豐富的言外之意：或是影射現代化危機，或是透視犬儒心緒，或是病理觀察文本……大島渚的名作《馬克思，我的愛》故事簡約又怪異之極，丈夫懷疑妻子出軌，

他闖入妻子房間意欲捉姦在床，卻不料第三者是一隻黑猩猩。丈夫把黑猩猩馬克思接回家，但妻子和馬克思之間的關係令他神經緊張，他不斷追問妻子是否和馬克思有性關係，並從街上找來妓女試探馬克思的性反應。經過磨合，丈夫也喜歡上了馬克思，這個怪誕的三角結構就此穩定下來。靈長類動物因為腦結構和人類相若，常常擔綱人獸戀的主角，《金剛》中那個二十五英尺高的叢林之王已經不能說是「獸類」了，對於愛情，他顯示出了比人類更高的情商和悟性，並為全球男性樹立了一個永遠無法逾越的雄性標準和完美愛情的新範式，他根本就是個「人」。而《碧海藍天》裡的雅克，有著美麗的愛人，濃情如膠似漆，卻始終無法逃避大海的召喚，在四百米的水下，他找到了靈魂的伴侶——海豚，微笑著鬆開了牽著他生命的繩索，就像逃離人類的異族回到了故鄉……

相較之下，牛二和奶牛的「愛情故事」質樸自然、綿密動人，整個過程經歷了感情中的一切波折枝蔓。牛二和奶牛的相遇，緣起於一張被強加的字據，儘管心不甘情不願，但畏於字據的效力，他不得不一次次為了保護奶牛和各方勢力周旋鬥爭，影片也一直在強化兩人緣分的宿定，當全村人盡被屠滅，奶牛陷身日寇手中，牛二營救無望，在山上扔掉了字據，但字據不離不棄粘回到他身上。奶牛像個真正的女人那麼生動可愛，開始的磨合並不順利，她並不買牛二的賬，牛二營救她時，她犯了牛脾氣，怎麼也不肯邁動她的蹄子。當饑民想殺她果腹時，她機靈地藏身在炮樓上……互動漸次加深，碰撞

出了化學反應，兩個打不死的小強結成了牢不可破的戀愛陣線同盟。奶牛由九兒的替代

符，獨立為牛二堅實的情感對象。她與牛二共同進退歷經波劫，隨他回到山上，「接

受」了他的聘禮，真正成了他馴順的「女人」。牛二攔下了過路的部隊，領頭的軍官在那張

字據上摁個了手印，正式把奶牛「許配」給了牛二。片末，童山上栽種的蔬菜抽出了綠

苗，坐在崖畔的牛二轉頭過來，深情地看著他的「女人」，你不得不承認：那的確是愛情！

《鬥牛》不欲營造微言大義的寓言，它的內核非常清晰，那就是小老百姓樸素的生

活夢想——男耕女織摸奶生娃過日子，任何破壞這個夢想的勢力總透著曖昧可疑，善與

惡、正義與非正義的界限在本片中模糊了。你很難仇恨那些溫柔蒨弄奶牛又圍著牛載歌

載舞的日本兵；人民軍隊激情作戰後，穿堂風一般刮過去，並沒有為牛二解困；同樣，

那兩個想繳獲武器而被炸死的游擊隊員也很難激起你的同情心；那些喝乾牛奶還想吃牛

肉的饑民則讓人深深厭惡……牛二的小小夢想在和各種黑暗勢力強弱懸殊的對抗中，成

功營造出了一種密不透風的懸疑緊張，同時也完成了對「宏大敘事」與「崇高覺悟」的

價值解構——它所做的只是對生活真實的荒誕性與殘酷性的還原，如果說《鬼子來了》

逼近的是老百姓的軟弱、貪婪與愚昧的話，那麼《鬥牛》意欲逼近的，則是百姓的充滿

了艱辛與磨難的生活境遇。

但《鬥牛》畢竟不同於《鬼子來了》，姜文將原著中描寫「軍民奮勇抵抗侵略」的

主題大膽擱置，注重提煉「農民愚昧」和「戰爭荒誕」的一面，筆鋒直指國人弱點，雖在立意取向、價值觀念上與主旋律背道而馳，但警示責任卻愈加凌厲深刻，炫技中更見霸氣。而《鬥牛》中，嚴肅的主題卻被浮華的喜劇外殼喧賓奪主，這應該是導演向票房妥協的結果，影片利用大量閃回將線性的故事剪碎，影像風格固然酷矣，卻也使劇情拖�逯凌亂，情節上失卻了起承轉合，將觀眾對悲涼殘酷的情緒感受分解得支離破碎，這都在某種程度上，阻礙了《鬥牛》續寫《鬼子》的經典之路。

正如香港的淪陷成就了白流蘇的傳奇，《鬥牛》在宏大敘事上準星旁落，卻成就了黃渤一個人的獨角戲，影片由大量細節構築，這給黃渤提供了大飆演技的淋漓空間。黃渤的造型邋遢卻質感十足，無論誇張還是內斂均收放自如，顯示出了一個演員令人驚嘆的潛能和可塑性。威尼斯影展上某評委對黃渤的演技大為擊節：「他的表演就像卓別林」，這個評價並非高估，黃渤出道至今，作品雖然寥寥但卻處處予人驚喜，他能走多遠，誰又能為其限量呢？

一段驚心動魄的慘烈戰爭史，有人見須彌，有人得芥子，很難說誰高誰低。就像我們並非時時體察世界變化，感悟滄海桑田，有人離去有人新誕，而我們竟然不覺中挺了過來，直到當下。說白了，世事一切，皆為背景，也許，只有一個人和他手裡卑微的小愛情方是王道，哪怕那個「她」，只是一頭奶牛！

與達西先生喝下午茶

當看到銀幕上伊莉莎白仰望著達西，微微屈膝，滿臉不能置信的表情：「陛下……」，肝膽俱摧的一刻啊，她已是平民之妻，他則貴為一國之君，此身已異，向何處覓取舊精魂？唯一能對抗他巨大魅力的睥睨一切的驕傲，已化作流光宛轉後的層層劫灰，醒來滿身非花非雪。電影內外的人生，齊齊橫陳眼前，格外經不起唏噓，達西，可還識得伊莉莎白？

歷數那些電影中曾經的戀人，或是孟浪登徒子，或是款款癡情男，抑或單騎遊俠兒，冷面鐵郎君，都曾將我癡心一片殺伐得片甲不留，卻都是人生拐點處路過的文體。幾番煙雨遭逢，那些清麗小令、爽朗歌行，不過剩下些隔世的微溫，風月繁華宣示不出沉潛的紫光，終不及一卷素美的宋詞熨貼胃腸。一九九五年ＢＢＣ的《傲慢與偏見》，「濕身」的達西成為全世界每個女人想攜至荒島渡過餘生的最佳讀物，空閨一生的老小姐珍・奧斯汀最識女人心，她將萬千寵愛皆饋贈他一身，富有、高貴、執著、深情，英

倫的從容文化浸潤出的溢美之詞顛倒了多少世代的芳心，傳統的唯美意識盡被斂入現代的款款期許。而上天又比照著小說，分毫不爽地造出了一個科林・福斯，這個男人，一身舊派風華，貴氣逼人，星眸朗目裡的你彷彿是這世界上的唯一，他是所有被辜負的寂寞芳心最後的安慰，也是你心碎低徊時，始終在燈火闌珊處獵獵抖動的深情。

他能顛倒全世界，籠罩在他目光下的伊莉莎白又怎麼能逃得了？那是兩百年前的達西和伊莉莎白，也是一九九五年的科林・福斯和詹妮弗・艾爾。這或許也是所有戲裡延伸到戲外的戀情中，最令粉絲們頷首稱慶的一椿。然而，這段戀情很快終結，在一些獨立小製作中還能看到她的身影，朱顏漸漸褪去，眼神卻愈加有力，投射出精神上的獨立強大，然而一望即知這個女人身上少不了風高浪急的故事。他則在各個時空的版本裡續寫著達西的還魂記，《ＢＪ單身日記》的作者海倫・菲爾丁就被他的達西迷了個七葷八素，直言筆下的馬克・達西就是為他度身定做，甚至連名字都是原版照搬，故事和《傲慢與偏見》亦如出一轍，都是略去繁枝縟葉，直取無上菩提，達西最後報得美人歸，電影同樣掀起城中又一輪熱波，但是，哪個女人又會膩呢？世事莽蒼，俗情如夢，我們在陰晴圓缺的生涯中苦苦追慕的種種，到頭來也許就是這樣一個簡單的情意結。

他的達西成了各種版本後來者的噩夢，也成了他自己星途的陰影。兩個達西讓他冠蓋天下，卻沒給他帶來任何榮譽，斯人焉能不憔悴：「『達西』把我框住了⋯⋯『達

西』彷彿成了小時候孩子惡作劇時起的綽號，十幾年都甩不掉。有時我甚至想，要不然我乾脆直接改名叫『達西』算了。」接下來的幾年，他一直為掙脫出「公仔箱」而積極尋求突破，盛名尊崇如他，竟然甘願軋一腳小小的龍套，只要不是達西！《莎翁情史》中陰鷙潦倒的威塞克斯爵爺沒給他增加任何榮名，演職員排名表上更跌出了十名開外；有些角色甚至是自毀形象，《何處覓真相》，他扮演放誕荒淫的好萊塢影星，裸身遊戲雙性情色，尺度之大令人瞠目，但怎麼看，打破自己的慾望都太過情急，免不了賭氣成分，就像乖乖仔偷喝一瓶年份威士卡，不像更兼不堪，放蕩，真的不是他DNA裡的東西；他甚至跑去《媽媽咪呀》中放膽一亮自己並不出色的歌喉，表現只算得上一隻活動人偶看牌，誰叫他天生就適合釋放魅力？

對他在演技空間裡殫精竭慮四處突圍，一干色女大多心不在焉，反是他自己的閨闈情史更能讓人興致勃勃。遇到第一任妻子Meg Tilly時科林正處在事業起步期，沒有任何起色，他們帶著兒子和Meg之前生的兩個兒子，一起跑到了荒無人煙的英屬哥倫比亞起木匠之家，在那個連電視都沒有的地方，徹底幕天席地做了一對亞當夏娃。只可惜，縱使兩顆古典的心，也難將一程伊甸園的想像挽留至天盡頭，五年後，他們勞燕分飛。

這些風風雨雨都在他眉間敷上淡淡一抹傷逝，蓄積成日後射落無數芳心的動力勢能。他是少有的能將自身魅力與演技功力融匯到春水無痕的演員，多麼的狂放激突、變態情

色，經他演繹，總有一種蕭疏散淡的溫雅韻致，讓人無法徹底離心，還會生出「奈何金玉質，跌落泥淖中」的憐惜，這也許是所有英國籍演員與生俱來的氣質。如同他少年時期來到美國，卻始終格格不入，他說自己就像是從搞蠱小說中走出來的脫線人物，而他的新同學卻從伍德斯托克音樂節回來一樣。這些不協在日後都加倍回贈給他一個成熟男子的魅力，讓他成為全世界女人的夢鄉。

也許正因為此，他的演技殊難得到各大獎項的認可，評委們拿捏不定該把他看作一個武功深不可測的實力派還是一個臉蛋光鮮的偶像，哪怕他把自己作踐得面目全非，人們對他脫口而出的，仍然是Mr.Darcy！此時，科林已經五十歲了。直到達人設計師湯姆‧福特帶著《Single Man》找到了他，福特的眼光真是妙在毫巔，科林通身包裹的就是一種Single Man的氣質，他的美，永遠不會讓你覺得美得過分，美得沒有人味，那種砥礪之後的元氣，恰如一道冬日暖陽，看似隨和卻從不輕許，正如他雖然女人緣上佳，卻從沒讓我感到他屬於過哪一個女人。湯姆‧福特藉此片作為他與同性愛人的紀念，科林既有街知巷聞的知名度又符合中產階級知識份子的審美趣味，真正天作之合！

情調、質感、節奏、氣氛、慢鏡……《Single Man》宛如裝在玻璃盒子裡的一枚六〇年代的標本，凝視它，是和過去溫存，時間會慢下來，甚至退了回去。在共同生活十六年的同性愛人吉姆死後，喬治決定自殺，每一天他都需對鏡強打精神…「挺過這一

天」，可人間偏像個勉力留客的主人，諂媚似的把自家寶貝全部捧到他眼前，屬於老男人的鏡頭，總是灰黑色調，除他之外，則全是美人如玉、美眷如花。生命的誘惑在他眉梢眼角迸現，好像釋放出無數條蛛絲，拖住他踏向死地的腳步，像一場無聲的角力。然而，所有這些美麗的焰火在他胸腔裡只能激起空洞的回聲。他言笑晏晏的內裡，是一副破碎之後勉強補綴起來的肺腑。他與男人接吻、與女人調情，勉為其難配合著上天的殷殷美意，正當他準備振作精神重整人生時，卻心臟病發猝然離世。

宛如時裝大片的《Single Man》因為太追求精緻唯美，不免著了「色相」，但科林・福斯個人秀的光芒仍然無法掩蓋，一樣的雍容自若、沉靜篤定，五十歲的達西不再以「色」酬人，卻依然性感如昨。《Single Man》第一次讓科林品嚐到了潮水般湧來的榮譽，但真正讓他加冕登頂的，是《國王的演講》。這不是一部普遍意義上的勵志片，「皇上無話兒，太醫來拯救」，既是管窺一段風起雲湧歷史畫卷的楔子，也可放大為友誼和責任的圖解版。在政治正確的主題下，我們曾經盲從的神話露出了傖俗的質地，不愛江山愛美人，還有一面解讀事關對責任與擔當的逃避，同時，也讓我們觀見了權力的另一層本質：它不僅意味著對生殺予奪、君臨天下的貪欲與追逐，還有不得已而為之的犧牲與承讓。

在愛德華八世的加冕禮上，新科國王毫無喜色，反而對自己未來婚姻可能面臨的障礙憂心忡忡，時任阿爾伯特親王面對天降斯人的恐懼，他每到緊要關口就掉鏈子的口

吃，使他難以履行作為國王這個象徵性統治者在禮儀上的傳統責任，他的妻子聽到丈夫終於不需要當國王，居然鬆了口氣，至高無上的榮耀居然成了人人避之不及的燙手山芋，這都是為了強化對阿爾伯特勇氣的讚美，真實的歷史就這麼舉重若輕地帶了出來，山河破碎，家國飄搖，臨危受命顯然違逆他們心中最真實的聲音，責任和自我，孰輕孰重，如果解釋為逃避或面對都失之簡單粗暴，選擇與放棄，各有值得尊敬的理由。這也許是愛德華八世與喬治六世在史書上各踞一段佳話的緣由。

作為正傳，電影毫無疑問附麗了史實，比如溫莎公爵夫婦暗通納粹，夫婦倆更在六世病重時謀奪篡位，無法想像他們當初出於什麼樣的謀算才會遜位給後者；喬治六世原來是個粗暴平庸的政治白癡，與妻子也並不鶼鰈情深，甚至還有家暴惡行，可是又有什麼關係呢？即使他再壞一千倍，科林都能將他洗白，將一個味同嚼蠟的形象大大浪漫化，他的表演沒有被喬治六世的歷史地位或者是既定的表面形象所桎梏，沒有將這個人物符號化，相反卻塑造出了一個事實上並不存在的人物，一個觀眾心目中的精神英雄，一個帶領部族穿越紅海到達迦南美地的摩西。摩西不是一天練成的，特寫鏡頭甚至捕捉到了科林唇部肌肉不規則的張弛，努力想要讀出單詞卻漲紅的臉，以及面對Lionel有意的咄咄逼人而作出暴跳如雷的反駁。喬治六世敏感脆弱又無奈的心理在他的演繹下被徹底展現在觀眾面前。最後一幕，國王學成出山，字正腔圓、音調沉重，語速沉緩，

卻又頓挫穩重，這是真正英國的聲音，每個音節都敲中了聽眾的心率。隨著演說的完成，Lionel改口尊稱他「陛下」，意味著他在過去的廢墟上建立起了一個新的「國王的自我」。

宮闈秘辛、歷史背景，傑出的表演加之其特殊的寓教於樂的思想表達，複雜而精緻的細節處理，理所當然會贏得奧斯卡的好感，然而它仍然是一部沉悶單調、敘事平淡的電影，皇室題材沒有為它增加任何賞心悅目的觀影快感，我能堅持看下來，完全是心悅誠服於科林在片中大飆演技，感傷卻一陣陣勢如潮水，這個國王從此將被收錄到表演教科書中一遍遍摹寫，卻再也無法像當年一樣令我色授魂與，科林一直怨念星途屢屢被達西所累，至今日方大器晚成，他也許從未意識到，他揮之惟恐不及的闌珊與纏綿，是多少女人生命中最為珍罕的那一抹朝暾。扛鼎帝王之家、稱帝奧斯卡，或與伊莉莎白相伴美墅、終老於富貴溫柔，究竟哪一種選擇更能贏得未來，目下還很難結論。

曾有八卦雜誌徵詢那些攜達西深陷春閨的夢裡人，最想與達西先生做的事是什麼？花俏些的，欲壟斷他舞會第一支曲；蘊藉的，想仿效伊莉莎白站在鋼琴邊的身法，被他看飽幾個時辰；亦有剛猛虎女，百般猜想他床上身手，惟求與他一夜雨驟風急……我之所求，是與他飲一杯下午茶的緣法，蘋果樹下，花意正鬧，幾樣玲瓏茶點，身旁的黑眸男子，一筆一劃都是山高水長，越遠觀越深情，越近看越微茫……

第二輯

美比死更冷酷

「他在烏黑的雲朵間飛翔,他愛的是宿命的風暴。」真正的美,猶如撒旦的邀請函,多少帶著些魔意,帶著非人間性,美距離毀滅僅止一線,是美之為美的宿命。面對美,我像面對死亡一樣畏懼,而更為真切的體驗則是,美更讓我脆弱,讓我心碎,在不覺中讓我卸下所有的武器和包裝。

那些男孩告訴我的事

我常惑於李安和他的電影，哪個更是我愛屋及烏的端點。在高鼻豐頤的洋人中出沒

多年，他予人青衫古卷的印象卻愈加鮮明，這樣的男人當然不會讓女人心生綺念，但卻

會讓人瞬間恍惚，經他的安然恬淡一比襯，周遭一些都顯得那麼倉促簡陋。一個內心如

此平衡強大的人，居然拍出《斷背山》與《色戒》這樣灼突的電影。也許正因為他將所

有能量都發洩到了電影中，才能在現實秩序中怡然自適吧。

雖然《斷背山》享譽無數，很多人都覺得不如他早期的《喜宴》和《飲食男女》，

但它非常合我的胃口，如今浮泛，《斷背山》卻能令我兩番靜心其中，想說點什麼的時

候，就套用了我喜歡的同志才子蔡康永的書名做了題目，此書文采泛泛，就滿足點窺私慾

來說，也並不解渴，正所謂情至深處，才氣難賦。而更深情的傾訴還得數王爾德寫給美

少年道格拉斯的情歌：「因為我過早離開人世／請您，親愛的／為我唱一首告別的歌／

當我重新回來的時候／哦，當我重新回來的時候／我還是一個美麗的男孩……」

王爾德被道格拉斯的父親以猥褻童男罪訴上公堂，這在當時可是千夫所指，他自忖難逃一死，故出此淒婉語。王和小道可謂絕對忘年戀，居然撒嬌以「美麗的男孩」自顏，可見眷戀至深，太上忘情便會無師自通。

看進去《斷背山》，會發現它其實並非一部純粹的同志電影，甚至跟性也關聯甚微。傑克和歐尼斯禁絕荒野，生理饑渴得不到正常救濟，解釋不了他們為何會如此情深不壽、死不足惜。影片有個文眼：每個人心中都一座斷背山。斷背山在兩人艱難地把自己放逐進主流生活後才開始凸顯出強大。李安把這一具像符號大而化之為廣義的愛情象徵，它不僅是傑克和歐尼斯的緣起情歸之地，也是整個人類情感最隱晦最敏感的所在。它存在於同志之愛中，也適用於異性戀，甚至那隻因美人而死的大猩猩，也是這樣愛的。

極致的情感從來只能歸極端的個人主義者來享用，個人主義者是戀愛自然體，一個眼神，一段回憶，一點燃料足以引發一場大火。因此海涅在海風的吹拂中戀愛，濟慈在夜鶯的叫聲中戀愛，渥茲華斯在對妹妹的思念中戀愛，拜倫因為革命的號角臉紅心跳，薩德因為監獄的大門倒下而勃起，《碧海藍天》的男主人公跟著一隻海豚游向了海洋深處。他們總是生活在別處，他們的戀愛不在「這裡」。他們總是思念著某個人、某個遠方。

他們是誰？當然是傑克和歐尼斯，那個遠方，除了斷背山，還能是哪裡？

通常的同志電影對於角色的設計大約還是逃不出異性戀模式：一個總是雄性氣質濃郁而另一個更趨向女性的陰柔敏感，其實也是一個中庸主義者和一個個人主義者的搭配。《春光乍洩》、《藍宇》、《霸王別姬》概莫能外。傑克和歐尼斯並無涇渭分明的性徵，他們同樣擁有美麗的身體，同樣堅韌地追索著愛情。張揚而率直的傑克在愛情中更感性，更理想主義，也更樂於直面內心，甚至願意向世俗挑戰，和歐尼斯共度一生。理智、隱忍的歐尼斯則飽經風霜、沉默內向，幼時所見的同性戀遭放逐，被毆打致死的場景，是他一直逃不出的夢魘，他因此成為愛情中的現實主義者和克制壓抑者，只能把最美好的那部分生活小心翼翼地藏起來。他們折衷約定，每年一到兩次相聚外出放牧、釣魚，在大自然中享受屬於自己的短暫快樂。二十年，忍受了無數次分離、相聚，明明已被相思折磨得千瘡百孔，卻逃不脫無望的愛情牽祥。

《臥虎藏龍》中，李安創造的飽含人文探索的「新武俠風格」，國人卻並不買帳，認為只是一部「拍給西方人看的電影」，而《斷背山》這部充滿美國西部風情的電影，卻毫無困難地引起了東方人的共鳴。李安「以東方的委婉平和來觀望世界」的詩意追求，在此片中顯示出了年歲積累的圓融智慧。兩個男孩在西部粗糲環境和傷痛童年記憶擠壓下寡言少語、內斂堅強，更接近東方人的性格特徵。斷背山的段落抒情柔緩，占了

全片很大一部分篇幅，也是典型的東方人對情感潤物無聲的解讀方式：人與自然的詩意棲居加速了精神上相融契合，那些心領神會的瞬間也得以觸發為突如其來的愛情。生理衝動順應唯美含蓄的處理手法反而成了無足輕重的誘因。絢爛旖旎的風景中，兩個男孩拋卻一切塵世羈絆忘情相愛，那是對「天人合一」最熨貼的詮釋。

回歸主流生活的段落，作為反證斷背山價值的部分是最具張力的，導演同樣克制住了一瀉千里的表達企圖。他們為了理想愛情寂寞掙扎並在覆滅中執著堅守，每一個理智和情感的對決瞬間：世俗壓力下爭吵毆打後的緊緊相擁，涕淚交加間的深情熱吻，偷偷摸摸的歡愉愛欲，遮遮掩掩的揪心牽掛，看似平淡，卻充滿了不動聲色的冷暴力，指向不知所終的悲劇宿命。他們極力掩埋自己的真心，卻愈加讓我們看到了裸露。李安對這個部分的描述，毫不慳吝地花費了與表現斷背山詩意同樣的篇幅。但無論是傑克的豐足還是歐尼斯的潦倒，詩意的雄辯在平庸的比襯下足以使他們去意已決，雖然它無力相隨他們完成最終的圓滿。

盤點李安的電影，他的視角總不免倫理困境中的二元對立。《飲食男女》治電影如同烹羹湯，片中父親用隆重如大餐、體貼到便當，勾就一副美食地圖，卻既討好不了女兒的胃也打通不了她們的心；《喜宴》同樣是一部對同性戀充滿友好的影片，卻既同儘管對自己的同性戀性向抱持著健康自然的態度，但是依舊不願意因此而去挑戰異性戀堅

持的男女婚配、傳宗接代的排他性看法。《理智與情感》討論對傳統婚姻制度的挑戰，

《臥虎藏龍》則轉向女權情結怒犯男權社會的天條。本我像孤膽英雄一樣要在傳統勢力的圍剿下四面楚歌，但對傑克和歐尼斯，李安卻溫情地厚待了他們，影片中人倫禮教並未對他們露出太猙獰的爪牙，兩人身分出櫃後，他們的妻子家人表現出的更多是隱忍直至諒解。他們相會一次就分裂沉淪一次，不能相攜以終，更多是裹挾在內心的蛛網中而不得脫身。

小說中有這樣一個情節：傑克聽說歐尼斯離婚的消息，興沖沖地驅車兩百多公里到歐尼斯身邊，以為從此可以一起生活了，但歐尼斯離婚並不是因為他，更沒有要生活在一起的願望。作為兩人的愛情的注腳，片中的女性角色顯得可有可無，生活的瑣屑是二人情歸斷背山的最大推力，設定卻並不刻意，而正因如此，愛情的反抗性才顯得無與倫比。同樣是李安招牌式的微言大義，卻不似《喜宴》意在影射現代化危機，也不欲再捏出一個玉嬌龍那樣反出時代的女超人，正如阿城言，這是一部純粹「寫人」的電影。兩個牛仔將東西審美取向一網打盡而殊無夾生之感，藉《斷背山》，李安成功地完成了東方對西方的和平演變。

同性戀情在銀幕上從未得到過善終，也許情如煙花般沖至最燦爛的那一瞬，就已經確鑿地印上了死亡的氣息。同性戀者註定不會有家，只能棲居於暫時的人生，以身代

薪。他們愛情消弭的方式和異性戀別無二致：或是背叛或是死亡，只因他們早已在世間被開除了籍貫，同樣的遭際就更讓人斷腸。別姬的霸王被世俗生活擄走，決絕如陳蝶衣只能含淚叩問：「為什麼不從一而終」。當捍東告別藍宇娶了一個女人，何寶榮一次次背棄黎耀輝去尋歡，蘭波告訴魏爾倫自己根本不相信愛情時，心中的風雨淋濕的，其實是兩個人。他們敬奉給愛情最慘烈的祭品，則是死亡。死亡把此身此生一切缺憾都惘然斬斷，真正的美好只停留在往昔記憶的淒美碎片中，就像那兩件緊緊擁裹的血跡斑斑的牛仔襯衣，見證的正是兩個男孩咫尺天涯、死生契闊間的愛與柔情。

《喜宴》的最後，表面看來不合時宜、冥頑不靈的父親總算接受了兒子不會走回頭路的事實，竟然耳聰目明，能明瞭現代社會的脈動，「大德不逾規」，那麼「小德出入可也」：偉同和塞門言歸於好，薇薇保留胎兒換取了綠卡，高家二老也有孫子可抱。表面上，親情的維護、父權的保障、家庭和諧關係的延續達到了一個三贏的局面，彼時李安對同志之愛的出路還是東方式的中庸思考，所以他把所有的東西都塞進了平衡至上的櫃子，勉強關上了櫃門。正如片末高家的那張看似圓滿的全家福，每個縫隙間都埋伏著會隨時傾圮的危險。

《斷背山》中的李安，則完全打通了任督二脈，不再勉力將西方的果核塞進一個生硬的中國盒子，也不再刻意追求先鋒性和新意，而是自為自在，順著人性的流向去行旅

天地，它並未慷慨借影片為這個特殊的群體去主張權利，因為他們的愛情本就是不容置疑、理所當然的存在，他們亦那樣守本份地知道在這個世界上並沒有自己的那把椅子，當在「人和上帝那裡都找不到蔭蔽時，那就去斷背山吧」。李安以熟極而流的電影語言將這段愛情抒寫得熱烈大氣，卻又不失委婉細膩。這實在是拜他在好萊塢駕馭商業片的經驗所賜，他鏡頭下的斷背山風光一改《臥虎藏龍》沉鬱的大漠蒼茫，西部的廣袤折射出心境的明亮，遠山流雲，草場茂林，密密的羊群是地上的雲河，斷背山像一個童話般被煙雲簇擁著，遺世獨立於萬丈紅塵之外。李安的獨創性貢獻在於，他把文藝片從《喜宴》、《推手》、《飲食男女》的私空間中解放出來，具有了接受度更廣的大文藝氣質。

為了市場計，本片選角框定了四個八〇後的偶像，以他們的平滑面孔演繹崢嶸中年本是十分冒險的舉動，經李安調教，卻化出意外之喜。兩個春日新鹿般的男孩，穿著緊身牛仔褲，扛著小羊，醉醺醺地打架，隨隨便便和女孩子調情。若非春光少年，如何能教列位看官心口皆服？又如何能配得起那簇火、駿馬和眼睛亮閃閃的野女郎？大眼仔傑克·格萊恩哈爾身上那種敏感而難以琢磨的中性之美，一直是我的心頭好，他的表演力度偏弱，卻牢牢粘住了我的眼球。扮演歐尼斯妻子的威廉斯，表現出了超越她年齡的老到演技。希斯·萊傑真實展現了歐尼斯理智與情感之間的矛盾心理，當看到他手握傑克

血衣，泣不成聲「你怎麼能這麼離去」，慣見銀幕上生離死別、愛恨悲歡的我，依然淚凝於睫。那一刻我原諒了他們所有不盡人意的表演瑕疵，呵，誰願意看一張渾濁老臉令人信服又令人生厭地在銀幕上和歲月搏鬥呢？那麼，不如死於華年！

換個角度來理解他們的銀幕際遇，也可以說：「導演把一個美好、藝術但卻悲慘的世界饋贈給了同性戀的男孩，而將一個平庸無聲的現實交由異性戀者統治，用蘇格拉底的話：哪一個更好？只有神知道。」而我則貪心地希望他們能收穫到棉花糖一樣多的寬容。如同《熱情似火》中的老紳士布朗熱烈追求男扮女裝的萊蒙，萊蒙百般推辭，情急之下爆出身分：「我不是個女人！」這時，布朗眼睛都沒眨一下地對他說出了影史上最堅定最溫暖的那句台詞：

「親愛的，沒有人是完美的！」

每個人心裡都住著一個夢露

老友由浪漫之都回來，遺我香奈兒NO.5一瓶。是的，正是那個成為瑪麗蓮夢露最著名的睡衣的香奈兒NO.5！美人香氛，何等天作之合！此君端方，擇此做手信足見該典深入人心，我一向蓬頭粗服，執它在手，也不由浸潤出幾分女人心事。NO.5是個按鈕，一啟動，一代尤物就整個跳將了出來。

《七年之癢》中的夢露，是影史上永遠的驚鴻一瞥，地鐵月台邊的地下風口，一股勁風吹過，吊膊白裙翻飛起舞，露出修長雙腿。她驚笑，試圖按住裙角。那春光乍現的幾秒鐘，成了上世紀六十年代末美國性解放運動的重要圖騰，也是幾十年來女性曲線美的絕版範本。美女庫爾尼科娃在新版Adidas廣告中盡力模仿著那經典的幾秒鐘，不過使人們再一次發現，夢露只有一個，無可替代，絕難模仿。

比利‧懷爾德在本片中為所有男人的夢想實現了活景，讓一個美豔的廣告小明星住在自己樓上，她沒有受過什麼教育，卻總是天真地把Elegant掛在嘴邊，她的生活態度令

人著迷：不喜歡一點之前回家，喜歡跟已婚男士交往，毫不在意展示姿色等等。當她如入無人之境地在房東湯姆的房間裡走動，嚷嚷著，您怎麼不裝空調呢？好熱啊，一邊心無雜念開始解放胸前的鈕扣，銀幕上的湯姆和銀幕下的觀眾都汽油一般迅速達到了燃點。

湯姆是個有七年婚史的中年男子，他像所有這個階段的男人一樣精神懨懨，有一種鬱鬱寡歡的冷淡。婚姻七年，他和妻子密不透風地每天纏在一起，幾乎喘不過氣來了，老天開眼，湯姆的妻子得到了一個去海島渡假的機會。可以重新做回單身漢，雖然僅有幾天，也讓湯姆幸福得像隻唐老鴨，他決心讓自己人生的這個豔夏不留半點瑕疵。遇到活色生香的夢露，可想而知他會陷入怎樣的天人交戰，和所有有賊心沒賊膽的家居男人一樣，他飽受道德感的折磨，和芳鄰所有的風流韻事都只是在想像中完成。最後，他實在熬不過分裂，放棄了七年婚姻唯一的大獎，跑去海島和妻兒團聚，重新投繮到了生活的繩索裡。

比利・懷爾德的高明處理使得本片和性感、肉慾等詞彙全然無關。這也是他對夢露的深深憐愛，她天真的性感顛倒眾生，春情蕩漾卻不染塵埃。也許是這個標籤太過明亮，讓她在銀幕上談一場樣貌登對、勢均力敵的戀愛成了不可想像的挑戰，任何一個當紅的性感小生擺在她旁邊無一例外都會被煞掉風頭。所有導演都只能循懷爾德的思維向

另一極挖掘，用諧星來襯著她也鎮著她，反而兩相益彰。但最解風情的，只有懷爾德，他的燈光水銀般披在夢露身上，把通體透明的她變成了所有男人的夢鄉，同時也把她淒涼的一生變得更加淒涼，這樣的女人，上帝後來不忍再造。

像是一語成讖，在現實中她不斷和才子、明星、顯貴政要發生情感糾葛，卻同樣從沒得到圓滿相稱的幸福，她的美貌好似生來就是為了注解紅顏薄命。《熱情似火》中她哀哀地求告：《我要你愛我》；到了《紳士只愛金髮女郎》，她終於對男人灰了心，她唱道：「鑽石是女郎最好的朋友。」銷魂蝕骨，像是撒嬌又像是宣言。她是再標準不過的物質女郎，這也造成了把她當成一個性感符號長達半個世紀的誤讀：或是作為男性的消費品被觀賞乃至把玩，或是作為女權主義的圖騰飽受膜拜。實際上，她的風情遠比性感要高級的多，它一頭搭在日常裡面，另一頭沿著一條無法破解的通道，搭在了超常之中，而她本人卻一直像個驚恐的小女孩躲在性感的後面。

《熱情似火》中剛易裝的萊蒙第一次見到夢露，就魂飛魄散，飽受高跟鞋折磨的他一臉神往地對同伴說：「看看人家！看看她是怎麼走路的！就像裝了彈簧的果凍！」言猶在耳，而她彈簧似的步伐已經消失在我們的視線中。

現在她終於脫離了生命的軀殼，省卻了物質的羈絆。而她的後繼者顯然比她更有戰鬥力，初出道時的麥當娜，當紅的格溫‧史黛芬妮，都先後向她致敬。幾乎每個派對上

都有女星因扮做夢露而成為時尚事件。最近的新聞是：十位女星被邀以夢露妝容入鏡，

鞏俐榜上有名。

每個人的心裡都住著一個夢露，關於性感卻只留下了一個版本。

外省人的無望鄉愁

比起以聲效畫面奪人耳目的大片的行銷攻勢，《立春》的宣傳低調得彷彿根本就沒打算驚動公眾，儘管在圈內口碑甚佳，但直到蔣雯麗藉此片晉身羅馬電影節影后，《立春》才算真正開始了它的「事件行銷」之旅。在中國，藝術片似乎成了悶片的代名詞，無一例外地掛著晦澀聱牙的標籤，所以一直拿不出熱情去赴約《立春》，一則怕被悶到，作為習慣披堅執銳的都市人，我更怕如果被它錐中內心，那一份因為裸裎相對而無法收拾的尷尬與彷徨。我寧願把自己陷進沙發，無須調動大腦地把一個晚上交給爆米花和一部白癡輕喜劇。

雖然預設了這麼多的立場，所幸的是，我沒有錯過《立春》。

《立春》的風格與其說是顧長衛的，還不如說是編劇李檣的。在中國，編劇對風格的掌控多是對電視劇的情節走向上，鮮能衍生到電影，李檣做到了。從《孔雀》、《姨媽的後現代生活》到《立春》，李檣的女人都是同一個，而顧長衛做到了忠實地以影像

語言將其立體再現。《孔雀》說的是殘酷青春被無情扼殺，姨媽的黃昏戀夭折後離開了她無力再與之搏鬥的上海而選擇終老東北老家，如果說這種意象在前兩者，還有著很強的符號化痕跡，到了《立春》的王彩鈴身上，則得到了進一步的強化，儘管其中一些段落刻意以荒誕性跳脫出小城的寫實背景，卻反而更具現實力量，也更能得到普羅大眾的認同。

故事發生地同樣設在虛構的北方小城鶴陽，大齡音樂女教師王彩玲相貌醜陋，卻天生一副被上帝吻過的嗓子，清高的她一心要扎根藝術之都北京。鋼鐵廠工人周瑜迷上了在廣播裡獻聲的王，以拜師的名義對她展開追求，卻間接令王愛上了落魄藝術青年黃四寶，和當地許多人一樣，黃堅信王在北京有硬關係，把王當做能渡自己離開鶴陽的一葦慈航。兩人北京之行，沮喪地發現自己賴以為傲的技藝和稟賦在北京連二流水準都夠不上，最糟的是衍生出了一段盲腸般的肉體關係，黃因之憤而出走。王彩鈴的處境在鶴陽更加舉步維艱，但面對真正欣賞她的周瑜的再度追求，她仍以「寧吃鮮桃一口、不吃爛杏一筐」決絕之。

在邂逅了迷戀芭蕾舞、被小城人以「二尾（音 yi 子）」視之的胡老師後，王彩鈴以為自己的夢有了傾聽者，但胡以悲劇將自己與世俗生活作了了斷，給追夢的王又一次重擊。傷心之時，她從父母身上發現一直不願與之握手的世俗生活也有美好的一面。這

時，自稱身患癌症去日無多的女孩高貝貝求王為自己到北京圓夢青歌大賽，高貝貝有唱歌劇的天賦，但她的故事原是杜撰。王彩鈴最終以自己的方式和世俗生活言和。和姐姐、姨媽一樣，她們都對遙遠的精神故鄉一往情深地寄託著鄉愁，北京在本片中，充當了鄉愁的具象載體。

片尾字幕的靜默中，先生問我，你覺得這個故事西方人能看懂嗎？誠然，這個故事非常中國，水泥塔、平房宿舍、泥操場、電影院等等這些許多中國北方小城市共有的元素我們再熟悉不過；小城居民那些現實平庸、麻木冷漠的表情我們在任一個胡同、街巷都會劈面相逢；總有散落在城市指縫裡的文藝青年，不時執拗出一些不和諧音，擾亂小城的神經。尤記高中時，路邊攤常設些簡易卡拉OK，有一個英俊男孩是常客，一曲《把根留住》，直令他魅力萬丈，大學畢業後有次回家，發現他在一家小髮廊幫人洗頭，遠遠看著，喉嚨梗得生疼，明知道他不會認出我，但再經過那裡，我都繞道走開。

掠過這個終故事表面上那些中國Logo，它的核卻是中西通感的母題，誰又能忘記福婁拜筆下那個終生都在踮起腳尖眺望巴黎卻至死無緣的愛瑪呢？農家姑娘愛瑪出身卑微，但卻受過良好教育，多愁善感、充滿夢想，她一生都致力於擺脫自己外省人的身分，為了離巴黎更近一點，她衝屈下嫁給平庸的丈夫，失望之後，一個跟巴黎瓜葛最近的花花公子俘獲了她的心。屢次的遇人不淑，她把失敗歸結於自己是個女人，因為女人家天生

無法像男人那樣走得更遠，看得更多，當產婆告訴愛瑪她生了個女兒時，她「噭——」地慘叫一聲昏了過去。這可不就是王彩鈴？可不就是黃四寶？又可不就是無數個泅渡在中國角落的鶴陽小城，期待著水落之後就是北京的外省人？福婁拜誠大師也，他用溫情而敏銳的筆觸活化了愛瑪，令她不朽。她穿越時代，依附於王彩鈴們的身上，讓她們以全副心力擁抱每一個「生活在別處」的機會，每一次的幻象，都讓愛瑪和王彩鈴們篤信自己「將走進一個盡叫人熱情勃發，心醉神迷，神魂顛倒的神奇世界」，但沉重的肉身卻將靈魂永遠羈押在了鶴陽。

《立春》要爭取西方認同，當然不只是簡單做一個中西母題的對照記，顧長衛的誠意還表現在片中設置符號與主題的互文，義大利的歌劇、俄羅斯的芭蕾舞、人體油畫，通通由城鄉結合部的無名小城裡幾個平庸的愛好者執迷不悔地操刀，荒誕無比又真實無比，對西方觀眾來說，這既是一個標準的東方式的「他者」，又營造了一種「陌生的熟悉感」，接受起來毫無文化上的隔膜。但也正是這樣面面俱到的討好和商業上的自覺，反而削弱了它直面現實的勇氣，顧長衛好比一個天賦上佳、態度玩票的衝浪者，一路直奔浪頭而去，眼見將成為弄潮兒，卻無法承受自己的追問被拷打得支離破碎，掉轉方向滑向了水波不興的淺水灣。相比起來，我更喜歡《孔雀》的殘酷淋漓，以及那份對青春充滿感傷與尊重的情懷。

《立春》讓蔣雯麗一洗身上的標籤，擔當了一個浮在鶴陽之上的尋夢者。蔣雯麗為此片增肥三十斤，滿臉遍佈痘瘢，裝上了齙牙，激發出一個演員的所有潛能，成就了整部影片的最大亮點。有一個段子在影片宣傳時被頻頻拿出來用：王朔在影片點映後，問顧長衛：「蔣雯麗在哪兒？我怎麼愣沒找著？」這當然是恭維，但看完影片，確知此言非虛，在《立春》中，我們看不到印在湯圓袋子上的「漂亮媽媽」蔣雯麗，而只看到了王彩玲。

蔣雯麗多年轉戰螢屏，被定位為中國「家庭倫理劇一姐」，實際上臉譜化地誤讀了她戲路的寬容度，《霸王別姬》中妓女小豔紅六分鐘的戲，是她進化史上最為人津津樂道的驚鴻一瞥。也因此，儘管她塑造倫理劇女性角色在演技上天衣無縫，仍然阻礙了我對她演員身分的肯定，《牽手》、《中國式離婚》、《金婚》，在我看來都充滿了非常殘忍的冷暴力，這樣的生活真實，卻毫無審美價值令人絕望引人窒息，個體在其中卑微如芥子，任何對它的微小挑戰只會招致更為毀滅性的打擊。生活的殘酷本身被不加變通處理地複製到了影像中，姐姐、姨媽、王彩玲們對美好的自覺意識就這樣被不露聲色地凌遲了。《立春》在剪接、鏡頭上，都保持了顧長衛表現內心世界幽微嬗變的一貫功力，但予生活和人性本身的思考，仍然沒有脫離中國這類藝術片的固有窠臼。片尾王彩玲帶著養女去了北京，在天安門前和孩子坐下，悵然回望城樓，那並非是明瞭生活真諦

後的安詳，而是無奈妥協後的放手。

電影無疑充滿了現實感，卻難以滿足觀眾的期待感。影片在最後總算挽回一點基調，結尾導演貼心地給了王彩玲一個美夢：在巴黎歌劇院舉辦了屬於自己的獨唱音樂會，她面龐光潔、神情沉醉、齙牙也不那麼明顯……顯然，藝術的邏輯永遠難以切准生活的脈搏，還是已故的美國影評女皇寶玲·基兒說的好：「生活本身要高於藝術地模仿生活」。

一個挪威，兩座森林

村上春樹的文字本身就是視覺系，跟著他漫漶的敘述亦步亦趨，彷彿是撿拾起褪落在地毯上的一件件春衫，然後，你會看到緊緊相擁的渡邊和直子，迎上直子那道蟬翼般驚懼又絕望的眼神。也許對這樣飽滿的畫面感已經自信滿滿，或者是並無信心哪個導演能再現出這樣的畫面，村上春樹成名二十年，居然從未將自己的作品授權改編成影視作品。這次陳英雄獨中花魁，村上正是看中了他在電影中表現出的獨特的藝術感受力、恬淡憂傷的調子，以及他在年代片中將音效、攝影、燈光等完美結合的功力。

「海潮的清香，遙遠的汽笛，女孩肌體的感觸，洗髮香波的氣味，傍晚的和風，縹緲的憧憬，以及夏日的夢境……」這些組成了村上春樹的世界。那是一種微妙的，無以名之的感受，貼己而朦朧，撩人又莫名。對這樣一部贏得廣泛聲譽的名著，要討好那些廣大粉絲的味蕾絕非易事。陳英雄的《挪威的森林》甫一面世，就引來了氣勢洶洶的討伐，不忠實於原著，嚴重傷害書迷感情是頭一宗罪。的確，要想把電影一一壓進小說的

模具，你註定要失望。小說中慣於風月又出於風月的渡邊，變成了萌態十足的小正太，強韌而自立的綠子顯得單薄而悽愴，演員的甜美沖淡了叛逆力量，尤其是菊地凜子一臉的渡盡滄桑，詮釋擁有驚人美貌的直子，實在無法令人滿意。最要命的是，一些「地標性」經典橋段被陳英雄省略了，渡邊和永澤對《了不起的蓋茨比》的討論；綠子對於學校、對於生活的不服輸；療養院裡玲子彈吉他……沒有這些指示牌，難怪那些期待在影像中舊地重遊的書迷們會迷路！

但是，小說中密集的符號設置，在不同人心中打撈起來的沉船遺物本就色色不同，青春在某種意義上，其實是個偽命題，它的短暫、高調、能量集中，以及鳳凰羽翼般閃亮的光焰，意味著四通八達的詮釋可能性，村上春樹非常聰明地在小說中集納了所有能蓋上青春Logo的標誌物，氤氳的煙霧、無需負責的性愛、荷爾蒙賁張的音樂、反叛而無謂的姿態，與其說是真實存在過，不如說是一場關於青春的幻覺，當然能給予讀者極大的滿足，無比信服地為其祭起捍衛之姿。固定的影像無異會破壞這模糊寫意的感受，即使是村上本人親執導筒，只怕也無法讓每個讀者滿意。

事實上，小說更似以中年渡邊感傷緬懷的心境，重新在舊時月色中尋找那些靈魂的鼓點，也滿足了讀者對六十年代那個精神發酵室所有蓬勃、濃郁、熱烈的想像，電影如果採用倒敘，恐怕會更符合小說中人物的心理狀態。陳英雄採用正切敘事，青蔥的渡邊

懵懂如小獸，載浮載沉於殘酷的愛情和繁亂的風月，隨著綠子的離去、直子的死亡，瞬息萬變的心緒和體驗使他突然長大成人，十分自然流暢，只是小說中那個冷靜、涼薄的渡邊已深入人心，書迷們當然不會順理成章轉化為一個買帳的觀眾。陳英雄是一個長於用電影語言抒情的詩人，村上欽點中他，無疑是兩人在文字和影像後流淌的冥思有款曲相通之處，陳本身，也是個有著強烈創作自尊心的導演，絕不會滿足對原作依樣描來。電影成功營造了上世紀六十年代的懷舊情調，陳英雄的鏡頭靜謐而沉著，鮮活的人、物、景觀中無不滲透了他那種獨特的詩意與個性。如果不將其視作一部改編作品，而只是一部清新的純愛電影，同一個挪威的名義下，另一座森林也不失可觀之處。

　學攝影出身的陳英雄很清楚如何傳達給觀眾最佳的視覺享受，清新旖旎的綠野、朦朧晦澀的叢林、清幽靜謐的雪地、莽莽蒼蒼的夜晚以及一群宛如不食人間煙火但又神經質的角色，從這一切精緻元素的組合形式上看，他的確領會到了原著的精髓，李屏賓的掌鏡提供了技術上的唯美保證，影片畫面構圖極為考究，若是逐幀拆開，每個鏡頭都堪稱優秀的攝影作品，陳英雄用光的功力令人稱道，渡邊和木月、直子三人行的少年時光，以及他和永澤、和其他女孩一起的畫面，光從上面打下來，將演員照得通體透明，青春，彷彿是玉瓶般暖暖內含光。影片色調尤其令人印象深刻，片中大面積出現的植株的綠色，濃郁而沉靜，男孩和女孩素樸的白色衣衫，將肌膚襯托得格外鮮豔純淨，看得

我抓狂般猛嫉妒：那個時代的男孩女孩怎麼這麼好看?!鎏金的復古色調搭配著夜晚的場景，與留聲機中英文老歌相得益彰。屏聲靜氣的長鏡頭放棄了對故事情節的探索，卻一點不覺枯燥乏味，有如連楨的ＭＶ般韻味綿長，很有點張愛玲小說的味道——啊，原來你也在這裡。你能感覺到導演投射在其中的情感，也能感到自己的情感被他牽引，你會微微辣了眼睛，繼而，喉頭輕輕一下哽動。

雖然本片的選角頗受指摘，但是深究下來，還是很能經得起推敲，所有演員都恰如其分都表現出了書中那些年輕的謬思：身軀動作是隨俗的，而心思念頭則顯得空靈，說話的方式特別，常常可抽離出來而成格言。《死亡筆記》中的Ｌ，奠定了松山健一新生代亞洲天王地位，那個面色蒼白、捲著褲管光著腳，貓一樣慵懶的男孩，像一條靈犬般追逐著另類正義。對於渡邊的詮釋讓他展示出章魚一般多向的可能性，他的溫柔、順從，讓那些飛來豔福很有說服力，松山健一是那種從裡到外透出乾淨的演員，怎樣的刻劃都不會在他身上留下不堪的痕跡，無論是永澤帶著他肆無忌憚地饕餮性愛，還是與直子大膽率真的情慾宣洩，或是和玲子那場不倫之歡，都不會予人不潔之感。他就像一泓毫無偽裝的清流，折射出了那個動盪不定的年代，觀眾完全接受了那種發自內心的自然流露，如高山流水，流到窪處，一瀉而成瀑布，渾然天成。

最受爭議的是菊地凜子，初看之下，你會生出「直子怎麼能這麼老這麼醜」，但是

隨著情節推進，你會對她的容貌忽略不計，而漸漸拜服於菊地凜子強大的演技，以至於生出「這就是直子」的結論。直子因為愛人的離世，自然帶上了一種惆悵、一種對人間的漠然，菊地凜子那雙敏感的大眼，似乎永遠彌漫著大霧，陳英雄用了很多特寫來凸顯她眼神的表現力，她的睫毛在陽光下非常動人，閃動著許多的欲語還休。二十歲生日那天，她和渡邊做愛，渡邊驚訝她還是一個處女，當渡邊進入直子的身體，她極具爆發力地發出了小說中那聲「淒厲的慘叫」。她愛木月，但身體卻毫無反應，而渡邊的溫柔與愛意最終無法拯救她，精神病院裡她又一次崩潰，永遠陷身在荒寒的挪威的森林深處。渡邊絕望追至樹下，直子青紫的裸足懸在頭上，身體那麼單薄伶仃。死得那麼任性，讓人來不及惋惜。

最貼近原著形象的應該是扮演永澤的玉山鐵二，這個冷酷、邪氣、淫蕩的唐璜，行事做派充滿腔調感卻絕不生硬，滿不在乎粉碎一切人生的正面意義，反而讓成人世界的邏輯顯出了虛偽。初美是典型的六十年代端凝驚豔的美女，晚宴上她對渡邊放蕩行徑的絕不原諒，也說明了她對永澤愛情的悲劇性：她是在向一個不可能的人索要不可能的東西。村上春樹的人物都拒絕著成長，與成人世界不共戴天，片中唯一的成年人──玲子，也是被成人世界驅逐而不具備任何積極的示範意義。玲子與直子可視作雙面夏娃，要麼在外面的世界前直白而恐懼地戛然止步，要麼如玲子般，在經歷了外部世界後，坦

然將精神病院幻想成為一個世外桃源。如果說有敗筆，那就是綠的選角，「像迎著春天的晨光蹦跳到世界上來的一頭小鹿」的綠子，是靈動跳脫的將來時，與安靜自處的直子構成了渡邊春春期兩個面向，卻具有同樣的凜冽與純粹，水原希子演繹的綠，多了些油滑的世俗氣質，她的可愛是演出來的，味道上，她也更像一個東亞熱帶妹。

事實上，整部電影都充斥著這種油辣中微沁涼意的熱帶風情，地域屬性對於藝術家的影響是浸潤入骨的，生於越南成於法國的陳英雄究竟還是難以把握到村山春樹那種日本人的荒寒與孤寂，他簡便地選取了青春這個關鍵字，並為它譜上了癡男怨女的可視性外觀，只用緩慢的鏡頭和借助於音樂的無節制的抒情來展示對於青春的感懷，卻沒有村上春樹那種深入青春肌裡，剝開其血與骨的日本人獨有的鋒利，以及對死亡近似病態的耽溺。青春的邏輯是霸道的，足令三山五嶽開道，連直子以避難的精神病院都充滿了附麗之感。小說中渡邊風月無邊，亦有損友和豔遇不時錦上添花，不會婉轉只有折斷。

當渡邊和直子一同漫步街頭，在熙熙攘攘的陌生人群中茫然無措，成長的創痛隱隱浮現，身旁洶湧而過的車流和喧鬧的市聲帶著城市的氣息，周遭全然陌生的人群構成了空曠又擁擠的環境，都市人焦灼、空虛的內心世界，迷亂、脆弱的生存狀態，在作者舉重若輕的敘述背後得到了最好的詮釋。這也昭示了他們想要同化到外部世界的種種努力最終都是此路不通。木月、直子、初美，殊途終於同歸，死亡與青春離得如此之近，帶著

宿命的悲哀和鉛灰色的沉重。

公允地說，要將村上春樹青春物語後的重量構建成一個直擊心靈的影像世界，陳英雄沒有做到，也很難有人做到。他對原著的取捨，對於小說龐大的擁躉是極具勇氣的「挑釁」，但也成就了一部可以蓋上自己封印的電影。村上小說著眼在上世紀六十年代，卻自由穿越在各個時代，引動了普世共鳴；陳英雄在影片場景、人物、情調的「復古」上不遺餘力，主力觀影人群卻毫無疑問會是九〇後。就當下蔚為規模的純愛電影市場來說，陳英雄走出了自己的獨立行情。

美比死更冷酷

說起對芭蕾舞這個香軟題材窮盡一生的執著與追光，誰也比不過德加，除了萬眾矚目、粉墨繁麗的舞台，他還把取景框對準了舞台的另一面——後台：脫下舞衣後疲累走形的裸體，飾花、緞帶凌亂散落，老舞女失神地靠著壁角，女孩揉著腫脹酸痛的腳踵……好似流光溢彩背面的一卷殘破菲林，照應著紛繁夢影、空幻人生。《黑天鵝》講的，其實也是一個後台的故事，但卻比德加畫作中覺後禪的味道濃厚慘烈出不知多少，

按導演達倫‧阿羅諾夫斯基的設計，《黑天鵝》既有《彗星美人》的神韻，其中的驚悚元素又是徹頭徹尾羅曼‧波蘭斯基的面孔，那些雙重人格和虛實莫辯的幻想和對手，則脫胎於杜斯妥也夫斯基的《雙重人格》。一部文藝氣質的劇情片，卻令我的心臟全程充血，即使導演最後站出來揭示真相，也無法將我從哀樂、欲望與幻滅糾纏不休的懸疑中釋放。

《黑天鵝》最初來自一個名喚《替身演員》的劇本，講的是紐約戲劇界的故事，

新丁必須踩著前輩屍體才有望出頭，人性是踏向成功與榮耀的祭品，舞台之下，一將功成萬骨枯。藝術之美與黑暗人性的二元對立，又是相輔相成的同根花，這個主題向來深刻，但掘金的影視作品從來不虞匱乏。達倫也認為直接切入演員的內心世界太過唐突和粗暴，有什麼方式比人物在現實和舞台之間互文式的呼應切換更好呢？舞台上的人物有了分裂的傾向，人物在現實中的分裂就更加完善而順理成章，而現實中的人物有了分裂，也會反過來促成舞台上更加徹底的分裂。如此，難道還有比《天鵝湖》更好的選擇？

舞劇本身的唯美複雜和這種「最殘酷的藝術」與影片主題完美契合，芭蕾舞的觀賞性又賦予了影片華麗可視的外觀，雙重人格的互相博弈歷來都容易受到高智商高情商觀眾的追捧；關於性隱喻和性探討的題材則迎合了人的原始本性，具有很強的挑逗性。從《圓周率》、《夢之安魂曲》到《摔角王》，達倫一步步揚棄了自己以往邪典、迥異、弔詭等「作者」風格十足的爭議性精彩影片中所包含的銳氣、花哨又光怪陸離的蒙太奇影像和叫人不可思議的主題元素，逐漸收斂起硬朗、桀驁的詮釋方式，又始終保留著對生命暗角孜孜不倦的觀測熱情，這在《黑天鵝》的創作延續中依然強烈。他找到了個人化風格和學院派審美及主流觀眾之間一個很好的平衡點，並輕輕地敲擊奧斯卡的大門。

《黑天鵝》十年磨一劍，借由芭蕾舞的優雅與端莊，更將追夢的熱情和瘋狂呈現出荒謬

的一面，你摸不透人行道上一個個看似平靜的軀體下潛藏著怎樣的強力內核和癲狂以及恐懼。《黑天鵝》就像一個夢魘，帶著觀眾輕佻、優雅地投入黑暗。

幾乎達倫的每部電影，都會成就一位奧斯卡影帝或影后，《黑天鵝》也當仁不讓成為娜塔莉·波曼的封后之作，這又是一個演員和角色互為唯一的經典案例。這個童星出生的天才演員，在《終極追殺令》中，讓我們永遠記住了一個通靈的蘿莉小妖精，之後她嘗試不同類型的角色，包括《星戰前傳》中的阿米達拉女王，但沒有一個能滅過小蘿莉的位次，正如影片中妮娜對於湯瑪斯的點撥心領神會一般，波曼亦在達倫的調教下涅槃重生。《天鵝湖》的故事母本，既隱喻舞者妮娜入戲太深的分裂人格，又精確對應了波曼本人的演藝生涯，清澈無瑕的瑪蒂爾達成就了波曼初入銀海的輝煌，也成為籠罩她此後發展的心魔，《黑天鵝》找到波曼，對於雙方，都是功德圓滿。

其實，波曼本就是天鵝氣質的女子，在她清麗出塵的面孔上，時而有鋒利的熱情刺蝟樣一閃，儘管沒有人懷疑過她的表演天才，她也太需要一個角色證明她才是銀幕真正的統治者。她脆弱、敏感的大眼睛中有一種與生俱來的毀滅氣質，像一條深不見底的隧道，讓我們跟隨她的華麗蛻變，一路奔跑，一路忘忘。似乎前方隨時可以出現光明，卻仍在無止盡的黑暗中穿行，一切如夢境般似是而非，卻又好像站在太陽中心般耀眼——無論如何，還是什麼都看不見，唯有潮水般的絕望，瞬間將你吞噬。這些矛盾在她身上

又調和得自然而然，達倫‧阿布諾夫斯基敏銳地捕捉到了波曼內心裡那朵顫慄之花，他在密不透風的空間調度中將女主角妮娜的內心世界及外部環境進行了平和堅實的積累性描述，涓滴之間雕琢著妮娜性格中正面意義的自省、怯懦、溫順的特質，然後在快節奏的鏡頭切換和刻意營造出的焦慮感中，完美照應了妮娜性格分裂的形成，戲中戲的符號式設置雖然密集如麻，卻筆筆神來，一點不覺突兀與刻意。他甚至大膽地讓娜塔莉‧波特曼注視著鏡頭，要知道這種「打破第四面牆」，讓觀眾意識到自我存在、攝影機存在的嘗試是非常危險的，但從效果來看，波特曼凌厲的眼神將顫慄與驚懼直接拋向了觀眾。

天鵝在文學藝術中，從來都是複雜奇怪的意象，它可以代表純潔高雅，也象徵著欲望糾結。眾神之王宙斯，就化身天鵝與美女麗達交媾，丁托列托的名作《麗達與天鵝》中，天鵝雪白的胴體、柔媚的長頸、軟滑的羽毛、飽滿肉感的身軀，亦可看做女子性徵極致的組合。《天鵝湖》中，王子愛上了白天鵝，卻被魔法所惑移情於邪惡美豔的黑天鵝，後者擁有和白天鵝相同的面孔，為了拯救自己的愛情，白天鵝墜海而亡。詮釋這個豐滿複雜的角色，是每個舞者的終極夢想，妮娜，一隻二十八歲的乖巧柔順的白天鵝，母親掌控了她生活事業的所有細節和安排，生活兩點一線，標準的「媽媽的小姑娘」，母親掌控了她生活事業的所有細節和安排，把她裝扮得粉嫩可愛，在她房間裡堆滿了小女孩呢絨玩具，然而，在小女孩的外殼中，

世俗激情已經悄然發芽，只待一個機會來擊破：她被選中擔綱《天鵝湖》的主角！總監湯瑪斯可以視作達倫。阿布諾夫斯基的分身自況，借角色宣講自己的造人理念和藝術追求：一個沒有性魅力的人塑造不出光彩照人的藝術形象，更不能直擊美的真諦。這個亦正亦邪的人物，通過性啟蒙的方式，成功釋放了妮娜內心期待被渴望被迷戀被重視以至於不顧一切獻身完美的慾望。辦公室的強吻、自慰的作業，舞蹈室的主動誘惑，他的方式是如此的非常規，以至於觀眾分不清他在潛規則和藝術理念之間的真實意圖。儘管貝絲和莉莉是「黑天鵝」特質更為鮮明的女子，他仍然選擇了妮娜，不能不說是達倫在此一逞伯樂之恩，當然他也借湯瑪斯之口表達了自己對波曼能否勝任的擔心：「四年來，你每一次舞蹈都毫無瑕疵，但我從未見你失控，從未見你釋放自己。」

突如其來的機遇和壓力擊碎了妮娜白天鵝的外殼，內心的自卑、迷茫與疑慮又將她逼迫到幾近瘋狂，她開始艱難而疼痛地喚醒身體中那隻魅惑妖冶的黑天鵝，一正一邪，溫柔與蠻橫，壓抑與自由，原本永不相遇的兩極集中在一個人身上作戰，自我逐漸復甦的過程，亦是走向毀滅的過程。如果說白天鵝代表著日神精神，強調適度、節制、美德的過程，亦是走向毀滅的過程。如果說白天鵝代表著日神精神，強調適度、節制、美德和優雅；那麼，黑天鵝所代表的酒神精神則更為原始、更為蠻夷，也更逼近本質和欲望，掙扎、不壓抑、不掩飾，它追求的是忘我之境，致力於摧毀日神式的戒律清規，是生命與其本質的全面融合。

穿越酒神式的迷狂，生命便可到達一種從心所欲的澄明之境。妮娜追求這個境界的過程可謂殘酷，肉體上的傷痛摧殘、精神上的蹂躪碾壓，自我設障帶來的無妄之災，而藝術的誘惑始終懸在眼前，看似觸手可及卻永遠無法攬之入懷。她聽憑藝術的聖意，以魔鬼的熱情，拼命從原來的自己掙脫出去，拋開軀殼對自己的所有限制，如同花朵突破輪廓，用香味把自己重新打造，波曼的天才讓人驚服，影片中妮娜的三次自慰，被她演繹得隱忍、熱烈而逼真，似海潮般黑暗的情慾一浪高過一浪。黑天鵝最終殺死了白天鵝，也殺死了妮娜自己，她終於到達了那個至高之境，影片結尾處，妮娜在彌留之際喃喃低語：「我感受到了……完美」，她的臉上，既狂喜又平靜。

最難忘那支標誌性的天鵝之舞，天鵝的另一象徵也是藝術的詩意唯美化身，傳說天鵝在臨死之前會發出它一生中最淒美的叫聲，向生命做哀婉深情的告別，是為「天鵝之歌」。難以想像娜塔莉‧波曼為了這支舞付出了怎樣艱辛的努力。妮娜面罩黑紗，眸子在綠色眼影間飛龍活跳，濃烈、冶豔、顧盼之間，殺機四伏。這就是女王啊，驕傲地、無我地巡視自己的領地，頤角之下，天地皆為臣屬。每一次伸足與展臂，都有千言萬語：「來愛我，不准愛別人；來吻我，不准吻別人」，那麼專橫，那麼魅惑，那麼不可違抗。當妮娜做完著名的三十二周轉，巨大黑翼在身後揚起，托著她向著光明飛升，她的腿腳駭然變形為禽類足爪，魔魅般的暗影在四面八方投下，簡直美到哀傷到震撼到令

人窒息，好一派「號令四方，與我同歸」的氣象！

看完這段，似有一陣冷風吹透我四肢百骸。也許，演員這個職業的妙處正在於此，她出借自己的身體，讓角色潛入，獲得另一個靈魂，借由一部電影，她屢次還魂、變身，而我們看著她，恍若隔世，兩個鐘頭，一生過也。真正的美，多多少少帶點魔意，帶著非人間性，令人有芒刺在背的不安，那絕非凡人可以企及。美提供了愉悅我們感官的功能，但它卻絕不是供我們把玩的寵物，美與毀滅僅一步之遙，是美之為美的宿命。藝術作為通向美的媒信，有時看起來更像是撒旦的邀請函，要獲得那種狂喜式的體驗，我們無法預知將為它支付什麼樣的代價。即使是那些洞曉其中玄機的智者，也無法從中自拔，為了獲取藝術與美的真諦，前赴後繼地將健康、愛情、生命……統統質押，簽上一筆又一筆浮士德的交易。誰執掌著那本厚厚交易簿？反正肯定不是上帝。只要世間有藝術這回事，

「不瘋魔不成活」的故事就會繼續寫下去。

由是觀之，《黑天鵝》中舞者們，無一不是藝術的信徒、美的祭品，義無反顧，九死不悔。舞者，巫也，巫款擺腰肢，模擬天地交媾，以此向先民指示神諭，預測凶吉禍福。所以當舞者在舞，她們其實正介於神與人之間，身體必須以舞蹈的形式緊緊拉住神的衣襟，才至不朽。湯瑪斯、母親、貝絲、莉莉，都是同一國度的臣民，妮娜在他們身

上參照自己的來龍去脈，也注解自己破繭之途的每個死結與謎局。貝絲和莉莉對妮娜的影響在某種程度上是合一的，她們身上擁有的危險、魅惑的黑天鵝的氣質，一方面讓妮娜感到壓力和恐懼，但同時，對妮娜又有巨大的吸引力。在與莉莉做愛的那場戲中，妮娜的雙面性格徹底袒露，那種「華麗之後的毀滅，燦爛之後的死寂」的心理宣洩，通過鏡頭將人物心境外化成高溫高壓的戲劇高潮體驗，讓觀眾沒有任何的喘息餘地地進入妮娜分崩離析的心理世界。

如此近距離見證這些「活得不耐煩」的天鵝，似乎並未增加我們對那個世界的親近與溫度，「到此一遊」式的奇景觀瞻使我們更明白了一個道理：有些美只屬於上帝，凡人無能為力。葉芝的《天鵝》，曾對這些美麗精靈的何去何從無比惆悵：「現在它們在靜謐的水面上浮游／神秘莫測，美麗動人／可有一天我醒來，它們已飛去／哦它們會築居於哪片蘆葦叢／哪一個池邊、哪一塊湖濱⋯⋯」美和肉身在世間的相互找尋已然使生命日益沉重而痛苦，死亡，也許反而是上帝為了傳召他那些失落在人間的子民，所釋放出的最大善意。

愛是最後一件行李

不知顧長衛為什麼取了這麼一個平淡飄忽的片名，從行銷角度，完全判斷不出影片類型不說，更別提要把那些勢利的觀眾誘進影院了。《最愛》前身叫做《魔術時代》，也讓人一頭霧水，海報上鮮衣紅唇的章子怡繡著她招牌式的表情，旁邊郭富城的盲流造型，活脫脫剛客串完《鬥牛》劇組還未脫下戲裝。當下就嘀咕：難道顧長衛照著《自娛自樂》裡李玟和尊龍的混搭路數也整了個蹩腳的諧劇麼？觀畢悚然，萬想不到顧長衛居然瞄準的是一座絕望的村莊，一片無聲的瘋狂。

時下的中國導演中，能對民間還保持一種精神信仰的，寥寥無幾，孟子三訓，安守貧賤不難，威武不屈也不難，唯富貴一途，最難淡定，原本被寄予厚望的幾位名導，這幾年紛紛被資本射落馬下，一眾唯馬首是瞻者也自覺將創作標準調整為商業標準，末了不忘自欺欺人地安慰自己：市場即人民，其結果卻是中國電影對觀眾的完全拋棄。與這些影片對資本無條件的迎合相比，《最愛》開首揭曉的愛滋病主題，分明是對觀眾肆無

忌憚的「冒犯」。從《立春》、《孔雀》到《最愛》，顧長衛如同一位孤獨的苦修士，埋首光影中完成自己的精神救贖，他電影中始以貫之的題材偏向和堅硬底色，本身就是對票房一種無謂期待亦無謂失望的表態。

這段天路歷程，曾經信眾芸芸，如今只剩一二身影踽踽而行，這足以配得起圈內同行和評論界的最大敬意：文藝片的吸金能力有限，卻吸引了大批一線大腕前赴後繼地投身到顧長衛的「建村大業」中來，陣容豪華到奢侈，甚至姜文、馮小剛和陸川也甘願到村裡打一小瓶醬油，當然，電審的剪刀寒光一閃，他們的表現連同五十分鐘的劇情成了永遠的懸案，無緣面眾。於是我們也理解了：為何電影一路降調，從最早的《七十里鋪列傳》、到《魔術時代》、再到《最愛》，一個大多數人看到的、不徹底的、意猶未盡的，甚至是顧左右而言他的鄉村愛情，以及一個在體制話語禁區外不斷打著擦邊球、同時又在商業壓力和表達野心之間左支右絀的顧長衛，也愈加對他砸骨賣血的堅持滿心唏噓，這也是《最愛》儘管硬傷累累，眾多媒體的評價都對它報以寬容、鮮有惡評的原因。

「半年前，我家的雞被毒死了，一個月前，我家的狗也被毒死了，這一天，我也被毒死了」，影片的敘事由齊全的兒子、已經死去的小鑫的旁白貫穿起來，這個設計揭幕了影片的魔幻色彩。平靜的小山村被突如其來的惡疾──熱病所籠罩，罪魁禍首就是血

頭趙齊全，齊全的父親老柱柱深感罪孽深重，帶著染病的兒子得意和其他村民來到一所廢棄的小學裡，主動與世隔絕，也隔斷了是非摩擦。愛滋病群體就是一種孤島生存，與外界隔絕，與希望隔絕，同伴一個個死去讓倖存者每天籠罩在末世詛咒之中，這種情況下，他們遙望世界和審視自己的角度都不可避免會發生變異。在此心態下，也許更接近人性本性的東西會更多顯露出來。同為病人的得意和琴琴從肉體上的相互慰藉，到精神上的靠近取暖，吹亮了這堆死灰的最後一粒火星，顧長衛稱之為「最愛」。拋卻意識形態和體制約束不談，這應該是本片體現的最大價值。

拍這部電影的風險，顧長衛在遇到《最愛》的原始故事時就有充分估計，四年前一見傾心、激動、驚喜，但馬上又在「能不能不拍，能不能別惹」的心理鬥爭中幾番掙扎，最終他下了決心：它必須以電影的方式存在！生活究竟能在影像中走多遠呢？我們能眺望的最遠邊界，是貧嘴張大民的幸福生活，雖酸辛卑微亦淚中有笑、怡然自適；是金婚風雨情，為升斗小民拾遺起日常點滴，表達對責任、堅韌、包容、奉獻等終極價值的肯定；走得最遠的《活著》，強化的核心命題是：活著本身就是終極意義，它們的共通之處在於：小人物的苦難成為面對外界唯一可以言說的題材，而面對苦難，除了隱忍，你無能為力。這些敘事模式中，悲劇彷彿是與生俱來的宿命，圓融、強大、具有精

確的自洽性，是所有天問的出發點，也是歸宿。但是《最愛》提醒我們：生活的下面還有看不見的生活，它具備所有我們熟悉的符號元素，卻以近乎魔幻的、令人無法置信的方式坦然運行著。它像一隻空空洞洞的眼睛，早已失去了哭訴流淚的功能，又像嘶啞的喉嚨，只能發出乾燥的「呵呵」之聲，它是文明社會無法拯救的噩夢，只能連同那個愛滋病村一起被封鎖起來，在我們視野中被抹去最後一絲痕跡，彷彿從未存在過。其實電影對於現實並沒有太多的擔當義務，它是被默許可以遠離生活甚至背對生活的，如今大螢幕上滿滿堆砌的仙凡魔道、穿越戲謔，那即是一種特權也是一條安全的康莊大道。而顧長衛的電影從來沒有遠離那種高昂執拗的理想主義情懷和對現實的清醒觀照，《最愛》，至少讓我們稍慰：中國電影沒有缺席於公共話語的責任意識。

寫作《丁莊夢》的作家閻連科，曾十次進駐那個著名的愛滋病村，村邊土牆上刺目地刷著「賣棺材」的大字，村裡的門窗、立櫃、箱子都改做了棺材，原野上光禿禿的，人畜盡絕，田地裡不斷有新的墳瑩隆起，這些都被真實地移植到了電影中。與殘酷而變異的生活相比，文學已經抽象化了，《丁莊夢》最終成為一部相對溫和、優美和具有完備道德感的小說，而作家的本意是不帶批判地展示生活的本真，閻連科認為這是自己的倒退。影像的表現顯然更為掣肘，顧長衛竭盡所能進行重重突圍，除了如實複製場景，還通過拍攝紀錄片《在一起》徵集愛滋病感染者參與影片拍攝，扮演趙齊全兒子小鑫並

擔任影片旁白的小演員就是一名愛滋病毒攜帶者。正是這種真實感，傳遞出了時代的戰慄、夢想、奇境、瘋狂、墜落，目不暇給撲面而來……閻連科和顧長衛都放棄了對時代怪相的全景記錄，而選擇走進那些把握不了自己命運但仍然有著脈搏和心跳、有著欲望和感受力的小人物的內心。

要詮釋一則末世寓言，愛情是俗套而安全的通配模式，亦不乏珠玉在前，關鍵是愛情的立論基礎一定要扎實，要讓觀眾看著，就信了。但片中趙得意和商琴琴的關係很難冠之以愛情，那更像一種死亡臨近的及時行樂，用肉體交合快感來把握最後的生命歡愉，用互相依偎來對抗外界的棄絕，這種幻滅感在得意第一次向琴琴粗暴示愛時就已暴露無遺。直到最後，他們想方設法用一張結婚證將雙方關係固定下來，對所有壓力和非難均視而不見，這段愛情的成色才稍微清晰起來。本質上，他們要求的不是愛的權利，而是生的權利，其實這也與片中四輪叔保留最後的隱私、大嘴至死堅持的「話語權」、老疙瘩想偷件紅襖襖最後裝扮一下自己的老婆一樣，只是面對死亡的一種態度而已。一部死亡眾生相電影，卻用無根的愛情來稀釋生死一線間帶來的窒息感，導演用力放大了那些殘喘，並絲毫不指望能夠苟延。男女主人公更有種視愛情為救命稻草的可憐勁。對照兩人最後的死亡，愛情不但沒能為生命歸途添助一臂之力，反而成了一個迫不得已的名份。

儘管如此，顧長衛表現出的處理分寸仍然令人稱道，《最愛》的題材很苦，稍稍用

點力，就是一部傷情絕戀的重磅催淚彈，但是顧長衛拍的很輕快，他放下了第五代導演

慣用的象徵手法，直接呈現愛滋病群體的原生態，封閉在小學校的那群人，乍看上去，

全無對生命價值的敬畏與自省，死到臨頭仍不大徹大悟，既不放下自己慾望私念也絲毫

不收斂卑劣心性，簡直坦然到可鄙。然而，那正是他們！閻連科寫自己在愛滋病村的見

聞，村裡到處是裸體行走的人，因為感染愛滋病的皮膚起瘡無法穿衣，沒人認為裸體不

正常。那裡的人不和外界聯繫，他們賣血為生，還偷東西，偷砍樹木轉賣……那裡已經

被一套完全悖於文明世界的生存邏輯支撐起來。《最愛》的編劇在村裡聽到了一個十分

魔幻的細節：農民賣完血頭暈站不起來，血頭就把他的腿拎高，讓血往頭上流，等不暈

了，接著下地幹活。電影用了這個細節，濮存昕扮演的齊全和弟弟得意，就是這樣把抽

血抽量的半盲藝人二騷的兩腿高高拎起來，這個細節包括其他的魔幻情節最終無緣大銀

幕。在剩下的篇幅中，顧長衛保留了愛滋病村的原生態背景，而背景中的人，則由「愛

滋病患者」的標籤，變成了有血有肉的現實中的人。那些搶班奪權的村民把老柱柱趕出

學校的片段是何等驚豔啊，他們是如此地熱愛生命，如此興頭頭實施著自己的野心，如

此熱烈而貪婪地爭名奪利，彷彿可以千年萬年活下去。

同樣，他放下了去歌頌愛情的犧牲與偉大，有些段落比如草地上的野合、蔣雯麗騎

豬,拍的很有意思,有那麼點隱喻在其中,但並不生硬。得意調戲火車那場戲,是全片最飛揚跳脫、最想像力馳騁的片段,節奏感和輕快的品質感,都把握得極好,熱病患者儼然成為生命的死神。此時,人物不再是被導演闡釋和建構的符號,甚至忘掉了時時在他們頭頂閃露牙齒的死亡的主人。看到這裡,你會由衷地替他們會心莞爾,而就是他們本身,他們和正常人一樣鮮亮,能夠得到觀眾毫無排斥感的同情與理解,甚至他們執念的那一紙婚書,也投射出對愛與家庭這種傳統價值體系的尊重。面對顧長衛這樣的巴心巴肺,觀眾被調動起來的情緒也異常豐富,滑稽、悲憫、惋嘆之外,還會有那麼一點鄙薄和厭惡,導演向我們索取的,當然不止是一場淚水奔湧的宣洩那麼簡單。

然而,當觀眾對人物產生高度認同後,影片本身的粗糙、斷裂和莫名就愈加觸目。片中大腕雲集、死亡場面也表現了不少,但是顧長衛意欲打造人物群像的野心並未實現,每個人物的故事都被處理成了若干段子,每個段子之間又缺乏鋪墊和過度,缺乏雕塑感,也未能充當故事主線的有效推力。人物前史皆交待得含暗淡,比如孫海英至死都念念不忘的紅本本,掀起了片中一個小高潮,到底寫了什麼,末了卻下落不明;再比如得意看上去家境不錯,有妻有子,哥哥雖是血頭,待他也算厚道,到底為什麼賣血,影片沒能給出一個說得過去的理由;章子怡婆家家底似乎頗為殷實,哥哥曾經阻攔她要為一瓶城裡女娃的洗髮水搭上性命,得意賣血,哥哥曾經阻攔,村裡熱病蔓延已死了不少

人，也說明村民對熱病和賣血的關聯並非全然無知⋯⋯人物動機混沌，似乎純粹為了賣血而賣血。這都使全片的悲劇氛圍無法做更深舒展，其戲劇性的後腳跟始終無法站穩。

當然，要深挖對貧窮愚昧的拷問，以及對愛滋病監管體制弊端的批判，那是電影不能踏的禁區。只能與之前那些同題影片一樣，在語焉不詳上達成一致。比起那部未能公映卻賺得滿缽好口碑的《盲井》，顧長衛還是少了一份決絕，多了一份企圖和退縮。

這樣一部《最愛》，顯然無法滿足觀眾對顧長衛的誠意期待，故事邏輯主線的設定和敘事結構上存在的硬傷，使得顧長衛想要經營的荒唐時世中的眾生相完全被一對男女的生死戀喧賓奪主，愛情甚至成為阻礙我們觀見真相的插曲。自始至終，觀眾都沒能對這個愛滋病村相對外界的整體性存在建立起概念。故事另一條主線是濮存昕飾演的血頭齊全，他是村民患上熱病的罪魁禍首，自己因之暴富。整部影片中，最出彩最複雜的角色就是他，他代表了蒙昧山村中最先知先覺的那部分人，他們敢於袒露慾望，也敢於將自己的慾望置於一個背叛一切的困境之中，比起村民，他更有原罪意識，救贖的方式只有通過填平更大的慾望豁口來完成。但是因為缺乏應得的戲份，這個形象背後隱藏的現實感只徒留下了一個敏感題材的外殼。

濮存昕此次出演堪稱顛覆，齜牙偏分頭的猥褻造型告別了他以往所有的正面儒雅形象，這個鮮活生動、一惡到底的角色足可以確立他個人表演的里程碑。章子怡和郭富城

均奉獻了個人的巔峰表現。邋遢土氣的得意身上，完全看不到郭富城魅力四射的偶像印記，這個淳樸而帶有幾分無賴的西北漢子被郭天王演繹得有滋有味。章子怡恢復了她剛出道時的村姑扮相，只是倔強的嘴角還是洩露了今日的她早已歷經滄海。兩位主演褪盡之前的表演範式，放空自己，讓人物進駐，忘情投入的互動完全跨越了表演和真實的界限，某種程度上提升了這樁說服力並不那麼強的愛情。蔣雯麗從《立春》後，早已證明了自己是個能豁得出去的真正的演員，其他那些熠熠閃光的配角，都被顧長衛改造成了真正的村民。其中的未竟之意和遺憾，也許只能在一百五十分鐘粗剪版中才能解渴了。

愛情，對於得意和琴琴，對於這部電影，都是最後一根救命稻草。而對顧長衛來說，則是草蛇灰線，伏脈千里，引領我們接受他的改造，貼近那些生活之下的生活。

《最愛》不一定是顧長衛最好的電影，卻是他新的出發點。

最好的時光

在那首長篇編年體歌詞〈改變一九九五〉中，黃舒駿用這樣滿含愛慕的句子撫摸了舒淇的名字：「歌壇出了一個張惠妹／王菲變王靖雯又變回王菲／張國榮終於開心的承認他是個gay／老外告訴我台灣的女孩舒淇最美」。對這個野薔薇般搖曳生姿的女孩，傳媒的形容詞似乎貧乏到只剩下了性感，只有看過《最好的時光》，你才會真正見到那個台灣最美的女孩。

坎城電影節的官方網站將侯孝賢列入大師級導演，這個喜歡用長鏡頭和空鏡頭靜止不動講故事的人，被譽為「台灣新電影運動的旗幟」，深得中國傳統文化的深厚底蘊，不動聲色俯瞰著世間普通人的凡俗生活，寬厚而悲憫。他的《悲情城市》、《戲夢人生》、《海上花》，幾度稱雄柏林、坎城和威尼斯這些以藝術目光審視作品為榮的知名國際電影節。

在藝術上大放光彩，在主流電影圈中未必能斬獲青眼。美國電影雜誌曾經列出六十

部未在美國發行的九〇年代的最佳電影，侯孝賢的片子太半其中。島內電影業的奄奄一息，直讓人惘然一嘆「天涼好個秋」。侯孝賢樸實，鄉土，雋永，簡單卻又意味深長的表達方式，曾經給台灣「新電影運動」勁吹一股清新之風。然而電子娛樂傳媒挾著各種刺眼、喧囂的元素迅速佔領了這個逼仄的小島後，侯就像他《悲情都市》的主人公一樣，面對著光怪陸離的現代都市，淪陷進永久的斷裂與痛楚。

侯孝賢說：電影，是一種鄉愁。這意味著他的心頭永遠有一道傷口淋漓不乾，鄉愁之於侯孝賢，如同電影之於今日台灣，是回憶的一部分。像一個回鄉老兵，拒絕搭乘高速捷運，執拗地摸索著依稀來路，卻又近鄉情怯。台灣「新電影」運動的時代，亦是侯孝賢在《最好的時光》中孜孜追憶的鏡像，它與其說是為台灣這幾十年來的歷史和現實做注腳，更像是把一首台語老歌直接唱出來，歌詞簡單，情感直接，藉以喚起歌者和聽眾心中那個沉睡至久的故鄉，非關逃避，而見人的韌性。觀台灣電影的今日和侯一意孤行於新電影，尤令人不忍光影歲月匆匆過。那潮濕的寶島，那常常在長鏡頭中呆滯著的眼神，那越行越遠的歌者們的身影，那曾經的夢想和現實……

一個人最好的時光，無過於青春、理想與愛情。離開了這些夢想，台灣電影和侯孝賢俱已老去。《最好的時光》，就是侯孝賢穿越時空、悄然懷舊的三個夢。

愛情夢：高雄——哪時花開

愛情是什麼？純真年代裡的十指相扣，就是愛情。一九六六年撞球室記分的女孩秀美，遇到了一個寫情書的男孩子，他本來想約會另一個女孩。秀美遇見了他，他們一起打了一場桌球。他說要給她寫信，也真的寫了。兵役假期的時候他回來找她，秀美卻去了另外的地方。他輾轉尋她，去一處又一處，終於在一家撞球室找到她。愛情夢的故事發展，一直伴著六十年代的英文老歌，平淡的場景，熟悉的歌聲，有如淡淡水墨畫般的美好。屏聲靜氣的長鏡頭也沒了原來的枯燥乏味，有如連楨的ＭＶ般韻味綿長。這一段拍的很平實，一點花哨的東西都沒有，那種湧動的情感和渴望克制得甚至不會掠動一根髮絲。拍的很淡，講的平靜。打完球走的時候，她鎖門，他反轉來，推開她的門，與她說：寫信給你。她低著頭應：哦。清早，她推開門的時候，牆上掛著的信箱裡一封素箋。她倚在門上讀，一字一句，遠處一串突突的機車發動聲。那等盪氣迴腸，穿越青澀往事的班駁樹影，漸次湮沒於鏡頭。

自由夢：大稻埕——海上遺夢

自由夢取自清末民初知名藝旦王香嬋和某政壇人物祖父一九一一年的軼聞。他乃一

介戎馬書生，追隨梁啟超共襄維新大業，早有家室。和其他舊式男人一樣，在妓院裡找到了託心之人。他是新派人，卻能體察人情肌理，為安撫她心結，替她小妹贖了身。而面對她輕輕一句叩問：「你有沒有想過，我的終身」，他終是無言。觥籌交錯，燭影搖紅的席間，她伺座一旁，懷抱琵琶輕攏慢撚，《滿江紅》的唱詞百囀千繞，聲聲咿呀，弦弦幽怨。他沒能耐贖她，沒膽量贖她，不敢想，也放不得手，她依舊得一日在聲色場中老去。

他離開台灣，寄來手信：「明知此是傷心地／亦到維舟首重回／十七年中多少事／春帆樓下晚濤哀」，詩是梁氏有感馬關條約割台的哀懷，也是他對她的款曲暗遞。不是不矛盾的，她在心上明明是重的，又不能拖著。新來的小藝旦將幽咽的南管唱得嘹亮張揚，少年不知愁滋味啊，她悲涼一笑，明白了他的心，又能如何呢，只能一任華年水流束。

自由夢全片採用默片形式，對話在劇情後以字幕打出，用字也極儉省收斂，因此氣氛營造和情節推進全有賴於演員肢體語言與眼波流轉。這個段落拍得極為精緻，很有《海上花》的風骨，事實上，它也確實是侯孝賢對於海上遺夢的審美思考，讓人看後幾疑移步換景到了一九一一年的上海，片末張震去台赴滬，也暗示了兩個場景的血脈相通。在細節和情調上甚至比《海上花》更細膩圓熟。影片都是在室內完成，場景幾乎都是靜態的，因此構圖畫面極為考究，若是把影片逐幀拆開，幾乎每幀都是一幅精美的中

國工筆劃。每個場景的用光都是用一盞再平凡不過的煤油燈，影片的畫面被渲染朦朧之意猶為凸現，胸臆盡書。

青春夢：台北──孤獨頻盜

青春夢取自藝人譚艾珍女兒歐陽靖的真實故事，風格上接近《千禧曼波》。二十一歲的歐陽靖生命充滿了灰暗苦澀。早產令她體質虛弱，右眼又因車禍幾乎失明，還動過心臟手術。這段故事幾乎全是快進剪切，她是個雙性戀，他們互相走進像是下意識又像是無意識，他們肢體纏繞時骨肉親密，內心卻如此遙不可及。這段影片中只有兩三個主要人物，配樂神思渙散，敘事冰冷，散發某種金屬的質感和氣味。那個毫無感覺消耗著自己的女孩，那個焦灼地尋找著她的突破口的男孩，讓觀者逼真地感受到這個都市的日漸衰老，它沒有高潮，沒有柔情，事實上，它也沒有任何鋪陳。這個片段篇幅不大，然而導演筆觸卻揮霍跳脫一反前章，舒淇所演繹的歐陽靖的另類、偏激的那種情緒和特徵呼之而出。本片最大的驚喜也是舒淇，每個角色她都詮釋得非常到位。金馬獎典禮上，舒淇手捧影后獎盃泣不成聲。她是實至名歸。或者對她來說，這一刻才是最好的時光。

這三個夢，像是一部候孝賢電影的回顧集錦，在電影裡看到了許多似曾相識的元素，除了電影的三段式結構，沒有什麼大的突破，但不難觀出這位長鏡頭大師的改頭換

面，面對台灣電影的窘境，他對固執以往日亦顯猶疑，開始以前衛的影像和節奏來迎接

新世紀，但以往處處得見的犀利卻被頹唐所取代。每個被我們目為大師的導演都容易陷

於進退維谷，一成不變會被人視為英雄志短；積極求變但不被認同。這部片子可以看出

侯孝賢終於意識到了觀眾的存在，片名就有點迎合的味道，但這部片子註定和它的片名

一樣寥落，因為迎合本身就不是他擅長的事。就像《童年往事》中，幼年阿哈咕陪同失

憶老祖母在那個熱天下午步行回大陸，那是侯孝賢和他的台灣，一大一小兩個身影漸行

漸遠。

但它依舊是一部好電影，不僅因為它本身的美就值得我們致敬，更因為在這個連情

感都一次性消費的時代，我們仍然需要孤獨、傷感、懷念來蓄養我們內心的功能。這

樣的電影，本就不屬於喧嘩的影院，而屬於燈火俱寂的午夜，一個人手執遙控板的影

碟機。

所謂最好的時光，是一種永不遣返的幸福知覺，不是因為它們美好無匹才令人眷

戀，而是因為永恆失落了，只能用懷念來召喚之，它們無以名狀，難以歸類，也構不成

什麼重要意義，但就會在心頭縈繞不去，在心頭鬱結久了，就像是一筆欠債，必須償

還。侯孝賢就是這樣一個負債累累的行者，《風櫃來的人》、《冬冬的假期》、《童年

往事》、《戀戀風塵》，侯孝賢似乎一直在舊日老歌中渦旋翻轉，這種旅行看上去無所

事事，然而物換星移，如昆德拉所說，土地上開始長出了人工建築，長出了摩天廣廈，遮住了人遠望的目光，攔住了人遠行的去路。而侯孝賢，正停在城市和鄉村曖昧接壤的時光之處，不偏不倚就終止在這裡。

最好的時光早已經過去了。那時的歲月才叫歲月，美麗嬗變著哀愁，慾望簡單，快樂單純，拍你肩膀的都是乾淨憂鬱的年輕詩人或是流浪歌手，你從不擔心他會有見不得光的內心，你當然會聽從他的安排。

第三輯

傳奇是一劑毒藥

生於平庸年代，對傳奇嚴重營養匱乏的是芸芸眾
生，我們永不能幻想有個英俊的情種為我們歷盡
生死初衷不改，不能期待有個蓋世英雄腳踏五彩
祥雲來接我們，甚而也不能有場天上人間的不倫
之戀，凡夫俗子是分母，傳奇人物就是分子，做
分母的我們常天真地希望分子再大一些，與我們
的相遇再逼真些，讓世界更奇妙幾分。看看那些
雲上的故事，及時被告知這世上還有傳奇，也是
一種滿足，哪怕飲鴆止渴。

百萬身分的移植童話

少年傑瑪還差一個問題就能贏得二千萬盧布大獎，銀幕上打出了一串文字：他是怎麼做到的？四個選項，A：作弊，B：運氣好，C：天才，以及D：「It is written（命中註定）」。一個貧民窟出身的小混混、沒有接受過任何正規教育，居然一步步走到了社會精英也難以染指的夢想巔峰，除了天命欽點，還能有什麼好解釋？但即使是夢想規則的製訂者，也決不相信命運會為這個小混混加持如此豐厚的饋贈！於是接下來，警察抓住了傑瑪，嚴刑逼供他在有獎競猜節目中是如何作弊的。在少年傑瑪的閃回敘述中，一段印度往事就此鋪開。

這個印度，遠不是寶萊塢歌舞片附麗出來的密不透風的明豔光鮮。骯髒扭曲的貧民窟、罪惡橫行的街巷、污穢的河水、觸目驚心的垃圾，所有的社會問題在這裡都被放大到畸怪。電影當然不會忘記在其中微弱掙扎的人性，命運的魔指將傑瑪的貧民窟遭遇，一一對應上了有獎問答：縱身躍入糞坑，讓他得到一千盧布；險些失明的威脅，為他贏

取了二千盧布；而命懸一線的黑幫火拼，足足價值四千盧布……生活的殘酷，所有細節、所有經歷，沒一分浪費，彷彿都是為了輔佐傑瑪日後成為一夜暴富的百曉生。

結局當然不會讓觀眾失望，幸運女神站到了傑瑪肩頭，他斬獲了大獎，追到了真愛。影片最終在濃黑的現實之上，塗上了一層甜美怡人的蜜糖。導演丹尼·保爾是新穎性和穿透力雙收、風格化強烈的導演，而賽門又在編劇上很好地彌補了他在故事性和人物塑造方面的不足。整體而言，這部作品有著完整而堪稱完美的結構、緊湊而動感的節奏、流暢的敘事方式、智力高超的懸念設置，以及情感訴求上的光明包容，還有歐洲導演特有的細膩大氣。從問世來，《貧民窟的百萬富翁》就不斷以它「令人心碎的傷心和令人愉悅的快樂」橫掃各大商業眼光和藝術標準的獎項：多倫多電影節「人民選擇獎」、英國獨立電影獎、國家影評人協會大獎、金球獎……即將揭曉的奧斯卡的風向標上，它也是最具冠軍相的影片。

賽門曾編劇《光豬六壯士》，這部荒誕中包含善意調侃、前衛卻不失明亮底色的電影極具英倫氣質。在底層生活的灰燼中提煉出人性的溫度，是他的拿手好戲。丹尼·保爾向來善於以黑暗來懲罰觀眾，當年他憑《淺墳》初試啼聲，處理黑色絕望人性變異的嫻熟老到，怎麼都看不出是新手上路，《猜火車》開時髦的癮君子之風，飛揚跳脫、狂

放不羈。這個一直以人性黑暗為樂，對社會犀利觀察、冷峻批判的傢伙，居然拍出這樣一部溫情脈脈的愛情童話，轉型之大，讓人幾疑一個拳擊好手改行練了花樣滑冰！

這與影片前後迥異的基調予我們的觀感一致：貧民窟段落凌厲逼真的現實感，以及後半部分圓熟到俗套的好萊塢賣座公式。丹尼‧保爾和賽門聯手出擊：給一個貧民窟的小混混移植上了耀眼的百萬身分！也不可避免地使影片極具衝擊力的現實氣質滑入了童話的「深淵」，正如此前所有撓到癢處、卻沒勇氣見底的同類影片一樣。

為什麼是印度？為什麼是「誰想成百萬富翁」？丹尼‧保爾說，這部影片是向狄更斯所言的「這是最好的年代，這是最壞的年代」致敬，資本主義走到現在，其上升時期所具有的內在活力，即本雅明所言的「靈韻」已消散殆盡，取而代之的是瑣碎乏味、低級重複的肥皂劇情節。發展中的印度所具有的躁動混亂、腐敗恣肆、階級對立、宗教衝突、經濟騰飛等所有特徵，顯然更適合宏大敘事的全景式鋪陳。

一般來說，西方視野中的東方，或者帶有深刻的「他者」成見，或者被濃縮為一張膚淺的民俗風情畫片。難得的是，丹尼‧保爾作為一個局外人，卻不帶任何偏見和歧視表現了一個真實而不失暖色的底層印度，他的鏡頭，總是在強烈對比中渲染情懷：他鏡頭下的印度，既是貧瘠落後的，又是充滿生機的；即是冷酷殘忍的，也是溫情浪漫的。

傑瑪和哥哥提時的輾轉漂泊被表現得非常動人，清貧中交織著輕快，在回憶中，所有

的痛苦都失去了重量，留存下的是那些可笑卻又可親的細節。

而最關鍵的，是這所有的一切，都被包裹在一種能量過份發達的鏡頭語言中。以一種激動、甚至躁動的姿態來反映現實，相對於東方式「古井不波、心如明月」的情懷，簡直是藝術手法上的兩極。這樣跳脫濃烈的風格，不僅合乎傑瑪顛沛動盪、奔波掙扎的成長邏輯，又暗喻了印度這個貧窮古老的大國在加速現代化過程中發展與裂變的節奏。

雖然切入點是少年傑瑪的回憶錄，卻見微知著，具有了史詩片的大格局。

影片前半段像是印度版的《上帝之城》，卻更加蘊味醇厚，更能蠱惑我們的味蕾。丹尼·保爾以往的作品固然出色，更多突顯的是作者的才氣與犀利，而少見情懷與胸襟。而此次他鏡頭中的貧民窟，同樣是鮮血綻放、死亡盛開、罪惡蓬勃，卻比《上帝之城》多了份沉鬱的感動，這應該歸功於三個小演員純天然的表演。「一夜成名」的故事套路早已是太陽下無新鮮事，但純天然的表演可以抵消任何俗套，甚至能將其轉化為生活的原汁原味。這無疑印證了老戲骨們的諄諄教誨：永遠不要和孩子與動物飆演技。世界上最動聽的語言，最動人的故事，從來都脫竅於真實與愛，這足以令任何殿堂級的表演相形見絀。

傑瑪的命運軌跡，和狄更斯筆下的奧立佛·退斯特如出一轍，雖然歷經辛酸不幸，卻並沒有磨蝕掉純良天性，終獲善報。不同的是，奧立佛每臨絕境，總能得到貴人相

助，更別提他本就是銜著銀匙出生，只是遭遇奸人設計構陷。印度版的霧都孤兒可沒這樣的好運氣，他已在社會低無可低處，上帝都已忘記向這個弱肉強食的角落投出目光。如何為他匯出一個善有善報？常規途徑無疑都此路不通，上上之選莫過於 make a quick dollar（瞬間致富）！

按照清教倫理，從衣衫襤褸到腰纏萬貫的傳統致富法就是辛勤勞作和努力節儉，《窮理查的年曆》就建議人們「早睡早起使人健康、富裕又聰明。」但工業化帶來了消費文化的急遽膨脹，汗水、時間和終極成功的未來變得越來越遙不可及，再沒有比瘋狂而流行的巨額知識競猜更能顛覆傳統致富觀念的了。「誰想成為百萬富翁」的成功與這樣的觀念相連：只要運氣上佳，知識不多也能一夜暴富，這種訊息也最能反映升鬥小民的心聲。影片中隨著傑瑪向兩千萬盧比衝刺，整個印度的貧民窟都因他而沸騰，誰也無法阻止他的腳步，甚至主持人使陰招下絆子，也被傑瑪鬼使神差化解掉。而他醉翁之意本不在錢，心愛的女孩是這個節目的忠實粉絲，他所以參加，不過是想讓她在電視上看到自己。越是對金錢滿不在乎，命運越是錦上添花，傑瑪就這麼無心插柳地完成了百萬身分的轉換。

「誰想成為百萬富翁」的細節設計，顯然也具深意。這個史上最賺錢的電視節目本就發端於英國，這無疑暗示了印度之於英國的殖民身分，影片中不斷出現的印度全民癡

迷的板球運動，也是英國殖民時期的輸入品，不同之處在於，板球是過去時，有獎競猜是進行時，兩者都是西方廁身印度重要歷史進程的象徵物，都顯示出了強大的統治力。

印度文化明天的走向似乎還陰晴不定，但可以肯定的是，那仍然還會由西方說了算！

這一點在片末男女主人公歡快歌舞的場面得到了印證，他們在西方文化邏輯的幫助下，得到了愛情和財富，幸福人生的畫卷歷歷在望，所有過去不幸的陰霾一掃而空，影片後半程直接滑向了大團圓的尾巴，內容上剝除了誠意，這讓我此前被調動起來的情緒無法貫通始終，至此，丹尼・保爾還是回歸了他的西方身分。與在西方世界處處載譽不同，此片在印度遭到了民眾上街抵制，他們對影片展示當地貧民生活狀態以取悅西方人士十分憤怒，我並不贊成在藝術邏輯上附會太多政治、歷史的包袱，但可以看得出，作為曾經的殖民屬國，英國在印度眼中，總是會隱隱作痛。

丹尼・保爾風格化的視覺語言所營造的真實，雖沒有做到超越真實的水乳交融，卻烘托出了足夠的情緒當量。這是一個混跡好萊塢的聰明人，吃透了商業與藝術雙贏的心得拿出的聰明活計，它不僅可以提供局部的震撼與感動，諸多原本風格不一、不合邏輯、甚至突兀生硬之處，也在「信念造就童話」的招牌下變成了靈氣四溢的點子。

看到這裡我們終於明白，丹尼・保爾在上半場的鋪墊，只不過為了成就這個「命運巨變」童話的臨門一腳。他似乎放棄了經營了一個小時驚心動魄的時代畫卷，忙著給兩

個亂世小兒女找一個歸宿而自圓其說。卑賤的蟻民因為命運輕抬手指就通體發亮，相信每個善良的初衷都樂見其成，但相信更多掙扎在泥淖中的人民，他們羨慕不來這個無法複製的奇蹟，更無法總結出一條放之四海皆準的勵志經驗。他們知道，只有傑瑪才能擔綱這個光鮮的劇本，因為答案是D：「It is written.（命中註定）」

懷舊是個烏托邦

如果說《海角七號》還是打前鋒的序曲，那麼《艋舺》就已經是陣仗洶洶的全本巴赫了。更有《歲月神偷》隔著一彎海水遙遙呼應，大打懷舊牌幾已成為港台電影重新雄起的必殺技。一個無可置疑的明證就是這些電影都大舉攻陷了港台本土的軟肋與荷包，票房、口碑、眼淚大豐收，《歲月神偷》重祭「人人為我，我為人人」的港人精神，被稱為一部「庶民角度的香港社會史」，《海角七號》曾創下當年的票房紀錄，令整個台灣和台灣影業都在這部影片中找到了自己的坐標系，時隔一年，餘威更勁，《艋舺》首映票房是《阿凡達》的三倍，是《海角》的四十多倍，形成的強大氣旋，讓整個台灣都歡呼「國片」的崛起。懷舊，不僅偷回了被偷走的本土價值，還偷回了已稀薄無憑的文化信心。

在一路的追追趕趕中丟失的尊嚴，似乎要走得老路才能撿拾回來，這也折射了在眺望前路時的目力微茫。近幾年的電影市場，港台片不發聲久矣，遙想上個世紀中葉，

這兩個曾煊赫一時的電影重鎮，一個是東方好萊塢的商業片工廠，雖然孤懸海外，文化體量上卻毫不示弱，當仁不讓地領跑著大陸流行文化的風向標。誰能承想今日式微如斯，藝術電影的路子氣息奄奄，商業電影又市場萎縮難成氣候。當年名動兩岸三地的王牌製作班底和明星卡司，紛紛汎渡回大陸加入合拍片的拼盤，然而這些大投資大製作大多質地粗陋，血統歸屬上亦曖昧不明，令港台民眾急欲重振的文化自尊心難以受落。

不同的是，香港素有商業片傳統下的歷練與機變，地理上與大陸更有一層鄰里守望的孺慕之情，所以能迅速調整身段和心態，成為融合各地資金的電影城市。這樣的模式在台灣顯然無法通配，兩岸至今沒有破冰的政治迷局，文化藝術一度睥睨眾生的榮光，都使台人台片的本土化呼聲更為迫切也更為焦灼，因此不難理解《海角》和《艋舺》的傲人成就多少是由於那些「片」外之意附加所致，促成的推廣效應也遠非商業發行手段所能及，是以陳雲林訪台，是否看過《海角》成為記者密集提問的焦點，馬英九更親自為《艋舺》站腳拉票，要求大家一定要進影院，把版稅還給影片創作者。兩部清新雋永、質樸動人的電影，談不上大製作，更沒有什麼可以炒作的花絮，卻行雷過天般演化為社會性事件，庶幾成為官方樹立「形象工程」的宣傳片，整個台灣社會猶如被注射了強心劑，這都與它從片名、內容、投資到製作班底的純台灣血統撇不開干係，令人感動

之餘又生發出感慨：今日台灣的文化自尊心竟如此需要一部電影的成全！

《海角七號》是一部草根視角的平民史詩，它聚焦的是所有糅雜在那塊土地上，因歷史因素和不可抗力而共存的各個族群，以愛為名，著陸於恆春，如何碰撞、矛盾、融合，透過鏡頭說出來的模樣，即使在電子娛樂喧囂、尖銳佔領下的台島，依然保存得如此真實動人。《海角》的成功經驗帶動了一股懷舊熱潮，《九降風》、《囧男孩》、《不能沒有你》先後應運成為台灣名片，《艋舺》更將觀眾拉回了台灣最血旺賁張的青春時代。

「艋舺」原指小船，片中的艋舺，是台北市的起點，它繁華、生猛、角頭林立，既有華人的傳統廟宇，也有日據時代的遺風。上世紀八〇年代戒嚴令解除，各方勢力重新洗牌，少年蚊子因為一隻雞腿一腳踏進黑幫。五個少年結成生死之交，又在動亂裡選擇彼此殘殺，孱弱的情意二字背後不過是少年的輕浮孟浪，它經不起風吹草動，敵不過爾虞我詐，亦禁不起生與死的考量，每個人當初都是抱著義氣行走江湖，到頭都是落得傷痕累累悲情一生……所有的人在這個人生交叉點分道揚鑣，鋪陳開一副生猛異常的爆裂青春風情畫。青春從來就富可敵國卻又一貧如洗，多少命與義、血與淚、忠誠與背叛統統質押其上兀自嫌輕，卻又可以在一個荒唐而微不足道的詞彙面前頃刻抵消，如同閃電輕輕折斷一根樹枝。

導演鈕承澤借著這個性格強烈的城市以及戲劇化的時代，把一九八○年代的色彩和圖騰重新拼貼，野心不可謂不大，一部電影在青春文藝、暴力黑幫、史詩傳記幾種DNA間來回切換，內在滿溢少年義氣、情竇初開的青澀戀曲、成長過程中難以回避的衝突苦痛，既華麗招搖又唯美鮮活，即使隔著容器，也能感覺沸騰的荷爾蒙「砰砰」撞擊內壁。這個故事夾雜了「豆導」鈕承澤的親歷，誠意和心血皆呼之欲出。頹亂的街道，迷離的燈光，小太保們身上的緊身花襯衫和人字拖，提供了影片觀賞性的保證。台灣人心裡始終沉沉惦念的淳厚民風，正是從這些細節中滲漏出來，它不僅僅是一個故事的背景，還是本土台客情感的寄託，新世紀的台灣已與他們的記憶相冊貌異神離，唯有不會老去的電影才能安放這些遺落在凡塵中的情意。

幫派爭鬥是轉型社會動盪的縮微版，水面震盪，沉潛在河床上的微生物也不能倖免捲入，於是本是五個簡單的學校霸王，激情壓抑後亟需尋找宣洩的出口，順理成章轉化為黑社會成員。「青春」義不容辭扮演了親民的角色，年少無知的懵懂與爽利明亮將幾個俊美少年捆綁打包，晃得你睜不開眼。難得的是，五張面孔平滑的當紅偶像並沒有讓偶像氣息淹沒角色，台氣誇張的造型與俚口和他們青澀的演技反而相得益彰。相貌酷似韓星蘇志燮的趙又廷，代表了普通人視角對幫派組織的打量，這個乖乖青年的轉型最

大，原本以為江湖是一次學期春假旅行，誰知最終成了江湖的祭品。阮經天所奉獻的超越偶像的表演甚至高出了整部電影的品質，「和尚」這個角色，文武雙全又暗藏異心，可以說他是一個忍辱負重的哈姆雷特，也可以說他是為愛癡狂的羅密歐。他對鳳小嶽扮演的「志龍」有著若有若無的同性情愫，點到即止的內斂表演詮釋出如雲的少年心事，配合眼神中的壓抑和暴戾，動靜之間，戲味盡出。

這是一部有追求的電影，豆導在其中想表達的東西太多：黑社會秉承的傳統守舊與革新之間的矛盾，為江湖規矩與兄弟友誼左右搖擺的矛盾，還有外省人與本地人的衝突敵意……豆導以他的老道和對商業片的嗅覺，將這個故事講得平俗浪漫，卻也制約了它無法在文藝片的深度上走得更遠，和尚與志龍的禁忌之戀、黑道小子和妓女的純愛，完全是為影片增添更多「文藝」氣質而生硬植入的戲碼，色色齊備，反而落入匠氣窠臼。

故事是嚴格計算過的拼貼，義氣情懷也像是走位準確的台型。《艋舺》把江湖講小了，把本該剛猛的黑道講軟了，所有人的心機都顯而易見，沒有什麼會讓人腎上腺素激增的不可測出現，就連豆導親自披掛上陣，擔綱片中最陰狠深沉的反面力量——灰狼，每每座談兼併之事，也沒有那種晚來風急的暗流激蕩，遠不如GETA大仔一句「國語就是狗語」來得老辣勁道。

也許，所謂江湖，不過就是所有人在艋舺中，和它一起晃晃悠悠用支離破碎的方式

拼湊起來的日子。隨遇而安、不思進取的艋舺大仔們，堅信著眼前的一切會保持原樣到永久，卻忘了外面的世界轉瞬已千年。片中，新舊文化碰撞的犀利橋段並未被炫目的商業元素所遮蔽，不由人不感佩台灣文藝片精神之傳承入髓：GETA大仔在山上教少年們修習長短兵器，強調「槍是下等人用的東西！」自如駕馭刀劍需要刻苦修習，是人體力量、技能、智慧的直接延伸，中國傳統文化中刀劍也被附會了諸多道德品質，槍的使用門檻相對低的多，只要有扣動扳機的力氣，無須近身也能將一個強大過自己對手擊倒，前者代表莊嚴穩定的舊秩序，後者是卑污敗壞的新勢力，GETA大仔敏感嗅到了來自這種危險武器的威脅，也彷彿寓言般的，他正是死於自己所蔑視的這種武器的暗算之下，成為了舊秩序的殉道者。

新舊輪替流血始，從無中間道路可以周旋。少年向自己的幫派首領兼精神導師開出第一槍，暗含「弒父」情結，失貞的象徵意義尤為深刻。而同樣有著悠久殖民教化的香港，就沒有這樣的文化包袱，香港電影中黑幫大佬從不會恥於用槍，並且還花樣翻新地演繹出了子彈狂歡！除了刀與槍的對峙，豆導扮演的灰狼還對新舊時代的必然趨勢有一番精闢的滔滔論道，在他敘述的疊印畫面，一批批槍支被運進了艋舺，昭示艋舺在新時代的車轍下被強暴、碾碎。

影片的前段有頗具滑稽味道，動作充滿電玩風格，後段卻又禁不住回歸到傳統化

的現實路數，擺了一個顯而易見的戲劇化結尾。期間描摹的台灣黑幫總像是浮於表面，墨點總集中到少年們的身上，沒能讓人深刻體會到背後波瀾壯闊的江湖，或者神秘的宿命。到最後一刻，影片也幾乎不給你任何機會讓你把目光從幾個少年身上移開。而李大齊濃豔的美術、陳珊妮的柔和的配樂，早已削弱了電影故事的悲涼內核，從而把所謂的社會控訴轉向了自我反省。可憐這份反省總是有限，一個沒砍過人的混混眼中的江湖，和一個志在票房的導演眼中的娛樂圈，本來就是完全不同的清晰度。

《艋舺》非常好看，但離偉大卻還有相當距離，視其為一部出色的青春電影已足夠誠懇，兄弟一場最終幻化成煙，幫派爭鬥、頭目間的較量、父輩間的仇恨，這些早已不是簡單的歃血為盟可以擔當的起，最後的悲劇自然不可避免。豆導所詮釋的這個黑道台灣，充任政治公關的形象標本純屬打誤撞，更遑論承載台灣的前世今生？於隔海相望的我們，台灣是林青霞煙水迷濛的雙眸，是羅大佑夢縈在鹿港小鎮的長髮盈盈，是張婉婷那座銀瓶乍破的玻璃之城，是一聲又一聲的酒乾倘賣無。究竟哪種鏡像會無限逼近台灣的真容？取決於我們心中為它建造了怎樣一個烏托邦。在文化變遷的風眼中，強調一種身分就意味著對另一種身分的放棄，對於素來有文化自省精神的台灣而言，不管是強調還是放棄，帶來的都是割裂而非成全。

這也是侯孝賢、楊德昌、蔡明亮們幾十年來在影像中一直試圖固定的主題——鄉

愁，這種「鄉愁」情結，其實就是他們的文化尋根，他們試圖在全球化的大背景下確定自己的「文化身分」，他們對「鄉愁」的執著，源於面對異質文化時的認同危機，過去一百年中，台灣有半個多世紀的時間遭受著異質文化的漫長包圍，這使台灣電影人對本土文化更有認同意識和堅守的自覺，而他們以之起興的那個地方、那段歷史是否真實存在過已經不再重要。

生命中許多吉光片羽，之所以令人如此眷戀，不是因為它們美好無匹，而是因為一旦失落，即為永恆，只能用懷念來召喚之。正如片中那個十七歲的夏天，蚊子抓住和尚的手，翻牆而過一去不返，男孩生涯永遠被羈留在了牆的這邊，青春是如此短暫而殘酷，你還沒有體悟到，它就已經結束。

天才之姿的鈕承澤，向來被目為侯孝賢的衣缽傳人，他卻坦承並不想成為侯孝賢，事實上，在情感表達上，他並不似侯那麼內斂克制，經常被指情感太飽滿而失之於濫情，也比侯更長於在商業機制間進退有據。電影之於鈕承澤，是金風玉露一相逢，是嚴冬裡兜頭一盆冰水，於侯孝賢，是鄉愁，是一道淋漓不乾的傷口，二者分野在《艋舺》之後更加涇渭分明。親歷過台灣電影生態慘澹演進的豆導，怕是比侯更深諳電影娛人娛己的奧義，也更清醒《艋舺》這隻蚱蜢舟，決載不動台灣的前世今生愁！

現實與夢境間的快感穿越

繪畫大師埃舍爾有一副作品：一個年輕人在畫廊裡看一副畫，他看到一個港口，海上有貨船，岸上有房屋，有個婦女倚在窗前，窗下，是一個畫廊，然後，他看到了在一副畫前若有所思的自己……如此迴環反覆，看似無際延伸的風景又銜接回了你的出發點，真實又夢魘，一個永遠也走不出的莫比烏斯圈！《盜夢空間》就是這條莫比烏斯圈！我們猶如那隻螞蟻，沿著曲面行進，所有不可思議的場景紛至遝來、湧向眼前，你分不清，哪裡是現實，哪裡是夢境……

好萊塢在相當程度上成了一個貶義詞，票房為王的主導思想衍生出一個霸權邏輯，那就是大投資大卡司大製作，雖然總會引發大板磚大爭議，但無法阻擋這輛戰車隆隆向前，將其他獨立小片種無情碾壓得粉碎，這對整個電影生態的多元化發展戕害甚大。雖然如此，但好萊塢每每總有大動作出來，讓你無法輕易對其嗤之以鼻。這不，上半年有了《阿凡達》，領跑了全世界的3D電影風潮，然傲雪紅梅唯一枝，餘者多是東施效響

的李鬼。餘音嫋嫋中，又迎來了《盜夢空間》！好萊塢強大的原創能力仍然保持了讓人仰望的水準。許多人都聲稱要看明白這部電影，甚少得交出去三份票價。如果說，跟風《阿凡達》，使出吃奶的力氣往電腦特效上砸錢還能稍稍望其項背，但要想拍出《盜夢空間》，饒著全中國，找出克里斯多夫・諾蘭這樣智商的導演，放眼無人矣！

這個四十歲的英國男人，履歷上不過區區五、六部電影，雖然不是每一部都能擦亮導演的名字，卻都非寂寂無名之作。此次因《盜夢空間》上位，他的作品被重新盤點，我才知道，原來我喜歡的《記憶裂痕》和《致命魔術》皆出自他手，《黑暗騎士》更被稱為蝙蝠俠系列的壓箱之作，華年早逝的希斯・萊傑無法品嚐該片帶來的哀榮，是當年奧斯卡頒獎禮上的悲情一刻，更為此片蒙上了一層天鵝之歌的迷人光澤。推理懸疑片向來是我的心水之好，但看的多國值也跟著水漲船高，大多數此類影片，很難不使人對導演產生智力優越感，幸好還有《盜夢空間》驚濤拍岸，捲起千堆雪。此片之後，諾蘭被譽為庫布里克和希區柯克的合體，未免過譽，諾蘭沒有人類病理觀察家庫布里克的批判意識，功力上也不及希區柯克，在方寸之地就能經營出懸疑恐怖的驚濤駭浪。但諾蘭在技術控的路線中，完美熔入了哲理的思考、劇情的曲折、結構的精巧、特效的宏大，既把小成本的懸疑片拍出了味道，又能把燒錢的商業大片拿捏得恰到好處。成就經典一定要摒棄急功近利之心，卡麥隆花了十二年造出了潘朵拉星球，諾蘭的夢工程，從藍圖到

「奠基」，花了八年！這種創作道德上的成本，豈是那些生吞活剝、抄襲裁剪、拼接賣點的山寨之作能付得起的？

《全面啟動》延續了諾蘭一貫的創作主題以及迷宮式的敘事結構：模糊不清的現實與夢境的界限、有意打亂線性順序的敘事方法、黑暗陰鬱的哥特風格，甚至連深愛妻子的男主人公都與《記憶裂痕》如出一轍。諾蘭向來只塑造專情、內斂的男性形象，女主人公通常只承擔男主角「精神支柱／心魔」的功用。柯布是一個竊取潛意識的大盜，他的技能讓他成為商業間諜活動中夢寐以求的合作夥伴，亦讓他變成失去所愛的在逃通緝犯。他接受了一項新任務，也是他重返回家路的機會，但是，柯布與他的夥伴並不是如以往般策劃完美的盜竊行動，相反是要潛入目標人物最深層次的潛意識中，植入一項意念。如果他們能夠成功，這將會是一次史無前例的完美犯罪。但是，即使他們如何精心策劃行動的每一步，在這次任務的潛意凶間中，卻有一個神秘敵人如影隨形，彷彿能預知他們計畫的每一步……

公平說，這個故事並不晦澀，複雜的多線多層敘事並不讓人一頭霧水，但是天曉得，諾蘭塞進去了多少硬貨！片中大量指涉了物理學、幾何學、建築學、宗教神話的概念，龐雜到無法一一指認，甚至角色的名字都暗藏玄機，比如妻子Mal的名字來自法語「疾病、不適」之意，暗喻Mal對每次行動的破壞作用，而阿裡阿德涅的名字來自希臘

神話人物，她幫助情人走出了米諾陶迷宮，對應片中阿裡阿德涅的作用，不言自明……

種種良苦用心，足證諾蘭並不想將它拍成一部普通的商業片，本片選角也堪稱鑽石級別。萊安納多‧迪卡普里奧為了掙脫出公仔箱，《鐵達尼號》後一直試圖嘗試演技的多種可能性，經過馬丁‧斯科塞斯的調教，出演柯布這樣一個掙扎糾結的角色自是小菜一碟。Mal是整片的題眼，諾蘭欽點新科奧斯卡影后瑪利亞‧歌里昂出演。選擇渡邊謙一方面為了日本市場，也可視為向本片的偷師之作《紅辣椒》的日本導演今敏致敬。

阿裡阿德涅由藉《朱諾》出名的童星艾倫‧佩姬出演……商業類型片中，演員的演技與性格光芒不免會被劇情遮蔽，這些熠熠生輝的面孔在我眼中劃過，最終只牢牢盯住了一個：扮演亞瑟的約瑟夫—高登‧萊維特，真真尤物也！他身上有種好萊塢年代戲裡的大明星風範，衣飾個儻考究一如紈絝膏粱，眼睛裡又全然是不耐煩，就像一道上個世紀的陽光，從陰影中不期而至。這種強烈的氣質，亞瑟這個中規中矩的助手角色斷然壓不服他。

兩個半小時，飽滿的信息量容不得你有片刻眨眼，諾蘭做到了成功的面面俱到，影片因為科幻色彩而可能變得輕薄的質地，隨著感情戲的加碼而加重，柯布的情感包袱有力地驅動了劇情，由於內疚，夢中的妻子被他塑造成了自己的對立面。最後隨著任務的完成，柯布完成了自我救贖。那些現實世界、夢境、迷失域的設計，想像力天馬行空，

邏輯之籠嚴絲合縫，柯布在其間的穿越，障礙重重卻沒有間隙，精密設置的迷宮套層，他彷彿站在阿里阿德涅建造的鏡子前，鏡中，無數個自己折射，無分此岸與彼岸，也無分是清醒還是夢中。

影片的結尾，陀螺一直在轉動，突然一聲叫早的鬧鐘響起，是的，親愛的觀眾們，夢醒了！可是，醒了嗎？就這麼結束了？柯布到底回到了現實？還是進入了一個全新的第七層夢境？虛擬的情節已經謝幕，影片激發出的真實快感卻沒有同步冷卻，每個人臉上都堆著濃濃的悵惘和疑惑，那種巨大的無枝可依的虛空之感，同樣來自四年春風一度的世界盃高潮褪去，長跑十年的《老友記》告聲，以及一場繁華落盡的嘉年華。

影片夢魘效果的出色營造，使觀眾無法拉開距離植入理性判斷，每個人都成了螺旋下墜的愛麗絲，隨著柯布的團隊掉進了兔子洞，不僅逼真體驗了影片的畫質聲效，還積極參與到影片意義的再生產中。要早幾年，《盜夢空間》不會如此萬人空巷，它的生逢其時，要歸功於這一撥普遍經受網路虛擬社會和角色扮演式的電子遊戲洗禮的觀眾，他們的加入不僅令影片的媒體內容更加豐富、聲音愈發繁複，也為同好社群和集體身分及智慧的凝聚提供了機緣。於是，網路上充斥著各種對《盜夢空間》以我為主的解讀、戲仿和解構，這並不妨礙他們發揮自己的創造性。大眾雖然不能生產自己的文化產品，可以說，諾蘭已經創造了相當多的影迷以為只有自己讀出了諾蘭想要他們讀出的意思。

Cult電影一個經典的開放式文本。

　　作為一個從流行文化中發育起來的影迷，我從不認為對商業電影的討伐是一件「政治正確」的事，須知商業電影都是同題作文，限於賣座壓力，導演的發揮餘地逼仄，拍好了也不過票房大賺，難得藝術上的肯定。拍出一部在坊間賺翻口碑的商業電影，難度也許不低於青史留名的藝術追求。諾蘭也許離偉大還有很遠距離，但他的飽饗觀眾胃口的誠意與功力，已可晉身一流名廚。他的高明之處，在於對故事節奏、觀眾理解和影片敘述結構之間的絕妙調和。強大而富含內在邏輯的細節，像黑洞一樣吸住觀眾，就像影片中柯布訓練阿裡阿德涅設計迷宮的那場戲，徐徐豎立的折疊城市，完全不可能的視覺真實，增刪之間，恰到好處，那是一種導演在自己作品裡塑造世界觀時那種從容不迫和得意洋洋的最好例證。

　　類似的聰明，在影片中不時蝟蝟樣一閃，觀眾心底最深處，那個秘不示人的保險箱，也被輝映得晶瑩起來。不僅是片中時間維度的精巧設計，比如現實中的五分鐘在夢中是一個小時，而在夢中夢裡，時間就會倍增。這幾乎完美地解釋了我的真實經驗──在短短的夢境中我已趟過了白雲蒼狗、似水流年；也不僅是片中柯布的內外交困的絕望情緒，像綿延的煙線，穿透了銀幕，灼到了我們的神經……有些細節，甚至就是靈感無意識流動，自然得毫無設計的痕跡。Inception的任務，要求讓被植入者覺得那是自己大

腦中生長出來的想法，於是繼承人聽到了臨終父親的那句耳語：「我，我很失望……你想成為我這樣的人！」打開的保險箱底層取出的，竟然是──一隻兒時的風車！這個熨帖的細節，撓到了所有觀眾的癢處。一座須彌山那麼重的終極任務，卻只須菩薩低眉、拈花一笑！

諾蘭在片中埋伏的哲學思考，是影迷們另一樁樂此不疲的津津樂道，甚至被抬舉為《駭客帝國》與之相比，不過是口水佬的哲學課。其實深究起來，這也不過是為了提升影片可觀性、調和眾口而加入的一味佐料罷了，諾蘭的聰明之處就在於，他把這些思考，由大眾耳熟能詳的邊緣地帶往前縱深深了那麼一點點，既脫了終極命題的通俗與無解，又剛好在觀眾踮起腳尖的高度之內，比如，潛意識的意念是否可以通過外部移植？柯布小組完成任務，貌似給了這個問題肯定的回答，但影片結尾，一眾人等在飛機上幡然夢醒，場景本身的虛實難辨又讓這個篤定的判斷變得搖擺不定。柯布問：「他們每天都來去找藥劑師，地下室裡十二個老人分享夢境的場景印象深刻。相信每個人都對柯布這裡做夢？」而那句「不，只有在夢裡，他們才是清醒的」，讓人醍醐灌頂……最大的哲學問題，直與中國幾千年前的哲學拷問心貼心：究竟是莊周夢蝶？還是蝶夢莊周？

這個問題，可以將整部電影裹挾進去，摸摸自己的臉，現實和夢境，你更願意選擇哪一種真實？片中，阿里阿德涅不滿柯布的訓練方式負氣離開，面對亞瑟的擔心，柯布

把握十足地說：「她會回來，現實已經無法滿足她了」，是的，誰能捨棄這樣的誘惑？

現實中，只能一個肉身一條線地往前活，夢境裡，且看我人定勝天七十二變，頃刻間就可化意念為神跡！當然，不管你在哪一層夢境中閃躲騰挪上天入地，總要通過Kick或死亡著陸於現實，終場的燈火也總會亮起。電影是假的，可哪裡能找到比它更美好的真實？

這部電影，再一次使我的那個哲學問題應激而出：電影予我，到底意味著什麼？庫布裡克說：「銀幕是一個如此神奇的媒介，它能夠在傳遞思想和感情的時候，依舊饒有趣味，讓我離開電影，有如讓孩子離開遊戲一樣。」現實如此乏味無聊，唯餘電影是通往夢境的媒信，是的，讓我離開電影，有如讓孩子離開遊戲！

敢夢才會贏

世間有個詹姆斯‧卡梅隆，對那些終其生慘澹經營大片的導演來說，都是一個沉重的打擊。從《終結者》、《異形》、《魔鬼大帝》、《鐵達尼號》到《阿凡達》……沒完沒了簡直像連環腿，踢得他們暈頭轉向一身烏青。和這樣的對手生逢同代，連「既生瑜何生亮」的感慨都沒資格生發。很多人把卡麥隆的致勝法寶歸咎為龐大的資本底氣，這當然很安慰受創的自尊心，多年前有位國內文藝片導演就放出豪言：「給我那麼多錢，我也能拍得出《鐵達尼號》。」完全可以當成笑話來聽。

能把現在的觀眾誘進影院的似乎只有大片了，但被大片轟炸得審美疲勞的觀眾也練就了霧裡看花的火眼金睛，近幾年攀上風口浪尖的大片，少有不被扒個體無完膚，能票房口碑雙贏的，實屬鳳毛麟角，拍大片即能揚名立萬也能折戟沉沙，即使深諳此道的大佬也不能自信能永遠笑傲票房，拍《星球大戰》揚名的導演喬治‧盧卡斯就說過，自己寧可拍十部小成本電影，也不願拍一部大片。而卡梅隆一直以來，不但拍的是大片，而

且是最昂貴的大片。他的影片幾乎都創下了當時的投資記錄，《終結者II》首次花費超過一億美元，《鐵達尼號》刷新了二億美元，儘管《阿凡達》的投資方對具體花費諱莫如深，外界保守估計也高達三億美元。當年吳宇森藉《斷箭》、《變臉》連創佳績，一部《追風戰士》票房慘敗後幾乎落到無片可拍的境地，好萊塢的工業流水線最是現實，只憑豪言壯語是無法讓那些精明的大佬鬆開腰間的錢袋的，何以他們給予卡梅隆如此大的信心呢？一言蔽之：那就是卡梅隆無與倫比的造夢能力，夢想是進入好萊塢這個國度的鑰匙，他們只會為換算出的吸金能力買單，但能為實現夢想奮不顧身付出血酬的，誰人堪比卡梅隆？

卡梅隆是那種把所有籌碼一次全押上賭桌的賭徒，甚至押上自己也在所不惜，他對金錢看得很輕，他在乎的，是盡情彰顯自己才華的機會。拍攝《鐵達尼號》時，由於投資數字已屆天文，電影公司要求他削減預算，為保持電影品質，他放棄了八百萬美元的導演費，只收不到一百萬美元的劇本費，後來因為影片太賣座了，公司才又給了他一億美元的分紅。他一直在造夢，他的每個夢，都深刻影響了整個電影工業的發展和電影人的創作思路，他從不曲意迎合觀眾的口味，而是不顧一切為自己夢想的電影獻祭，即使這個夢聽起來是那麼遙不可及，也因此賺得「昭著惡名」——在拍攝地他是個苛求、專橫的「暴君」；在家庭中是個不會體貼、見異思遷的丈夫；在好萊塢同行看來，他是一個

偏執狂和燒錢的機器。對此，他牛烘烘地說：「如果你把自己的目標定在不可思議的高度並且失敗了，你的失敗也勝於其他任何人的成功。」當然，這些惡行也為他賺得了影迷發自肺腑的擁戴。

這在《阿凡達》引發的觀影瘋潮中又一次得到了真金白銀的印證，短短兩周，就在全球狂捲十三億美元的票房。卡梅隆慷慨地向他的擁躉們奉獻了一次身臨其境的奇幻體驗，雄辯地說服了我們去影院的理由，也還原了電影給予我們的終極意義──帶我們去從未達到的地方，這確實是我們耳目和想像力從未到達過的地方。憑空造出一個世界是不容易的，卡梅隆是有著誇父血統的造夢人，他的潘朵拉星球雖然皆由電腦特效繪製，卻比真實更完美。這個地球人無法呼吸生存的星球，有著藍色皮膚的納美人卻與之血肉融合，他們棲息在繁衍之樹上，靈魂樹是他們的精神家園，他們乘著專屬的閃雷獸馭風而行，他們辮子中的數百條發著微光的外露神經髮絲是萬能的USB介面，星球通過它達到整體溝通，死者的記憶可以通過靈魂樹「上傳」並得以永久保存，其他納美人即可利用它下載或調閱自己的歷史，奈莉和傑克更在髮絲纏繞中享受性愛高潮……

只靠技術無法成就偉大的電影，但技術卻使偉大的夢想脅生雙翼，我們熟悉的巨藻、珊瑚、深海游魚為潘朵拉星球的生物提供了原型的靈感，更令人目眩神迷，美侖美奐的潘朵拉星球簡直是卡氏寫給自然主義的一封情書。卡梅隆締造出了一個世界，它化

出現實，通向未來更深邃處，我們不曾想也不能及。

甚至電影的情節設計也是人類發展中現代化危機的反向鏡像，潘朵拉星球上埋藏著對人類來說價值連城的香料，對它的貪婪攫取成為故事延伸的驅動力，地球人倚仗科技優勢和暴力手段，始終無法理解納美人的生存邏輯，納美人拒絕被納入人類的殖民版圖，利用天人合一的強大力量絕地反擊。寓言的外殼和符號化設置妥貼自然，我們對卡梅隆的暗示心領神會，迅速與現實建立了對應：入侵伊拉克、強制拆遷、釘子戶、城管……尤其因為二〇〇九年一系列千夫所指的強拆事件，毫無困難地引起了國人的共鳴，以致有影迷驚呼卡卡梅隆一定是在中國臥底多年才拍出這麼一部謳歌釘子戶抗擊暴力拆遷的成功典範。與《二〇一二》為攻陷中國票房赤裸裸諂媚中又包裹著魚刺的狡猾伎倆相比，《阿凡達》更普世更真誠也更有悲憫情懷，卡梅隆是那種典型的技術型小子，卻總能把故事講得楚楚動人，即使剝除了《阿凡達》的技術標籤，這部電影在劇情結構上仍然足夠完整和精彩。

大片迫於行銷壓力，在敘事策略上最是陳腐和保守，必須是千錘百煉經過市場檢驗最好賣的套路，也因此難在藝術創新上有所建樹。《阿凡達》志在成為史上最賺錢的電影，自然也因陳了一些成功先例，故事模式是《風中奇緣》加《與狼共舞》，雖是為了迎合觀眾口味，但是卡梅隆還是在命題作文上發揮出了漂亮的自選動作，以往的科幻電

影，外星文明科技發展水準總遠遠高於地

球、殺戮或奴役人類，人類對外星人奉若神靈，或將一些難解之迷歸功於他們。而《阿

凡達》中，土著變成了弱勢群體，他們的一切皆拜自然所賜，他們的字典裡也沒有技術

二字，擁有強大科技力量和宇宙殖民邪惡野心的，被置換成了人類，人類已經倒行逆施

到了不配被賜福或拯救的地步，最終兩種文明的分歧導向了極端的暴力衝突，土著人小

米加步槍的落後裝備擊潰了人類的機甲部隊。卡梅隆將自己喜歡的「末世圖景」用影像

表現得淋漓盡致：大地撼動、山峰崩陷、河川逆轉……未來，人類雖然憑藉技術優勢得

以繼續生存，但與自然失去了一切聯繫。

卡梅隆的電影製作一直走的是技術控，但反技術傾向卻始終著貫穿他所有的作品，

《終結者》系列和《異形》中，擁有超能力的生化人總是以反面形象出現，最終被弱小

的人類摧毀，高度科技文明的未來在他的電影中總是被表現得如廢墟般荒涼可怖，地球

文明對自然的無厭利用與榨取，是他電影中被永恆批判的主題，這一主題在《阿凡達》

中發揮得更為徹底。他對技術的執迷和鑽研遠遠走在時代前面，他本人卻始終對此保持

著深刻的懷疑乃至否定。這種出入裕如的清醒態度，也使他的科幻電影比之同儕，又多

了份超然的質感。

在科幻大片中填充謳歌自然主義餡料的，並非前無古人。殿堂級的有庫布里克的

《二〇〇一太空漫遊》；小夜曲般主訴脈脈溫情的有史匹柏的《E.T.》；互相尊重相忘於河漢的有《接觸》；當然還有直接挑戰原生態自然界的《金剛》、《侏羅紀公園》、《進化》……但為卡梅隆的圓夢之旅保駕護航的，還有他對自己人文情懷特殊的闡釋方式，卡梅隆為潘朵拉星球的隱秘智慧提供了兩套解釋系統，除了靈力強�性事件，焦點和靈魂樹以外，還有他對納美人信仰敬拜伊娃的理解與尊重，這個宇宙強頃事件，焦點不僅是財產權，還有對宗教信仰、生活方式、自由意志的主張，這也呼應了每個現代人對這些概念所接受的文明洗禮。

卡梅隆的電影裡，愛情當然是必不可少的插曲，卡氏本人婚史多達五次，私生活蔚為壯觀，對於愛情的理解亦敏於常人，他堅持自己拍的《深淵》是個愛情故事，但觀眾並不買帳，到了《終結者》，他仍然認為自己講的是個愛情故事，但觀眾只把它當做一部純粹的科幻大片，最後他拍出了《鐵達尼號》，一個全球公認的成功的愛情故事，並帶動了一股災難加愛情的敘事模式。《阿凡達》中的愛情同樣決絕而純粹，男主人公為了愛情徹底捐棄了自己的籍貫，對抗自己的地球族類以暴易暴毫不手軟，最終放棄肉身，以納美人的形象留在了潘朵拉星球，巧的是，這兩部影片中的極品情聖，皆名喚傑克，與卡氏在現世感情中首鼠兩顧拈花惹草不同的是，兩個傑克都執著、深情、值得依靠，其名其情的設定都隱晦洩露了卡氏對完美愛情的期許與情意結。

一部《阿凡達》，讓人民像在趕「春運」，國內導演有五體投地如陸川者，有不以為然如馮小剛者，但對人民來說，好看就是硬道理，這是本年度唯一一部讓我覺得花錢進影院物超所值而且還想再體會一把那種靈魂出竅感覺的電影。一個導演，在榮享《鐵達尼號》的巔峰成功後，並未急功近利，借勢以寶馬的品牌搶佔夏利的市場拍一堆片子圈錢，而是蟄伏十二年，以絕對完美主義的精神潛心鑄劍，劍氣一出即動江湖。中國電影比好萊塢差的，不僅是技術和理念，還有創作道德！

懷念那些圈椅上的偵探

一千個讀者就有一千個福爾摩斯，影視作品的海量演繹，固然提供了詮釋這個角色的多種可能，但總與讀者心目中那個名偵探謬以千里，直到一九八四年，傑瑞米・布雷特在格瑞那達公司製作的經典劇集中甫一亮相，終於讓福爾摩斯的形象風定塵香。他將英倫的傲慢古怪與高貴理性結合得天衣無縫，加上演繹得恰到好處的刻薄尖酸、恃才自傲的小缺點，更挖掘了福爾摩斯個性深處的人性溫度。他修長的身材，犀利的眼神，清臒機警的容貌：鷹鉤鼻，堅毅的下巴，長期舞台生涯練就的優雅的肢體語言，都使福爾摩斯的人選不做第二想。

挑戰這樣的地心引力，不免讓人覺得既潑膽無知又毫無必要，蓋・里奇近年來在媒體上除了頭頂麥姐這款定語，幾乎無所作為，離婚大戰被抖出床幃秘辛，不堪更何如之，出山之作《大偵探福爾摩斯》居然放棄了自己的原創控，跟風漫畫改編潮，成名後的蓋・里奇與獨立小製作終於漸行漸遠漸無書，聯手小羅伯特・唐尼，自然也意欲在這

個熟爛的題材上顛覆出新，於是我們看到了一個維多利亞時期的〇〇七加鋼鐵俠勾兌成

的福爾摩斯，他更擅長揮拳飛腿、大秀肌肉而非調動大腦的灰質細胞，蓋·里奇將原著

中一個輕描淡寫的細節特徵「福爾摩斯擅長英式格鬥」放大成了主線，直讓海報上宣傳

的「動作喜劇片」所言非虛，原本純粹的偵探題材也靠攏商業片所熱衷的「九一一」後

的全球反恐主題，時尚、俊美的裘德·洛出演中年遲鈍的華生醫生簡直奢侈到浪費，這

也是史上第一個帥得超過福爾摩斯的華生，為了不浪費這對所費不貲又賣相上佳的卡司

組合，里奇更讓兩人譜出一曲男男「基」情！

這都在片裡片外製造了不小的話題，為影片上位成功造勢。懸疑、喜感、暴力、魔

幻……外加一點頹廢黑暗氣質，幾乎雜糅了一切賣座的時髦元素，龐大而繁雜。這更像

混搭高手昆汀·塔倫蒂諾的出手，昆汀向來屬意追求形式感，卻總能把各種流行元素包

裝成一隻全新的罐頭，但蓋·里奇更像是把《大》燴成了一鍋五味雜陳的東北亂燉！觀

眾被他的千機變弄得目不暇接，走出來後卻並沒有收穫一個豐滿精巧的故事，處處都有

他招牌套路的影子，卻又都推板了那麼一點點，大規模炫技，並未乾坤倒轉般地重塑經

典，只是手法花哨地加減法而已：暴力是花式芭蕾般的點綴；懸疑不敵《兩

桿大煙槍》能調動觀眾的好奇與想像；搞笑上又做不到《掠奪》中那麼荒誕誇張，輕鬆

玩盡蒙太奇奧義；就連《轉輪手槍》和《搖滾幫》這樣公認的里奇水準下滑之作，也比

《大》能將深沉的黑幫題材拍出另一番生命關照，給喜歡形式感和怪味幽默的觀眾奉獻百分百的聰明娛樂！

當然，影片在塑造福爾摩斯形象上還是做到了徹底的顛覆，小羅伯特·唐尼版的福爾摩斯處處是前版的反向推演。他不修邊幅、衣著邋遢，福爾摩斯的標準行頭——禮帽、煙斗和手杖，他從沒正經穿戴過；福爾摩斯孤僻乖戾的性格特徵被他演繹成了神經質的嘮叨；福爾摩斯愛拉小提琴，他則用手指有一搭沒一搭地彈撥。福爾摩斯優雅傲慢、輕視女性智商但卻尊重保護女性、同情弱者，偶爾流露出對友情、親情的珍視，而他則敏感脆弱，尤其與華生之間的化學反應，別有一番風月衷腸。

福爾摩斯對愛情潔癖似地回避，書中只披露了微末端倪，這點也在唐尼身上放大變異，甚至讓他在裸身的愛琳面前，變成了緊張害羞、束手無策的少年維特。這等小兒科的情挑橋段，布雷特版的神探，想必會撿起一件外套，輕輕裹住她嬌軀，然後端著煙斗，在她身後坐下，斷不會失了一個紳士的方寸和尊嚴，如此處理，更得女性觀眾的芳心，塑造一個可望不可及的偶像比推出一個性格角色，對票房更有裨益。○九年火到不能再火的《暮色之城》就是足證。當然，在影片昭然若揭的好萊塢趣味面前，無論是充當情感推力的愛琳、還是小羅伯特·唐尼勉力挖掘的人物深度，都是無足輕重的噱頭。

蓋·里奇的敘事能力，向來能使簡單的故事化腐朽為神奇。本片質素不低，恰恰在

作品原點──偵探故事上徹頭徹尾的不及格。福爾摩斯和華生聯手繩之以法的黑巫師居

然在行刑後復活，他的棺材裡另有其人，福爾摩斯心儀的女人被神秘人物操控，調查過

程險象環生，謎團迭起……本來可以做大做強，配合人物亮點、技術手段重拳出擊，但

本片的發展太順暢，謎團迭起……本來可以做大做強，配合人物亮點、技術手段重拳出擊，但

過程只是給意料之中的答案增加修飾和點綴，結果影片連觀眾的這點樂趣都剝奪了。對

於我這樣骨灰級的推理小說迷來說，非但不解渴，還嚴重損害了福爾摩斯的本格派魅

力，小說中設置嚴密的詭計謎題，合乎邏輯的真相揭示，抽絲剝繭而又嚴絲合縫的推理

過程，多麼尊重讀者的智力期待！那些圈椅上的偵探，無不具有異乎尋常的細節捕捉能

力，高超縝密的心理分析本領，於帷幄中洞察蛛絲馬跡，最終將不起眼的證據編織成扼

住兇手脖頸的絞索。

　　現場勘察技術和高科技鑑證手段的發展，快速刪減了案件的推理過程，在相當大程

度上破案成了一項實驗室工作而非頭腦風暴，黃金時代的圈椅神探到了如今，光憑藉報

紙訊息或者警方報告就想破案真是天方夜譚。另一方面，絕對的高科技鑑證是無法令偵

探小說讀者滿意的。再現福爾摩斯的靈韻，必須回到那個罪惡繁茂滋生而又生機勃勃的

維多利亞時代，影片在這些細節上做得極為出色，可以飽饗最挑剔的福迷：陰天中尚未

竣工的倫敦塔、烏雲薄暮中的大笨鐘，撲棱棱飛起飛落的烏鴉，人物服飾和生活方式，

甚至繪畫式結尾，都充滿復古情調。強調科學元素是為了貼合時代節奏，福爾摩斯誕生的時節正是英國第二次工業革命如火如荼的年月，被文藝復興埋種、啟蒙運動啟動的理性主義星火早燒成了燎原之勢，這是一個理性萬歲、人定勝天的時代。用馬克斯‧韋伯的話來講，世界早已經去魅，什麼魑魅魍魎，在理性大神福爾摩斯的山人妙計下，通通露出馬腳。

但《大》並沒有把殺人詭計當一回事，懸念叢生也只是亂燉中的一款佐料。經典的大段推理生怕經不起推敲般被輕輕帶過，甚至犯罪過程和謎底揭示都是ＭＴＶ風格的閃回敘述，福爾摩斯在兇手面前炫耀自己的全能真知而無視觀眾的消化。最為失敗的是反角的設計，身為「福爾摩斯最危險的對手」的布萊克伍德，亦即日後的莫里亞蒂，蒼白如剪影，包袱抖翻，一介拙劣的舞台魔術師，靠著區區劉謙的手段、托兒、生物和化學實驗，外加媒體炒作，就想吃掉英國議會，建立山呼海應的獨裁統治，豈不貽笑大方？影片重要賣點的高科技犯罪，成了一堂乾巴巴的科普知識課，根本不具備利用心理和思維層面製造詭計懸疑的精妙和討巧。其實，就故事本身而言，充其量只是偵探小說一個章節的容量，無法提供更多能引爆效果的情節當量。平鋪直述的案件，不過是將小說「大片化」了。影片有太多形式感的東西喧賓奪主，就像宴客的筵席上，餐具美不勝收，而菜式卻乏善可陳一樣。

一部偵探推理片，在劇情和結構上走了動作片的路，但事後又沒有成為出色的動作片，福爾摩斯看上去像穿越版的邦德、像衰變後的蜘蛛俠、像患了類風濕的超人……就是不像福爾摩斯自己，這種處境只能以尷尬名狀。大片一般需要的是賣點而非個性，這一點其實並未因為不少有個人標籤的導演們的加入而發生改觀，商業化模式迫使導演的創作生態越來越千篇一律，看似花團錦簇，卻只剩下了想像力癱瘓的體格搏鬥。被太鬧太滿的視覺語言梗阻得消化不良的觀眾，想享受一部乾淨純粹的劇情片，已成悃然一夢：那些圈椅上的偵探，從來無須奇技淫巧，深邃的智慧就是他們的身分證明，那些繃緊了金屬線般懸疑光澤的電影，讓觀眾的心跳和犯罪的脈搏押韻，在開始就把危險通知觀眾，而故事則在高潮之上起步……

這個夢，雖然簡單，卻關乎我與電影的前世今生，它包涵著的不平靜、不平庸、不平凡，讓我可以踮起腳尖片刻脫離足下的泥土。即使套用魯迅的話：柯南道爾狀福爾摩斯多智而近妖，即使小羅伯特・唐尼和裘德・洛如此活色生香、筋肉畢現，我依然渴望看到那個英倫紳士從椅子上轉過身來，手中煙斗仙氣嫋嫋，臉上掛著對一切了然於胸的古怪微笑：「華生，我的朋友，事情的經過是這樣的……」喏，這才是見證奇蹟的時刻！

歡迎錢袋，拒絕腦袋

　　近兩年席捲全社會的文化話題，幾乎都脫離不了大片藝術生產方向與產業生存方式、電影批判與大眾口碑等爭議。中國大片走入了一個怪圈：幾位本來很會拍片的名導，幾乎是「集體無意識」地跟風古裝文藝武俠巨制，產業觀念躍進靠攏好萊塢大片的立場，故事漏洞百出、表演矯揉造作、台詞千夫所指、主題空洞無物，惡意炒作方面無所不用其極，最後是建立在觀眾被愚弄的罵聲之上的巨額利潤。到了《赤壁》，被國產大片屢次尋開心的觀眾不再那麼好忽悠，紛紛以民間話語特有的鮮活犀利對其進行揣測式的批判，比如各網站競猜：《無極》與《赤壁》誰比誰更爛？還有《赤壁》那個促狹的別稱：《紅岩》。

　　古典巨製的配方模式似乎已經走到了黃昏，卻總能激起公眾激情和票房狂潮，單一的大片座標體系，如今成了中國票房保證的代名詞。影片的投資如同軍備競賽般不斷飆高，《無極》當年創記錄的三千萬美元的投入早已被數度刷新，我們沒有理由不期待令人

睽目的七個億會被吳宇森的導筒料理成怎樣的視覺盛宴。儘管對中國大片沒信心，但基於對吳宇森的信心，我仍然選擇走進了影院。

與陳凱歌始終掛在身上的藝術工作者的名簽不同，吳宇森以之起家、揚名的都是商業片。但他卻是真正有著夸父血統的追夢人，電影本就是造夢生涯，中國導演中只有三個得此真諦：徐克的快意江湖、王家衛的無腳人生，最有品牌的當數吳宇森的悲情黑道，他以自己的磚瓦創造出了另一個世界的秩序，把教堂、白鴿、抒情慢鏡、子彈芭蕾的符號打造成了別無分號的吳氏商標，就像他所有影片中那兩個亦敵亦友的男人，或合力對敵，或拔槍相向，都是不著一語，而盡得風流。赤壁之戰是個好故事，隱含著鴻篇巨製的野心，「談笑間、檣櫓灰飛煙滅」，捨吳宇森其誰？

這一切的期待和走出影院的滿心失落，成了巨大的反差。片中，處處得以體會到吳宇森皇天可鑑的誠意，對戰爭的大手筆再現，幾個億的去處是本人人都看在眼裡的明帳，雖然在選角上屢遭詬病，最後出台的明星陣容仍然豪華到晃眼，反證了吳這些年的圈內榮名。更不要說那些已成為吳氏Logo的電影元素。然而撇過這些，仍然不過是那張薄薄的古典大片的通行配方。吳像一個誠意待客的大廚，不吝工本加足猛料，各樣指標務求登峰造極。然而如果對吳宇森的惺惺情懷、豪氣干雲還抱有幻想的話，在此片中卻註定要失望。不由悵嘆：吳郎老矣！

吳向來低調，為此片卻不惜拋頭露面，勉力宣傳，正如他和製片方在各種訪談中頻頻提點的：這麼大一筆投資，回收主要仰賴海外市場，言下之意不知是要中國觀眾包涵，還是根本就不是拍給國人看的，吳在《追風戰士》、《不可能的任務Ⅱ》後事業一路下坡，此番是否藉《赤壁》的名帖重新晉身好萊塢，令人猜想。

吳的赤壁當然執行的是國際通用標準，文化共通點是其上線，忠實歷史真容反而無足輕重，這就不難理解這個版本的赤壁既不是《三國志》的面目，也不是民間口耳相傳的臉譜式的理解。三國可謂是中國人最有「成見」的故事，千年來正史與演義輝映，成了這個故事複雜性最有趣的互證，吳的抱負是要將赤壁拍成中國電影的史詩，他所面臨的問題不僅是要解構這些「成見」，還要以自己的理解來重構，於是在《赤壁》裡，我們看不到「銀盔銀甲素羅袍、手中一桿亮銀槍」的常山趙子龍。三國人物眾多，線索複雜，一部電影的容量顯然讓吳宇森的裁減功夫捉襟見肘，那些昂貴的明星卡司只能走馬有赤兔馬傍身，居然擺個京劇Pose亮相，成了一味呈勇的步兵。三國人物眾多，線索複燈地上場各露一小臉，商業的壓力又極大地壓抑了一個導演的創作自由和審美追求，於是我們就看到了這樣一部解構有頭無尾、重構無能為力的《赤壁》。

既是國際通用版，吳宇森對各方市場可以說是團團作揖，日本最崇關雲長，韓國獨尊趙子龍，這兩個人物於是就擔綱了分量最重的武戲，尤其是趙子龍，個人英雄主義被

發揮到了極致。《鐵達尼號》以降，烽火紅顏亂世情成了戰爭災難片的通行配方，吳宇森浸淫好萊塢多年自然深諳此道，女人雖來不是吳宇森電影中的主角，但也從來不乏點睛之功，因此本是史書上淺淺一筆的小喬，卻成了整個赤壁之戰的核心。此番在《赤壁》中，儘管外界從未斷過對林志玲的質疑，但仍然不妨礙片頭上，林志玲的名字旁邊四個巨大的「特別推薦」，吳宇森力求「一片頂五片」的用心不言而喻。全片的文戲，幾乎一直有小喬的身影若隱若現。片段結尾曹操在和他假想中的「小喬」——驪姬調情，不光片中的華佗恍然大悟：「原來大哥打這場仗是為了一個女人」！連原本對這個劇情過於繁雜的東方故事顧慮重重的老外也直拍腦門：原來古代中國的戰爭也是女人引起的啊。是的，那個西方文明的集體記憶——特洛伊就此被啟動了！除了小喬這個中國古裝版的海倫，片中曹操水師陳兵長江、萬舸競發，周瑜於亂軍陣中，飛身將利箭插入敵人後頸，無不是電影《特洛伊》亞洲版影像再現。這種「陌生的熟悉感」，又怎不讓雖髮膚各異，但有共同教化的西方觀眾看得方便、解得順暢呢？

　　和台前的選角風波同樣矚目的，是幕後的導演與編劇之爭，先後六位編劇為這個故事提供了台本，但最後掌握生殺予奪大權的是導演，這其中凸顯的不僅是理解一個婦孺皆知的故事所需的專業智慧的對撞，也是市場規律與傳統文化搏弈的矛盾。據說吳宇森堅持讓小喬獨闖曹營刺殺曹操，讓這個美麗的女性形象更有層次。這個冒險的想法如果

成行，會讓赤壁多達十幾次的笑場更增添爆炸效果的捧腹。

在「戲說」和「正劇」之間搖擺不定的吳宇森，顯然在文化身分上還是西方的。這也決定了恢弘莊嚴的三國僅僅附著為千軍萬馬廝殺的皮相，而那些英雄人物與我們的觀影期待則貌不合亦神疏離。金城武在其演藝生涯中屢被漂亮臉蛋所累，被批不會演戲。

其實史書上的孔明也是個昂昂八尺、蘊藉風流的美男子，金城武的容貌也算得合轍押韻，但他的份量顯然還當不起諸葛亮決勝千里、運籌帷幄的憂患和歷練；梁朝偉無疑是什麼都能演的老戲骨了，但形象上卻怎麼也不能和千古風流的周郎合成。

片中對各人身分都做了影像化的詮釋，比如瑜亮會琴、孫郎射虎，這些畫面都迷人而質感十足，同時不乏吳宇森招牌式的英雄相惜，藉以表達他對三國的情懷，卻被譏為有斷背之嫌。也難怪，瑜亮在片中眼神糾纏、情感粘膩、欲說還休，縱使觀眾沒有惡搞的主觀意圖，也難當年肝膽相照、快意恩仇的風骨。更休提，被曹操蔑稱為「織席販履小兒」的劉備，居然在平時果真要給弟兄們編織行軍打仗用的草鞋(關羽嚴肅告訴周瑜的)；以秉燭讀《春秋》聞名的關雲長，居然像私塾先生一般對村童誦讀「關關雎鳩，在河之州」，還給小娃娃們講解現在讀書是為了將來有飯吃的硬道理。魯肅插科打諢同時兼職旁白，孫尚香是三國版「小燕子」……諸如此類的情節設置，台詞的啼笑皆非讓人不能相信這是吳宇森的電影，觀眾發笑，是對電影的水準產生了一種智力優越

感，能否在海外顛倒眾生，則讓人更生出一份擔心。

影片文戲冗長，情節拖逸，毫無必要的抒情慢鏡幾乎耗盡觀眾的耐心，《色·戒》驚魂一露，梁朝偉幾乎成了脫星，連《赤壁》這樣的戰爭大片都讓他來一番床笫纏綿；武戲則成了大規模軍演，慘烈廝殺、血花四濺，吳宇森的子彈狂歡變成刀槍劍戟，更顯冷兵器較量的驚心動魄，相比文戲的強賦新詞，武戲真實震撼，剪接流暢，八卦陣的設計極具想像力，這是最彰顯吳宇森才華的段落，在影片後半段，吳宇森終於發力，一吐胸臆，也讓觀者看得直呼過癮。但文戲和武戲的銜接有明顯的斷層，這又暴露了各利益方的搏弈，也讓我們看到資本對一個大片的操控，使導演為了藝術創作而不斷妥協的尷尬與無奈。

儘管沒有擺脫中國大片口碑的宿命——貶多褒少，《赤壁》仍然票房大賣，四天票房即過億，又一個新記錄！對此我不意外，因為單片佔據檔期、趨同拍攝、高票價壟斷、不公平競爭，使大片佔有從政府支援、資金到宣傳力度到檔期優先等先決優勢。

《赤壁》記錄片導演甘露感慨，看了《赤壁》的拍攝過程，才知道一部大片是怎麼煉成的，每天幾千人馬要吳宇森調度安排，人事、財物都需親力親為，這樣的工作強度，簡直是要以命相搏。聞此訊，我放下了一個評論者的挑剔，而拿出了一個粉絲的寬容，真心希望我那七十塊的票價能少少緩解吳宇森七個億投資的緊箍咒。這無疑也是《赤壁》的投資大佬們所希望的：帶上你的錢袋，但別帶上腦袋！

破冰沉舟西風「劣」

最近複習了兩部骨灰級西部片《北西北》和《日正當中》，不由感嘆，電影誕生了有一百年，但是電影人卻並沒有進步多少。哪怕是一場熱鬧好看的簡單娛樂，都讓你踏破鐵鞋無覓處。每每海報上打出「中國第一」、「最震撼最豪華」，十之有九都是虛張聲勢、強撐底氣的誑語。《西風烈》下明晃晃的「西部警匪片的破冰之作」、「硬派警匪開山之作」一串標籤，又一次印證了千萬不能信廣告！中國電影市場的發育已初具規模，但對一部純正類型片的期待只怕還得恨綿綿無絕期。

類型片是工業流水線的產物，模式化成為其基本特徵，固定模式的確能夠提高製作效率、降低製作成本，故事結構、人物設定、敘事策略皆有固定程序，如同咬合精准的螺釘螺母，在某種意義上，類型片導演就如同《摩登時代》裡的卓別林，不過是個揮動大鉗擰螺絲的裝配工而已，可以彰顯個性和創意的餘地實在羞澀得打緊。這本身就給類型片打上了等級卑微的封印，稍稍有志於獻身藝術的導演操刀類型片都會顧慮令名有

損，因此類型片在國內的探索雖然已有不短的時間，從水準看，也仍然停留在探索階段。一旦涉及到類型片的血統，總是吞吞吐吐含混不明，不是冠以商業藝術片、就是院線大片的猶抱琵琶。像高群書這樣勇敢喊出，「我就是要學好萊塢，只有好萊塢能救中國電影。但我現在還只是照抄、臨摹的階段，沒有創新的水準，臨摹好，賣個好價錢就行了」，委實不多。聽上去非常誠懇，其實不妨視作他對自己才情有欠的自知之明，然而仍不忘為自己扯個大旗，宣稱是為不缺高山與標杆的中國電影鋪一塊類型片的平原。

涉足電影之前，高群書在電視劇行業裡以拍涉案劇成名，電影成績單上寥寥幾部作品，從法庭片《東京審判》、密室推理片《風聲》，到《西風烈》，高群書一直未停止對類型片的摸索。起興篇《東京審判》直接站到雲端，比肩戰犯題材經典《紐倫堡審判》，製片方大約是看重高拍涉案劇的豐富經驗。此片口碑不壞，但搭乘了二戰反法西斯勝利六十周年與抗日勝利六十周年大慶的快車，也沒有票房飄紅，影片並未拍出歷史之沉重拷問，就庭審場面來說，也沒有拍出那種言辭交鋒、智慧與法律的精彩對決，每每行將到高潮處，鏡頭就彷彿力有不逮地跳脫開去。高群書稱自己開拍前做足功課，法庭片看到眼痛。依我說，至少《十二怒漢》他還看得不夠透，在一個單調得出奇的場景裡，每個細節中都隱藏著沉甸甸的雷聲，戲劇張力和觀賞性更是超值回饋。同是導演處女作，才情彰顯有如王子與貧兒。

《風聲》是一部圓熟的作品，節奏俐落，結構緊湊，主旋律與類型化的分寸結合得恰到好處，進一步豐富了類型片探索的可能性。這部電影的成功，讓高群書信心大振，放出豪言，自顏是中國最成功的商業片導演。這為他開拍《西風烈》賺到了投資方的信心，投資直接由一千五百萬追加到了三千萬，也逼得高群書不得不放衛星，喊出了二億元的票房。從首周票房的表現看，逃不出一個「破冰沉舟西風劣」。

《西風烈》有非常精彩的故事母本，取材於《南方週末》曾經報導過的貴州威寧的一支追逃刑警隊伍。影片中的「四大名捕」都有對應的原型，片中各人身懷之絕技亦分毫不爽，這支隊伍多年來追捕歸案的逃犯過千，包括血案累累、罪大惡極的重特逃犯。

採訪報導中有不少名捕們鮮活生動的人情故事，出擊「獵物」時，他們崇尚猛虎的風格；緝拿成功後，他們「以人為本」——為逃犯擦屁股，這點也被移植進影片中，名捕對待夏雨飾演的殺手時的人情味的做法。不過，前者有羈押罪犯的合理邏輯，將心比心，被擦屁股的罪犯也誠惶誠恐這是折了自己的壽；影片中，夏雨被厚待，接下來就是警隊損兵折將毀車地屢屢失手，甚至聽任殺手劫走夏雨，只讓人覺得無謂施仁、姑息養蛇。

報導點出的深沉主題「捕獲的短暫刺激後是長期的枯燥和折磨，榮譽背後的九死一生」，是對這支隊伍的高度體認與理解，自然都在電影中消失了。電影感興趣的，是這個故事中最讓人眼球充血的追逃場面，儘管那是這個故事中最不重要的。影片從《四大

名捕》更名為《西風烈》時就已扭轉了血統。高群書坦言他想拍一部黑澤明＋約翰・福特＋科恩兄弟，甚至就是一部《險路勿近》的臨摹之作或者山寨版的《殺無赦》，只要好看，或者不好看。

　　警匪片雖然在螢屏上已經被拍濫了，但在銀幕上最成功的嘗試，還得回溯到二十多年前周曉文的《最後的瘋狂》和《瘋狂的代價》，這給高群書留下了一道寬闊的後門。而西部片在中國藉由《紅高粱》、《新龍門客棧》、《雙旗鎮刀客》等影片完成了西部風情大舉侵蝕的景觀普及，但西部精神究竟為何卻不甚明瞭，既缺乏文明與自然的對抗，也沒有將文學語言的想像幅度與電影畫面的幻覺幅度結合起來，挖掘出「西部」深層的符號和象徵，創造出一種理想的道德規範，反映民族的性格和精神傾向。說到底，就是對好萊塢西部片的戲仿。西部片被中國電影人重新頻繁提及，從一再延後檔期的《無人區》到當下炙手可熱的《西風烈》和《讓子彈飛》，無不昭示著具有中國特色的西部片正在重拾船槳，《西風烈》無論是歷史機遇還是當下風潮，都可說是生逢其時。

　　首先必須承認，《西風烈》對觀賞性做出了突破性的貢獻，用強勢的視聽效果佔領觀眾感官，用連續不斷的小高潮來製造保持觀眾持久的興奮點，人物設定走的是美式超級英雄的套路，狂飆突擊的主線情節，以及奇詭險絕的自然環境所營造的末世廢墟氛圍，讓觀眾接受了影片的架空感，那種生死關頭的調侃和置之死地而後生的對抗方式，都與現實中

警察辦案方式離得很遠，也和高群書早期的涉案題材電視劇走的現實主義路線大異其趣。

一切可以利用到的動作元素盡數囊括：追逐、營救、搏鬥、逃亡、持續的運動、驚人的節奏速度，身懷絕技的主人公歷經艱險後最終實現了某些正義的目的。從動作場面的設計衝破了國產動作片的桎梏，不再以功夫、武俠唱主角，而是混合型的風格中更注重槍戰、爆破等美式動作片元素，飛車戲的場面極具想像力，完全達到了國產片的最高水準。

但正因為是想做一部意義明確的類型片，以至於這部影片的缺點和優點一樣觸目。

高群書向來長於處理群像戲，四個警察以「酷、狠、硬、野」顛覆人民警察一貫的刻板形象，綽號設定指代各自特長技能以及性格特徵，在性格辨識度和立體化上，遠超國內其他同類影片。反一號麥高的行為方式和堅守原則的性格特徵更表現出別樣魅力。然而好不容易立起來的正反雙方都具有了鮮明的戲劇性的性格特徵之後，卻沒有有效地利用其去推動劇情的深入發展，導致角色的很多行為看起來都莫名其妙，故事邏輯更是混亂不堪。幾位神捕除了在鏡頭推、拉、搖、移以及快速運動的幫助下紮了幾個威風凜凜的架勢外，就是被殺手耍得團團轉，沒顯示出任何「神跡」，反倒是兩個雌雄大盜創意無窮，不斷變換進攻策略，高科技手段加硬橋硬馬的真功夫，屢屢得手，讓人對其專業素質肅然起敬。為了強化四個神捕的性格特徵，人物明顯臉譜化，餘男出場是為了彌補西部片中的美女元素，然而她所有的作用似乎就是為了襯托吳鎮宇的原則性，美女所應該

發揮的性感效用她都沒能承擔起來。夏雨為了愛情走上不歸路的理由，聽來牽強而彆腳。倪大紅戴著個牛仔帽仔出場，已經嚴重發福的身形氣喘吁吁奔波在西部的窮途末路，簡直不忍卒睹。那對裸鏡激情出場的野鴛鴦，吟詠了一段海子賣弄了一番花花世界的經驗宣講了一回亡命天涯的詩意生活邏輯後，馬上斃命退場，看不出這個情節設置的任何合理性。加權在一起，《西風烈》就是一部不折不扣的「男人裝」！

也許是為了不讓觀眾有空隙琢磨出破綻，動作戲密集到有濫用之嫌，某些地方顯得用力過猛，犯了為了動作而動作的毛病，這一點在「四大名捕」追擊雌雄殺手駕駛的大卡車的那場戲中表現尤為明顯。殺手能灑灑自如地打傷警察的坐騎，而槍法個個如神的警察卻始終打不破卡車的輪胎。口口聲聲說不殺警察的極有原則的殺手麥高最後開始亂殺無辜，抓住夏雨後他並不急於處死他，故事後半段卻又用高射炮打蚊子的氣力來想方設法殺人滅口。最後那場警署決戰氣勢恢弘，麥高先是不知從哪裡搞來海量炸藥不停轟炸小樓，接著又不知從哪裡調來了一群小馬，以萬夫不擋之勇兜在馬肚子下闖進了警署，這場戲的視覺衝擊力混亂而滑稽，引用特呂弗對《西北偏北》那場最經典的飛機追人場景的評價：「它最吸引人的地方，就在於其沒有任何戲劇動機，最後竟然以倪大紅一槍爆頭而終結。暴露出影片節奏把握得有失精煉，動作轉場的剪輯並不精準，過渡不自然，跳戲之感強烈。

被這些鏡頭抽插得已近峰值的善惡對決的期待，最後抽光了所有的涵義和所有的真實性。」

《西風烈》同樣在植入廣告上遭遇指摘，電影裡做廣告在一定程度上也體現了電影產業的日趨成熟，這本是一件非常正常也很理直氣壯的事，問題在於，本片的植入廣告低級拙劣到讓人難以容忍。如果說「必奇」的廣告招牌樹在一個荒僻的邊陲小鎮街頭還有推敲的餘地，張立腹瀉時，倪大紅不失時機掏出必奇還賣力宣傳療效，就完全是一則午夜檔電視購物廣告了，以及「七匹狼」的反覆出現，都說明了此類策略，確實需要專業行銷團隊的運作。反倒是牧馬人吉普在飛車戲中出眾表現，對車子性能的宣傳潤物無聲，教人心悅誠服。

可以看出，高群書試圖在影片中打上個人Logo，融入了很多個人趣味，比如崔健的音樂，當吳鎮宇和著《紅旗下的蛋》的歌曲第一次出場，整體的氛圍和節奏都顯得率強。作者電影大約是每個電影人的情懷，連明明白白攤開來賣的高群書，在這裡也小小別了一下苗頭。

作為上個世紀九○年代在美國就已式微的類型片種，西部片中的佳作，《虎豹小霸王》、《與狼共舞》、《執法悍將》等，早已沖刷和提升了國人的觀影口味。高群書意欲接過好萊塢西部片的衣缽，不管是取巧還是使命感，都像《日正當中》中的警長，以孤獨的正義對抗龐大的邪惡暴力，身前身後，只有自己的影子。要想走得更遠，好萊塢的那點代乳遠遠不夠，還得動動腦子，從中國西部的風土人情、文化歷史、生命價值裡多擠些鮮乳汁出來。

仇恨是怎樣煉成的

春秋筆法治史，刪除了所有的道德判斷與定狀補成份，儘管歷史真相就此模糊不清，反而提供了四通八達的詮釋可能，這種詮釋與其說是重現真相，不如說是詮釋者借助歷史對現實的某種回應。《趙氏孤兒》是個太好的故事，它的濃烈、它的不可思議，引得多少方家爭試牛刀，為史書落墨，為傳奇聲色。繁華磨礪成沙，紅塵輾轉成煙，英豪國士的血肉卻日漸豐盈、音容奕奕，我常想，做中國人多好啊，有這樣的故事可聽！

這個故事的種子原是《左傳》上的半幅綽約骨架，主旨也是與悲情毫不搭界的宮闈血案、權謀傾軋，缺乏崇高感也沒有淒涼意。司馬遷一定是個身在五行，跳出六界的邊緣人，放在今天就是嬉皮士，否則不會對刺客這個群體給予如此大深情，《刺客列傳》堪稱史記中第一等激烈文字，情節畢肖有如馬氏從旁目擊。隔著幾千年，我們仍能感到他澎湃的氣息撲落臉上。「刺客」程嬰雖然在另一個故事《趙世家》中復活，身上卻攜帶了「刺客」所有的DNA密碼：「士為知己者死」、「捨身取義」……

這個義是否合理並不重要，他們作出抉擇那一刻，就已經不朽。紀君祥的元雜劇框定了這個故事的骨架，後來各種版本的演繹其實都沒跑出紀君祥的五指山。東風西漸，伏爾泰將其改編成《中國孤兒》，故事主線驚人對應了莎翁的《哈姆雷特》，屠岸賈為絕後患下令屠殺全城嬰兒，與摩西出生後法老殺嬰的情節亦高度一致，兼祧西方兩大文學源流的宗脈，又不斷吸納新鮮元素與形式，《趙孤》已具備母題之相，是以王國維評價它：「即列於世界大悲劇中，亦無愧色也」。但無論是紀君祥的開山定型，馬連良京劇對人性的刺探，還是林兆華、田沁鑫話劇的反彈琵琶，本劇最具戲劇張力和解構價值的焦點都是：對於白紙一張的趙孤，如何才能成功在他的心中植入仇恨，才能讓他對朝夕相對的養父痛下殺手？

　林兆華後，我已經決定不再看《趙氏孤兒》，想保護林氏話劇在我心中的位置，而且，又是陳凱歌！但翻檢一遍，除了陳凱歌，又能是誰？《趙氏孤兒》就是陳凱歌的那杯茶！儘管他曾背負十年來作品不受市場青睞的事實，卻一直被認為是一個對電影有著堅定執著情結的理想主義者，《孩子王》、《黃土地》、《霸王別姬》的驚豔幾成絕響，即使那部倍受詬病的《荊軻刺秦王》也帶有他獨有的思考痕跡。有人說，應該把陳和張藝謀的名字倒過來，叫「張凱歌」和「陳藝謀」才對。《無極》聲名狼藉而票房不墜，也是觀眾出於對陳氏信心的佈施。然而，我還是失望了…《趙氏孤兒》找到了陳凱

歌，卻並沒有找到它的終極版本。

和《梅蘭芳》一樣，《趙孤》有個華麗緊張的開頭。朝堂之上的陰暗角力，驕奢趙氏的滅門慘禍，義士烈女的從容就戮，以及小人物程嬰被捲入救孤風波的身不由己和不可預料，用嫻熟而獨特的電影語言和精美的視覺效果鋪陳開來，在導演從容的掌控中，呈現出精緻流暢的質感、濃烈的戲劇張力和悲劇氣質。高潮迭起的開篇，讓人看得緊張揪心、欲罷不能。當母親抱著孩子藏匿的夾壁一塊塊崩塌瓦解，觀眾的心跳轟轟作響的聲音，鄰座都能聽到；當孩子被「哃」地一聲摜在地時，我「啊──」地一聲叫了出來！而孩子甚至都沒哭出一聲。這幾乎是我近年來觀影完全被導演控制的第一次。

同樣和《梅蘭芳》一樣，《趙孤》有一個拖沓疲軟、猶疑往復的後半段。陳凱歌試圖在這個古老的故事植入更多人性的訴求，這也是各版本《趙孤》的共同攻堅點。《史記》中寫程嬰獻孤，奉的是別人的孤，程嬰的形象非但沒有高大起來，反而心機陰沉可怕。元雜劇則寫成程嬰與公孫杵臼合謀，獻出自己的孩子，雖震撼忠烈，卻滅絕人性。陳凱歌的處理，是小人物偶然被捲入陰謀漩渦，「被」青史「被」崇高，用陳導的話，「一個民做了一個士的事。」但被他前半段連環空翻般的炫技吊高了胃口的我們，期待看到更叫好的絕活，卻通通跑了氣。程嬰的身分由趙氏豢養的門客變成了家庭醫生，看

不出他為趙家犧牲的任何合理與必要。陳凱歌想把原著中韓厥的深明大義處理得更有曲線感，於是設計了一個托孤奪嬰的小高潮，韓厥居然是被程嬰事先埋伏在門口的魚失腳滑倒「被」網開一面。原著中程嬰帶著嬰兒在山中修煉成功後下山復仇，變成了投身仇人門下，意在讓讓屠岸賈「生不如死」，然而回合無數打成了情義綿綿掌，以至於孤兒最後居然只能以一記錯手的偷襲終結了所有的死局。

仇恨的鍛造需要以身代薪、心火熊熊、鋼鐵意志，不斷以戾氣打磨自己，夜夜龍泉壁上鳴，那個不知何時兌現的目標方能不致生銹、軟化。程嬰為了增加更多復仇的快意，卻低估了對方人格力量對孤兒的影響。故事至此滑落向親子教育大比拼。相比程嬰將孤兒當成一枚復仇棋子的功利心，屠岸賈對孤兒的感情真摯深厚，無私付出，直到他查覺孤兒身分，意欲借刀殺人，然而孤兒一聲「義父，救我！」就瓦解掉了他的鐵石心腸，全無當初「寧可錯殺一千，不可放走一個」的梟雄之姿，人性的嬗變一唱三嘆，令人低徊。

程嬰做了一個英豪國士的選擇，後半程卻又退縮回小人物的軀殼下。家破人亡沒有讓他華麗蛻變為一個意志如鐵的死士，與屠岸賈近身相處，反而生出幾許惺惺之意。電影讓父愛改變了仇恨，甚至到最後，復仇是否有意義都是個問題了，程嬰與屠岸賈似乎都超越了仇恨。孤兒的憤怒，他從認賊作父到手刃仇敵的轉變是重點所在，但在電影

中，孤兒最後的復仇缺乏貫穿的鋪陳，似乎復仇不是出於自身家族被殺的憤怒，也不是來自對程嬰犧牲的感動，強度、張力與說服力上都很疲弱。程嬰為了最後一刻犧牲了自己的血脈、背負污名，這一切在電影後半部缺乏集中的爆發，電影勉力歌頌的義，被稀釋掉了，甚至成了禪宗哲學與道家教義似是而非的勸喻宣教。陳凱歌幾番權衡之下，採取了降低衝突、回避主題的處理方式，卻使這個故事傳承千年的崇高感和悲劇性徹底矮化。

然而我們也知道，即使在物慾橫流、金錢至上的今天，「捨生取義」的價值觀也殊為珍貴，那些遙遠的絕響，令鏑鉄必較的我們更形偉俗、簡陋，也讓我們驚醒到，曾經有一個時代，我們的靈魂馭風而行。即令反英雄史觀風尚至此，我們也不應淡化對理想、犧牲和英雄的認同。通往義的絕徑遍佈荊棘、艱險幽絕，以至於連一部電影都缺乏奔赴的勇氣和成本的投入。它不但簡化了這個故事的精神內核，甚至連「血親復仇」的內在動因都一併省略，程嬰暗授孤兒韜光養晦之術，屠岸賈則將人格塑造與馭人權謀傾囊付出，但最重要一環——血親教育卻完全缺席，最後的倉促挑明，使孤兒的情感立場缺乏一個轉換和醞釀的過程，自然談不上承擔我們對巔峰對決的高潮期待。

中國式悲劇與黑格爾悲劇迥然有別之處，黑格爾認為悲劇人物的毀滅都是罪有應得，是「永恆正義」的必要犧牲品，兩種文化勢力衝突的解決必然是和解。而中國式悲

劇中，正義力量經過反覆演練和鬥爭，最終會戰勝和消滅邪惡，正義的勝利不是和解，而是在如愚公移山般子子孫孫無窮匱的前赴後繼的鬥爭中實現的，而其中也潛藏了中國悲劇精神的金鑰：即衝突、犧牲都離不開建立在一種「血親」基礎上的文化認同。無論是元雜劇《趙氏孤兒》中的程嬰向孤兒揭示身分真相，還是古代俠義小說中常見的向後輩指明出身，都是基於這種文化認同，甚至經過現代觀念洗刷的武俠小說，當主人公一旦被曉論血海深仇和家世出身，復仇就成了無法選擇、無法逃離的天命斯人，個人人格也被捆綁在家族世仇上無法主張。

趙孤的出新版本都是圍繞這個命題發掘礦藏，林兆華版的孤兒就否定了這種文化認同。「不管有多少條人命，它跟我也沒有關係！」這種只活在當下的人生抉擇就割斷了歷史或者血統基石，宏大敘事隱去幕後，我們才能聽到那個漩渦中心的孤兒的聲音，他一直是這個故事中最面目模糊的角色，彷彿他生來就是一堆供隨意驅策的材料。只有高度體認個體生命價值，孤兒的命運才能根本逆轉，林兆華的孤兒最後放棄了復仇，林導認為讓下一代背負上一代的血債，既不公平也違背人性。不僅如此，孤兒還發出了自己的聲音，田沁鑫則讓趙孤在結尾哭喊道：「今天以前我有兩個父親，今天以後我是孤兒。」同樣詮釋了復仇不僅不會讓趙孤得到解脫，反而增加了他的悲劇性。

陳凱歌同樣通過屠岸賈之口質問程嬰：「你有什麼權利決定你兒子的生死，又有什

麼權利讓這個孩子替你復仇?」究竟是殺身成仁還是回歸人性?《趙氏孤兒》是一個懸疑了千百年的倫理悖論。然而無論在哪個維度上,陳凱歌都沒能提供一道睿智的方案,處處猶疑往復。這部電影,如果出自一位新晉導演之手,會令人驚豔。但出於陳凱歌,則讓人不勝扼腕唏噓。他能奉獻出《霸王別姬》那樣的神作,也能拍出《無極》那樣的失神之作。但也只有他,才能將演員調教得與角色元神歸一,張國榮、王學圻都是在他的電影中攀上演藝生涯的珠峰,從藝術電影的旗幟到如今空谷絕音,我們始終對陳凱歌一絲癡心不絕。然而他又一次證明了自己:一個才氣縱橫的文人下海,最後只能是一個不通經濟之途的拙劣商人。他作品中那點熹微的文人情懷,我們每每當做黎明,卻原來已近黃昏。

陳凱歌曾說,與俗世泥淖不共戴天的陳蝶衣身上有著自己的影子,到了《和你在一起》,他變成了江老師,一個懷才不遇的潦倒之人,孤傲到最後也不免彆扭著隨了俗。《無極》中他成了跑場子討賞的大將軍光明,除了曾經的光榮什麼也沒有。他嘴角那抹諧笑洩露了真相:他未嘗不知道自嘲。從《梅蘭芳》到趙孤,求新求全求票房,陳凱歌已經成為一個全職保姆,曾經的藝術情懷成了今日他狠狠遮掩的臃腫肚腩,攬鏡自視,

不知他還能否認出鏡中人?

暴力與深情：北野武的雙面世界

英國當代詩人薩松有詩云：「我的心裡有猛虎嗅薔薇。」以此做北野武電影的考語，再恰當不過。這個意象，美豔，魅惑，還有點劍拔弩張的兇險。它代表了我們人性中相互對峙的兩個層面，誰為誰臣服，決定了我們的心會變成花園或是虎穴。北野武無疑在這個懸絲而行的命題上獲得了得心應手的法門。

這個男人在成長為一個導演的過程中所經歷的人生變線，可以用奇蹟來形容，就讀大學機械系時中途退學，為了養活自己開起了出租，因為脾氣暴躁對乘客飽以老拳被公司炒了魷魚，後來與人搭檔說起了相聲，成為八〇年代日本最有影響的相聲演員。此外，他還是電視節目主持人、體育評論員、報紙專欄作家，擁有出版五十五本書的彪炳戰績。但直到一九八一年他參演了一部《傾倒車候鳥》，他才遇到了最命定的職業──電影。今天，他不但已經是日本電影的旗手，也是全亞洲最不容忽視的重量級導演。正如他不按理出牌的人生一樣，他的電影也完全忠實自己的感覺，不受約束地盡情釋放。

傳統日本電影的那種固守起、承、轉、結的劇作方式被他完全顛覆，同樣，傳統日本電影界那種基本導演技巧、攝影方式及剪接方法也與他的影片大相逕庭。

和所有的邪典電影一樣，北野武的電影也有著太過強調形式而傷害主旨的弊病，其電影元素不加節制的運用，也限制了它吸納觀眾的容量。長久以來其人其片，並不是我的心頭好，偶爾一兩部的隔岸觀火，我都本能地克制自己進入他咄咄逼人的情境。近幾年再行看來，那些北野武電影的一切：槍戰，黑幫，女人，挫敗的小人物，漠然，分裂、時間線被打碎，被預言的和被實現的交錯⋯⋯卻重新讀出若般好滋味。就如同《雙面北野武》中那兩個互文似的角色：一個被眾人簇擁的大導演，一個潦倒卑微的小演員，在同一張面孔上切換的迥異人生，正對應北野武電影的兩張標籤：暴力黑色與脈脈溫情，同樣是北野電影的純正血統，卻又立體交錯，相互映射，難以辨認。

極端的黑色，極端的暴力，向來是北野武的招牌菜，他鏡頭下的江湖，無良無道沒有信義不講公平永遠殺伐無度，全無《虎豹小霸王》和《英雄本色》的黑道悲情，也不比《我倆沒有明天》那對亡命鴛鴦摧人柔腸，相較《閃靈殺手》中那種只為生理快感的殺戮，更少了速度感和舉重若輕的諧趣。北野武的江湖，不屬於孤膽英雄，不屬於劍膽俠客，而屬於亡命之徒。他們生，不值得青眼，死了，也無人灑淚。

他的黑幫片的理論溯源，與吳宇森同宿「暴力美學」，一九八九年在《那個兇暴的男

人》中，他的暴力驚狂小荷初露，以後一發不可收拾，將日本電影的暴力之美推向了一個新的極端，一九九〇年的《3-4×10月》中的棒球手，為求肯定與黑幫同歸於盡，強化了北野武的暴力美學風格與敘述，一九九三年的《奏鳴曲》再次表現了北野武對暴力的著迷和反覆陳述。自此北野以頗具改良精神的電影文本奠定了自己的恆定主題，但暴力層面下的東西，卻像個潛伏很深的間諜。他熱衷表現大量的自殺和被殺，很大程度上還是由島國氣質決定。在經濟停滯的背景下，普通日本人仍然有著彷徨和失落，一方面是西化後對文化本源的自大和求同，一方面，是深掩於骨子裡的自卑、愚昧和兇殘。北野武精確地捕捉到了這種心腦差別，同時貫穿了他對傳統文化、習俗、情感、思維方式的懷疑乃至顛覆，但也有對重構的無能為力。本身就是「壞孩子」的北野武曾放出狂言：「我不為日本自豪，因為二戰後日本所有的東西，包括憲法都是從美國進口的，這已經不是日本了，如果我有一天我成了國家元首，我會馬上向美國宣戰。」但在他的《大佬》中，向美國黑幫宣戰的日本人，卻死於前者亂槍掃射之下，這或許已經解答了他暴力哲學的吊詭。

看多了這些片子的路數，也不過是尋常小事中夾帶血腥、變態等非常態因素，這當然可以豐富影片質感，即使令人糊塗讓人否定也在所不計，但它只能衝擊我們的神經，卻無法撼動我們的心靈。因為人生若般苦痛，遠比死亡還要來得慘烈和悲涼。也許是暴力片拍多了北野自己也生膩，一九九九年《菊次郎的夏天》後，他確立了自己的拍攝節

奏：在一部表現暴力世界的影片後，他就會拍攝一部溫情的電影用以調劑。而《菊》片和《那年夏天寧靜的海》，也是我最中意的北野武電影。

《那》片是兩個聾啞衝浪少年挑戰大海，因《花火》而馳名世界的北野藍調，在此片中登峰造極，幾可媲美呂克‧貝松在技術上的自信，《那》更為純淨、清透，影片內容全由畫面表達，回歸了電影拍攝的原始功能，很容易將我們帶入了默片時代的靜美氛圍，通過即興與攝影產生了一個自由的牧歌世界。我們看著那一對抱著衝浪板在沙灘慢慢行走的孩子，像看著兩個遺落天堂的精靈的寂寞步調，讓人不禁因時光易逝別生暗恨，幽微中又品出北野在其中寄予的大深情。影片中有一些鏡頭：比如突然出現的奇妙的影像噱頭，以及那個不自然的悲劇結尾，看似突兀，不同於閃回鏡頭那樣參與敘述，而更似一種脫離影片外的評價，跳出角色看待角色，這種意識外觀直接將導演思維影像化，讓人看到他在一部純淨的愛情小品中，仍然嘗試有所突破，當然，這種扼殺觀眾對第一視覺影像的理解的行為某種程度上也削弱了電影的表現力。

在《菊》中，北野武扮演了一個無業老混混，帶一個男孩到鄉下去找媽媽，一路上兩人培養出如父子般的情感，彌補了男孩尋親不遇的遺憾，北野武在這個通俗故事中挖掘出父親般的傳統日本男性的性格特徵，也隱約透露出他私密的回憶與體驗，加上他擅

長的幽默逗趣，實在是不能錯過的好片子。仍然是簡單平淡的人物關係，卻是單純無污

染的美感。《菊》片訴求的是「回歸溫柔」，藍調再生轉換成「夏日新綠」，北野武對

自己公開聲稱最討厭的因素，全部肯定吸收。猛虎初逢花香，訝異，歡喜，還有點他自

己也陌生的感動，理所當然觀者會有多麼的會心。

創立一種別無分號影像風格自可以「一招鮮、吃遍天」，也意味著可能墮入創作

力枯竭的窠臼。北野武無疑是對此最有危機感的，對這個來路不正的導演，日本評論從

來不乏惡意，對此北野武毫不示弱，他的反擊就是超級變身，讓評論家摸不清路數。這

也造成了他影片水準落差參差，既有《性愛狂想曲》和《大佬》那樣令人大跌眼鏡的爛

片，也催生出《花火》和《壞孩子的天空》這樣讓他備極尊榮的巔峰之作。

《花火》的風格十分凝重洗練，在溫情、親情和死亡、暴力的交替敘述中，北野武

完成了一次對自己的超越和總結，大量運用的即興的攝影的手法產生出了全新的趣味性而

不失自由奔放，作品中的世界又是那麼自然而然。《壞孩子的天空》是兩個街頭少年的成

長史，不可思議的翹課生涯、詩意的敘述、懷舊的基調，整部電影感傷抒情、綿延動人，

影片被視為北野武的半自傳體，自由即興攝影使一部本意上的勵志片，產生了意想不到的

結果，成為一部「雖然還年輕，但您是一位已經上了年紀的年輕人」的作品。在此，散漫

放肆的自由與混亂的悲觀主義奇妙地同居一片之中。有趣的是，一向率性而為的北野武在

和創作力角力的過程中，卻收穫了他自己最賣座的電影《座頭市》，更斬獲威尼斯銀獅大獎，可謂名利雙收。座頭市是日本著名的盲俠，在此之前已被改編二十六次之多，成見在前，改編壓力可想而知，開拍之初，就曾有影迷聯名上書，對北野武的改編之作能否對得起影迷感情表示強烈質疑。北野武大膽在其中凸顯時代銳意，快意恩仇中兼具鄉土關懷的親切感，從而創造出懷舊與新奇的雙重體驗，堪稱一曲除暴安良的田園暴力交響詩。

幾度輝煌的北野武也無力抵擋瓶頸的出現，從《雙面北野武》、《導演萬歲》到最新的《阿基里斯和龜》，他轉而向自身索要靈感，前兩部裡北野武選擇了殺死自己，幹掉一個有著導演身分的北野武，他的創作焦慮使得整個故事主線支離破碎，《阿》平滑了許多，但更冷峻殘酷，讓獻身藝術最終落得個尋死不得的面目全非，這是一份北野武幾十年電影生涯的自供狀：瘋狂創作，自恃身價卻無人沽買，要委身藝術，還請慎思繞道而行，藝術的幌子，現實的殘酷，誰解北野武的真心？

已經講不好故事的北野武是誠實的，他誠實地面對自己內心的感受，也誠實地在洞察了藝術的種種悖論後仍然九死不悔，有勇氣不斷向自己的昨天說再見，以期尋求涅槃和新生。從狂暴、幽靜、嬉笑、惡搞、淒美感傷到甜俗溫馨，善變的北野武下一步要變成什麼或許已經不會再讓人驚奇了。這個寡言的男人，這個粗暴而好色的男人，在他的面孔上，他從未年輕過，在他的電影中，他從未老去。

一顆狂飆荷爾蒙的空包彈

就算成績單上只有《陽光燦爛的日子》和《鬼子來了》，姜文也足以忝列中國最偉大的導演直至榮休。即使《太陽照常升起》被公認為失敗之作，它仍然不失一部佳作，失敗的只是姜文對影片的定位和對票房的期待，可是誰又會因此對姜文失去信心呢？倒是他自己對此憤憤不平，《子彈》中他鏗鏘有聲地撂下話：「我就是要站著把錢掙了」！《子彈》已創下中國票房的若干記錄，口碑也好得令人髮指。可是走出影院，我同樣無法漠視自己的空虛失望，我能為一個鏡頭的質感、一段台詞的精巧，甚至導演眼中的一抹蕭索，原諒一部整體上不堪打量的爛片，為什麼我的寬容裡，卻放不下一個姜文？

姜文之所以值得期待，不僅是他強悍的原創性、純熟的電影技法，才情滿溢的個人風格，處女作《陽光燦爛的日子》令他名滿天下，操刀《陽光》的他，是一個讓人驚嘆的細節收藏家，那些細節後汨汨而出的詩性追求，復活了每個人的青春記憶。大刀闊斧

的《鬼子來了》，是我心目中姜文電影的No.1，作為「第五代後」的藝術家，姜文有力彌補了「第五代」導演在結構和事件把握上的敘事短板；還因為他的作品從來沒有來自內心以外的東西，他的電影就是他心靈的形狀，比起同樣走現實主義路線的田壯壯、甯瀛等導演的漸行漸遠漸無書，姜氏電影結構緊湊、節奏活潑、風格強勁，觀賞性上更流暢圓通，既張揚了自己的創作激情，也滿足了觀眾的快感預期，雖則姜文擺出的姿態從來就是一個傳道者，一再強調逢迎這個世界從來不是自己的責任。或許，一部真正的好電影，導演的訴求與觀眾的寄託，原本就殊途同歸，而非〇〇影片中重重設障，只容幾個人知曉的金鑰。又或許，姜文本就蓄積著商業片天份，《子彈》不過初試牛刀耳！

北京七九八曾經舉辦過一場精神病人的畫展，有些筆觸之驚豔直追畢卡索、波拉克，但就是說不出哪裡不對勁，仔細琢磨，畫面予人的不安感源於作者的視角，這些畫作基本都是俯視的，失重、眩暈、不完全燃燒的瘋狂⋯⋯姜文電影的視角也頗可玩味，大廣角鏡頭的全景式構圖、標籤式的俯視和仰拍角度，他不能容忍鏡頭中有一分鐘正常的冷場，小津那種在榻榻米上與世界對視的恬淡，與他完全是藝術手法上的兩極。

《陽光燦爛的日子》是一部「屋頂上的電影」，它表現出了獨特的空間形態，少年時光掛在屋角、樹梢，和成人世界的瘋狂遙遙對峙，既清晰又夢幻，俯瞰下去，彷彿時時在與這個偷來的伊甸園依依作別；《鬼子來了》是多角度敘事，時而是花屋小三郎的

眼睛看出去，時而是大廣角全鏡，最後，世界在馬大三跌落頭顱的眼睛裡顛倒翻滾，雖然黑白影像起到了降噪的效果，手提跟拍的運動風格卻增加了劇情的懸疑緊張，側光、逆光和特寫的使用充滿想像力，極具視覺衝擊，結尾處處借鑑了《辛德勒名單》中「萬綠叢中一點紅」的手法，但含蓄感傷絕不是姜文，他出手豪奢，把整幅銀幕全浸洇了在鮮紅的血色中。

我不知道為何坊間都在指摘《太陽照常升起》晦澀難懂，至少我覺得理解它毫無困難，也許與姜文的欲達之意南轅北轍。影像要傳達抽象微妙的情緒是很困難的，但《太陽》完全做到了詩意彌漫，影片充滿了密集如麻的隱喻，但是詩意的傳達仍然血脈通暢，這正是姜文功力所在，正如《子彈》中「浦東就是上海，上海就是浦東」的穿越式台詞放在民國初年的一個偏遠山城卻一點不覺突兀，英文單詞夾雜著網言網語也絲毫不顯輕薄傖俗，反而與影片夢境狂飆的氣質渾然天成。我甚至覺得《太陽》承擔了姜文最多的情意結，對接的是十六年前《陽光燦爛的日子》拖出來的那根電纜。對那個特殊的年代，姜文似乎從無批判之意，他總能創造出凌駕於時代之上的小小天堂——馬小軍的屋頂、瘋媽的樹上、盡頭、非盡頭……那些遙遠的清平樂居，在姜文的影像中，被音樂的煙霧和欲望的烈火反覆烘烤，不斷迴盪，深情難賦，這種情感立場本身就透著曖昧可疑，加之太過私人化的文本，失寵票房是意料中事，也因此，姜文無法對之強硬辯護。

不要以為姜文就此放棄了為《太陽》正名，兩部電影看上去很像，《太陽》的魂魄和元素被他暗渡陳倉到了《子彈》中……包括久石讓在《太陽》中原包裝的配樂，放在《子彈》中，在畫面中充分揮發，真正有了眼神；美術設計都是以未經調和的原色為主調，被攝影師的鏡頭演繹得清新鮮麗有如初陽，尤其是影片氣魄磅礡的開首，天空深藍得近乎透明，風景像是懸停在兩次呼吸之間，寂靜裡埋伏著雷聲，一聲鑼鈸，麻匪華麗下山……影片後半段張牧之剿匪，和《太陽》中老唐在山間打獵的畫面，簡直是一胎雙生，豪邁的心境亦同樣外化為昂揚的小號。畫面剪輯像奔跑的火光，跳躍、自由，卻一直沒有脫離導演對故事主線的有力拋接；還有姜文鍾愛的象徵符——火車，橫過天際，在兩部電影間自如穿梭，馬拉火車的意象也成為影評人攻堅的強點，不管究竟為何深意，姜文所要傳達的心神激蕩的夢幻色彩、天才不羈的想像力，以及一種趣味盎然的獵奇效果，完全准點到站。

和《太陽》一樣，《子彈》雖然也依託了一個具體的時代背景，但他的表達絲毫沒有受到拘束，他甚至撕碎了時間，讓故事在你熟稔的歷史背景中重新「陌生化」，當你進入影片的世界，就會身陷叢林不知來路，這點在影片中大量指涉的政治隱喻上體現得尤為明顯，戲仿性的處理，更迎合了當下流行文化的表達方式，這當然比《太陽》更為親民，與時下社會各領域的結構性緊張一拍即合，難怪葛大爺那句「稅收已經收到西元

「二○一○年」的台詞一出，影院叫好聲一片。公開表達慾望前所未有強烈的人民，太需要這樣一部電影來為自己代言了，哪怕是充充排氣閥和洩洪道也好啊！

如果就此將《子彈》解作一部「醒世恆言」則未免想當然。電影對政治的批判往往形於皮相，限於商業壓力，一二簡單的價值判斷就已經頂天，哪裡敢開成一台批鬥會？更不用說，影片的表達太倚仗符號化與流行語，充滿了赤裸裸的討好之意，就像漩渦中打旋的軟木塞，始終無法沉潛下去。當然，犀利的諷世精神本身就是電影無法承受之重，《子彈》的尺度已經前所未有地踩到了雷區邊線。姜文這樣的導演，光憑責任感給他套不上為天下先的車軛，他唯一的效忠對象，就是自己的創作激情。就像他在兩部片中借主角形象的夫子自況：兩個男人都以暴力極端的方式拿回了正義，到頭來落得個子然一身，匹馬天涯，絕不回頭。

《子彈》完全是一部狂飆荷爾蒙的電影，姜文電影中招牌式的強悍的單純、狂亂的力量和賁張的熱血，在本片中幾乎是聽憑本能驅使地放大到極致，《太陽》中的柔美抒情和舒緩過渡被一掃而空。影評人稱《子彈》「一百四十分鐘就有一百四十個高潮，全片無尿點」！然而問題也正在於此！影片包裹了一個喜劇的殼子，形式上將動作冒險、槍戰武打、懸疑推理、奇幻愛情等等一切類型元素糅合在一起，足證姜文的執導能力和他亟欲一雪前恥的商業野心，在這樣的心態作用下，《子彈》甚至不自覺暴露出些許戾

氣和血腥，這也使片中密集堆積的符號、指涉與象徵，無枝可依，失去了深度著陸的可能。影評人們在各個層面上窮盡力氣，末了只能定格為一個僵硬的姿勢。也許，對一部商業片沒有必要太過複雜地解讀，但誠如周黎明言，對於姜文作品不存在過度闡釋的問題，只有闡釋不足的可能。姜文是個太有想法的導演，他的意象太豐富而吊詭，他的思想力拔山兮氣蓋世，他有著藝術家共通的狂傲和霸氣，他經得起也配得上最嚴肅的打量。如同影片那枚長時間飛行的子彈，我們總期待它能擊中什麼目標，而無法滿足它只是一顆空包彈！

為了盡可能榨出《子彈》每個鏡頭中的所指，我做足功課，不但重新複習了姜文所有電影，還通讀了原版小說的《盜官記》一章，平心論，小說水準不過是個故事會的面目，人物平板，故事倉促，遠不如影片展開得精彩酣暢。影片只是借了個故事大綱，將其視為一部作者電影也不為過，姜文抽離了小說中所有的時代特徵與現實對應，連這個故事結尾的悲劇內核也稀釋得不知所終。小說中的張牧之，一個懂農家少年因為血海深仇被逼進綠林，偶然鑽世道之弊由盜而官，用一種「體制內」的方式替天行道，除暴安良，最終殺身成仁。

姜文版的張牧之，乃蔡鍔麾下一高級公務員，北洋、東洋、南洋都趟過一腳，對西洋莫札特亦頗知音、槍法如神、殺富濟貧，戰略戰術出神入化，既通領導藝術又懂女

人心，僅憑兩三口人四五桿槍，就扳倒了勢大根深的惡霸黃四郎，還轟轟烈烈搞了一把民主實驗運動，簡直一優質極品偶像。為了強調他的人生曲線，姜文讓他由官而盜複為官而又民，就算氣場強大的發哥和葛大爺都在電影裡「體面」了，也決計不捨得讓他死去，影片最後他單騎羈旅的身影漸漸淡出，繼續醞釀下一程的傳奇，整部影片中惜字如金的情懷，至此不吝惆悵傷懷，那是鏡頭後姜文戀戀不捨的眼神，在深情凝望自己的背影。

八七版的《響馬縣長》完全忠實於原著，人與物、事與勢完美地融為一體，故事持有的情感內涵與世道反思輕車熟路地駕馭了觀眾的群體性共鳴。張牧之最後慷慨就戮，萬物皆愴然無語，英雄末路的淒涼直透心底，影片節奏從跌宕昂揚自然過渡到悲情沉鬱，增刪之間，恰到好處。《子彈》同樣延續時間線型敘事，結構上沒有玩出什麼花活，而是始終維持在興奮點，高潮太過密集的結果就是讓觀眾感覺影片始終都在感官刺激的高點上下不來，身體和腦子明明都很累了，可還不得不硬撐到最後一分鐘。為了維持這種效果，姜文不知節制地在每個細節上都塞滿了裝飾品，幾有濫用之嫌。「一碗涼粉引發的血案」就是對觀眾一種赤裸裸的感官刺激和情緒挑戰，姜文幾乎是以無厘頭的殘忍風格，將這場戲鋪陳得誇張變態，盡顯揶揄和嘲諷之氣。可惜張默表現亮眼，打個照面就過早退場了。強姦人妻的鏡頭處理得粗暴強橫，毫無必要，剝奪了對觀眾感受起

碼的尊重。類似畫面不勝枚舉，直讓人詫異，電影局的剪刀向來和姜文有宿仇，這次不知中了什麼邪，居然為《子彈》網開金面？

同樣毫無必要的是大量打醬油角色穿插始終，周韻扮演的花姐棲身風月窟中，卻天真爛漫，充當著影片的情感推力，同時攪動了老大、老二、老五三池春水，然而除了有限幾個鏡頭表現他們之間的兒女旖旎，大部分時間，這條本該處於領跑位置的情感主線，被影片過於濃郁的荷爾蒙拖得氣喘吁吁，幾下掙扎就沒了去處，當然，在這部雄性的電影中，這已足夠慷慨。包括被許多觀眾頂禮膜拜的給力台詞，攪掉了水分，實在剩不了麼看都是扎眼的蛇足。劉嘉玲的縣長夫人，苗圃和她的八歲兒子，怎什麼乾貨，聽起來句句機鋒，細端詳，卻跳戲之感突兀，彷彿一桿子插進了個滑稽劇演員。黛玉晴雯子，堪稱影片高潮的三大戲骨飆戲的「鴻門宴」，縣長夫人和張麻子突破尺度的情挑、聽起來句句機鋒，細端詳，卻跳戲之感突兀，彷彿一桿子插進了個滑稽劇演員。大量的提速、笑料、荒誕，彷彿是要觀眾在目不暇給的包袱和快速凌厲的剪輯中，忘記琢磨邏輯、情節、人物上的硬傷。卸掉影片的濃妝，它不過是個身條還有點發育不良的小姑娘。

《子彈》最具分量之處，大概就數影片對政治無處不在的戲仿和隱喻了。姜文就是姜文，他絕不會滿足於銷售一款易於消化的純娛樂喜劇，故事背後那些悲涼與醜陋才是他感興趣，他所有的導演作品均提供了類似的解讀空間。黃四郎作為黑暗罪惡的象徵

符，不但要從財富上完全剝奪，還要從肉體上徹底消滅，因此那句「沒有你，對我很重要」，就奠定了革命的崇高性和必要性，但是革命的過程又無時不透出荒誕性。從那些以模糊群像出現的群眾身上，你看不到他們對自身被壓迫地位的覺醒和對革命的深刻認同。革命在他們看來，只不過是縣長和黃四郎的勢力傾軋。人性的卑劣猥褻和首鼠兩端展現得驚心動魄，這段戲中完全可以看到《鬼子來了》中關於人性拷問的痕跡。

攻進黃四郎碉樓哄搶財物的一幕，看得我頭皮發麻，勒龐在一百年前對烏合之眾的判詞，放在此處仍然精準震撼：「大眾民主根本談不上支配統治者，它為完全無差異的平等精神所左右，對自由表現不出絲毫尊重，獨裁制度是大眾民主惟一能夠理解的統治。」可以想見，待一切塵埃落定，又會崛起一個黃四郎，很有可能，正是誕生在他們中間！甚至革命的手段本身就已經站不住腳，一個被黃四郎呼來喝去的可憐蟲替身，蠢笨無害，理應是被解放的對象，和其他被剝削被壓迫的群眾一樣有資格享有公平正義，然而隨著張牧之手起刀落，替身人頭落地，觀眾的道德認同徹底發生了混亂。更讓窮途末路的黃四郎與張牧之傾心座談，言語間惺惺相知，經發哥魅力淬煉，絕望中不泄尊嚴，虎死不倒威啊！觀眾不由頻頻揉眼，眼前兩人，到底誰是項羽？誰是劉邦？

原本理直氣壯的善惡對峙，滑向了獨裁罪惡與群體暴力的大比拼，套用《潛伏》裡那個犀利質問，分不清哪個更高尚哪個更齷齪，至此，革命的崇高感和終極意義被解構

殆盡，姜文在這個段落上無疑頗為用心又獨具匠心。但與影片占絕對比例的只作用於生理快感的段落相比，它在本質上對於影片核心思想的表達並不是最重要的，這既讓我們看到了真金白銀的壓力，讓驕傲的姜文也英雄氣短，同時也讓我們欣慰，在一部商業血統的大片裡，姜文仍然執拗著別無分號的姜氏Logo，他當然值得我們繼續期待。

如此口誅一部年度最熱影片，而且又是萬人迷姜文！多少顯得政治不正確，從個人趣味講，我已不適應亢奮狂癲的影片了。但是當續集的子彈在空中飛翔時，我仍然會義無反顧迎上自己的胸膛。我唯一擔心的是：姜文使用演員和使用膠片一樣浪費，他一次性處死了嘉玲、發哥和葛大爺，又用什麼由頭讓他們復活？會是一顆穿越版的子彈？還是從家譜血統中，再尋出個馬邦才，或是黃五郎？

江湖是宿命的迷失

李安一塊《臥虎藏龍》的磚頭，動靜忒大，砸開了鐵板一塊的奧斯卡，也砸開了無數導演那層情意結的窗戶紙：原來每個導演都有一個武俠夢！武俠夢是什麼？是「青衫仗劍載酒行」的清俊飄逸，是「磊落江湖踏歌行」的豪邁灑脫，是「笑賺生前身後名」的盪氣迴腸，亦是「江湖一入歲月催」的雄渾大氣……江湖作為武俠夢的物理載體，已被各路高手奠基架構、添磚加瓦，築就凜凜廣廈，再多加一根標新立異的釘子都嫌吃力！有的導演一生只拍一部電影，一直以為，陳可辛拍的，就是愛情，馬小軍載著李翹在紐約街頭的車流中穿梭，豹哥露出背上的米老鼠紋身說出那句「娶你是我的理想」，是我所能想到的關於愛情最精妙動人的表達。然而，他卻以大跨度的突破顛覆著我們對他的固有印象：《金雞》、《投名狀》、《十月圍城》……現在，陳可辛也拍武俠片了！

片名喚作《武俠》！陳可辛野心大矣！然此武俠非彼武俠，陳可辛不是為武俠這種特殊的文化載體與民族性之間的相通血脈來擔當的，也不是對何謂武俠精神做一番形

而上的終極追問！片中唯一清晰的哲學討論是唐龍和徐百九在河邊對「因緣」的分析，聽起來更像控方和辯方關於罪刑推定虛推實擋的機鋒，這構成了整部電影戲劇衝突的源泉，將片中一千主角、配角、龍套以及各個場景緊緊鎖定在一條故事主脈上，說到底，大家都是「同謀者」。鑽進這個立意深遠、關係複雜的珍瓏棋局，你會發現，這個故事根本與武俠無關！從外觀計，片中打鬥戲也非常有限，連氣場驚人的黑老大王羽都抱怨打得太少了！而所謂江湖，也不過是叱吒風雲和恬靜散淡間一條晦明難辨的分界線，看似陰陽兩界，轉眼間，就變了天。影片的開頭和結尾運鏡極美，場景、段落完全相同，仔細看，那是完全不同的兩天，家中的男人雖然衣飾與前無異，卻已去一臂，背後的慘烈懸疑一直到片尾似乎都沒有真正解除，為了換得安渡天倫，他所要支付的代價還遠遠沒有結束。

寶唯所作主題曲《迷失江湖》對影片主旨的把握可謂精確非常：「江湖中迷走，渾然身自由，往事不堪道從頭，一朝指望掙脫，一夕愛恨成愁，怎奈纏身枷鎖緊扣⋯⋯」放下屠刀未必成佛，天倫綱常，條條都是奪命索，真正是無法承受之重，殺人不眨眼的唐龍，冷血無情時反是大自在。他的良心發現亦可視為貪念主使，想把兩條迴異的道路合併同類項，但殺人越貨的案底早已成為如影隨形的血統，又怎能輕易捐棄得掉？回頭的浪子、歸心的殺手，是永恆的悲劇男主，嫻靜溫柔的妻子，天真可愛的孩子，都是為

了增加悲劇性的權重元素，怎能容他隨風飄飄天地任逍遙？寶唯解得確：唐龍背叛江湖，踏上的卻是一條「末日歸家路」！這還不算，那個清末版柯南徐百九滿口佶屈聱牙的科學術語，滿腦子認定世界的唯一秩序是法律的怪招數，不斷粉碎著人體工程力學的神話。大多數武俠電影中，不管之前多麼盛大的軍備對抗，多麼繁冗的人海戰術，最終還要交由單挑肉搏的原始手段分出勝負，《武俠》同樣將幫主塑造成了一個超人，但斷臂、重傷的唐徐二人完全沒有任何機會「Fair Play」地終結掉他。最後，徐百九利用科學神力雷死了爹！這個結局讓神經緊繃的觀眾如逢大赦，影院中一時間各種歡樂。雖然有些搞蟲，想一想，這個死法卻也勉強算四兩撥千斤，徐百九囉哩囉唆兜售的科學、刑偵知識總算找到了組織，發揮了伏脈千里的作用。我們也明白了，陳可辛哪裡是為「我也有個武俠夢」來添加一筆注腳？他分明是來踢館的。他通過主人公所表現出的無為和放棄來達成目標，金城武這個人物的意義其實就是為了證明一個俠隱的存在方式，用懷疑論來還原人物性格身分，在一部名叫《武俠》的電影中，武和俠一直不斷被他推翻和否定，也難怪，陳可辛又怎麼會是具有武俠情結的人？

　　俠隱大概是武俠故事體系中最被反覆著墨不斷潤色的題材，也是俠客們快意恩仇、收斂光華後最現實經濟的前途，「隱士」在中國的傳統觀念中向來都能獲得很高的道德肯定，隱士雖然對社會的發展並無積極貢獻，但是他們提供了捨棄現實慾望獲得充分圓

滿自由的另一種範例。對於能夠把握人生至哲於繁華處選擇洗心革面的智慧俠客，我們總是暗暗希望正義不必得到伸張，希望他們永遠逍遙法外，希望他們在柴米油鹽的人間幸福地生活下去，波詭雲譎的江湖不必他時時出席，但是，江湖需要頌揚他們的傳說。把這些暴力與意識一再推演，才真正成為國人在文化中的獨特設定和心理認同。當然，黑暗組織的殺手，因為良心發現而逃避江湖，隱居山野，在這類故事中往往只是一份無法生效的單邊合同，江湖不可能成人之美，悲劇的張力也由此生發。劉正風不過想與好友曲洋為譜一曲《笑傲江湖》選擇金盆洗手，因為正邪不同道，卒以身殉；楊過小龍女的俠隱之地更是局促到只能在古墓之中伸展，一出古墓即是血雨腥風，說到底，江湖就在人心。

所以黑幫幹將唐龍變身劉金喜，在水邊覓到溫良女子，從此有了家，有了靜好歲月與今世安穩，我們寧願這個故事不再翻篇到殘忍的下半章。甄子丹這幾年戲約過繁，難得的是一直有進步，他和湯唯在影片開首描寫日常生活的段落，樸實溫馨，水一般自然流暢，看得不要太舒服，幾近即時記錄。陳可辛選擇了我所見過的銀幕最美的外景地，群眾演員古風十足，自信的神彩豐滿大方，這也許是為了營造接下來打碎夢境的落差。湯唯好到讓人嘆息，第一任丈夫毫無徵兆的出走，讓她不再期待和男人訂立任何穩定長久的關係，明明和這個男人的默契好似

已經過了幾輩子，也還是不確定，眼中的絕望、心頭的風雷，被她輕柔低緩的台詞處理方式接引得毫無斧鑿痕跡，愛極了阿玉切菜的那個場景，她只能在這樣煙火氣的舉動中穩定自己的心神，獲得支撐自己的力量。準備魚鰾用以避孕的那段對話，簡直是神來之筆，夫妻間的旖旎和諧就在這寥寥幾語中悄然流瀉。讓劉金喜不惜斷臂搏命來埋葬掉刀尖上舔血的前史，這樣的女人才夠有說服力。

然而陳可辛終於沒有把這個田園牧歌的風情畫片繼續下去，他把一個不屬於這個世界的徐百九放了進去。篤信物質，崇尚科學，嚴守律法，像一台儀器那樣去懷疑、分辨、證明，玩命地以一切力量去連接紙面上的因與果，無視自己的感受，甚至無視大環境的無力。他堅信隱居只是一個兇殘殺手用以逃避法律審判的遁詞，陳可辛讓他代表自己對唐龍實施末日審判，也挑戰武俠背後那座堅不可摧的精神巨廈。但是，他否定了精神救贖的自我選擇，卻也無法面對法律只能懲惡不能揚善的吊詭，甚至他用針灸阻斷感情的理論也根本是個自欺欺人的藉口。徐百九堅持的原則，根本與這個世界格格不入，人物自身精神的矛盾，行事邏輯的斷裂，動機上的不足，都給這個故事裡的小鎮和故事之外的結構帶來了極大的破壞性。即使兩人在自持的理論研討上毫不妥協，他卻又不得不聽憑感情驅遣聯手對敵，最後以幾近殉道者的方式在這個世界裡努力探索，完善了自己的那點小小的堅持。他讓我清晰地看到了一個人的堅定與懷疑，才華與限制，負氣與

妥協，創意與算計。而這一切，也是陳可辛的！金城武的漂亮臉蛋容易讓人懷疑演技對他而言有何存在的必要性，好在他搭載上了陳可辛這列豪華動車，從《如果・愛》、《投名狀》一路下來，他在陳可辛的調教下一次次突破、顛覆，不斷內外兼美。這次他被要求演出周星馳加北野武的味道，讓人忽略他的帥，只記住他的怪，喜感十足，驚喜無限，陳可辛的文戲從來就沒有失過手。

除了複雜的因緣關係，各種類型片的混搭風格，也讓觀眾需要慢半拍消化。類似《CSI》的犯罪現場還原、快速剪切的節奏、類似羅生門真假難辨的口述，都充實了懸疑片應有的氣氛，甚至拍出了紅血球的微觀鏡頭卻絲毫不覺單調枯燥，這種細膩精緻是以前所有武俠片都未抵達的高度。科學和武俠在形而上層面的衝撞，與蓋・里奇那部大出風頭的《大偵探福爾摩斯》異曲同工，維多利亞時代所有生機勃勃的質感，統統工業革命咄咄逼人的圍剿下潰不成軍，影片以一個火車脫軌的象徵符一言蔽之。《武俠》後半段自然回到向傳統武俠片致敬的套路，期間還花了大力氣鋪墊人物前史，這種看似會在電影類型上產生割裂效果的轉折最終反而顯得十分自然，符合故事自身的邏輯。此外，武打元素與喜劇元素又始終作為輔料主宰著影片的娛樂性，令全片收放自如，韌性十足。本片的武戲打得很實，酣暢凌厲，又輕盈飄逸，甄子丹在技術上的貢獻與與開篇的「推理探案」很好地交融在了一塊。陳可辛在本片中對順敘與閃回的結合可謂爐火純

青，順敘當前發展，閃回人物前史，彼此交替，令片中的人物形象豐富飽滿。同時又花了大力氣精簡多餘的累贅，每一句台詞、每一個行為都精煉到直接服務於故事主幹，單是這點就在近兩年的華語電影中可謂罕見。港台電影這幾年雖然式微，但是港台電影人所具備的國際視野和文化悟性，卻仍可堪稱業內標杆，比如李安、比如陳可辛，骨架和敘事元素都西化得那麼徹底，味道上卻又中國得那麼純粹！

當然，創新本身就意味著風險，本片遭人詬病的瑕疵同樣觸目，金城武的人格轉變缺乏重戲交代，後半部分他的行為就顯得莫名其妙、動機不明，浪費了影片前段對他性格描述偌大一個包袱；老大被雷劈死也暴露了影片的不能自圓其說，情節的合理必須要站在大多數人邏輯接受度內而不能靠小概率事件推動。但我被它的個性和真誠深深打動，電影給予我那種單純無偽的快樂幾乎被國內的商業大片敗壞殆盡，更難想像它們的創作者們會從中獲得什麼快感，但我相信，這個在電影中始終隨性玩味的陳可辛一定是個例外！

第四輯
在虛與實之間綺舞

複製現實，還是狂飆夢境？究竟哪一種影像才是
我們生身為人的著迷？有時候覺得，觀察生活的
導演像是上帝，他們讓時間暫停，拿著顯微鏡，
耽溺於每一個細節，同時又把這些毛坯用聲色光
影還原為一幅現實的擬態，他們用物質的細節編
織出了詩意的世界，又和現實的真實不謀而合。

二〇〇八，築了誰的夢？

奧運官方電影，顧名思義是一個國家最正式的奧運影片。它代表國家紀錄奧運情感，是一個國家、一個民族對奧運精神的認識與理解，也是一個國家如何理解和看待體育和奧林匹克運動的濃縮版本。簡言之，就是用影像語言來直觀通俗地詮釋何謂奧運精神？

奧運官方電影從一九一二年到二〇〇四年已拍攝了二十一部，北京因歷史、政治敏感，從申辦之日起詬病和非議就如影隨形，《築夢二〇〇八》承擔的不僅是詮釋奧運精神，還要把整個中國的前世今生統統塞進這一隻靴子，中國表達自己的欲望太強烈了，也太希望讓整個世界見微知著。事實上，這也是歷史上所有奧運官方電影曾面對過的使命和弔詭。

在這個懸絲而行的命題上，幾乎難以達到藝術與政治的雙贏。最典型的個案當數雷妮·瑞芬舒丹為一九三六年柏林奧運會拍攝的《奧林匹亞》，這部影片被譽為攝影機的勝利、銀幕的史詩，同時也成為她永生的污點。在當時和現在的眾多影評人看來，她把

「奧運會轉化成了法西斯儀式，旁白中不斷出現的『戰鬥』、『勝利』字眼，都透露了創作者的法西斯信念」。但它所記錄的人體之美和儀式之美確讓後來者嘆為觀止，人與速度和力量的結合在瑞芬舒丹的攝影機之下，有如神話。法西斯美學波瀾壯闊地侵人人心，她先是把競技變成宗教，然後又把宗教變成「意志的勝利」。而其中所有史詩般的鏡頭和天才的設想都成了她日後悲劇的材料，為希特勒工作了七個月，使她的一生被歷史永遠否定。

一九六四年的東京奧運會更被日本視為改善日本國家形象的重要機會。《東京奧運會》開篇的日出大特寫可以直接理解為日本國旗的色彩反轉效果，日本政要和奧會官員希望官方電影能集中記錄日本運動員的表現和成績，而更多人堅持要求多記載政府部門的領導能力和日本的技術力量，以讚美奧運會組織順暢、場館建設有成。也許正因這些眾口之好，日本大導演黑澤明拒絕了奧會的委託，接棒的市井昆把鏡頭慷慨地獻給了孤獨者和失敗者、獻給了汗水和痛苦，這種創作理念讓他得到了坎城電影節評審團大獎的理解，卻在日本國內飽受指摘，時任內閣大臣河野一郎就公開宣稱「我以《東京奧運會》為恥」。

《築夢二○○八》號稱中國第一部大型全景式奧運官方電影，同時也是中國歷史上第一部投資最大、規格最高、發行最廣的紀實奧運電影，要避開前車之轍並非易事，

「大即是美」的追求理念固然想一攬子掃清眾說紛紜，也容易落入「大就是空」的說教窠臼。時下與奧運相關的哪怕是針尖大的話題都能折騰出響動，顧筠執導《築夢二○○八》七年，居然沒成為坊間熱議的新聞，如此低調與謹慎，無疑很好地平抑了公眾對《築夢》在官方敘事與民意表達之間徘徊的紛繁猜想。

說實話，成品的《築夢》呈至眼前時，難掩失望，轉而一想便釋然了，影片的視角是微觀的、也是女性的，顧筠放棄了前輩影片對體育力與美的謳歌，放棄了對「奮鬥、拼搏」這種偉大價值觀的強化，她甚至完全放棄了運動賽場上波瀾壯闊、風雲激變的視覺效果，無論如何，這種捨棄的勇氣是值得尊敬的。她反其道而行，選取了因奧運而改變生存軌跡的普通居民高大媽一家人：她的家因為被選址為國家主體育場鳥巢所在地而拆遷，高大媽故土難離的不捨，同時又對國家建設的理解支持，下一代因為居住環境改善而欣喜雀躍，種種表情和矛盾都對鏡頭中奉獻了毫無偽飾的信任，因而坦誠動人。影片軸心圍繞鳥巢展開，它與高大媽的孫女瞳瞳同齡，無形中構成一個隱喻，這個龐大的體育場館從設計之日就飽受非議，它建成後所領受的風光和關注超越了既往任何同類建築，同時也超越了一個建築所能荷載的全部意義。《築夢二○○八》雖為奧運官方電影，也可視為鳥巢的一部成長進化史。《築夢》刻意淡化了政治色彩，但不得不說，鳥巢的建造本身就是官方意志的延伸，從投標、設計、建造、推廣，鳥巢所經歷的一切其

實都是這個城市、這個國家在政治、文化、經濟方面成長嬗變的隱喻，同時也反證了這個國家人民的品位與包容力的相攜共長。

《築夢》中，顧筠選了五組視角，有四組都和鳥巢發生了幽微的關聯，特警訓練的段落相對單調，但她並沒有突出他們作為國家機器的強悍凜然，影片中的特警顯然相當寫實，他們完全不像好萊塢電影裡的特警那樣神勇無敵，他們是活生生的人。有警員在高空索降時解決不了繩索自然旋轉的問題，「轉得像隻毛毛蟲，一落地就狂吐不止」；真正到了鳥巢頂部鋼結構布點時，有懼高的警員「站在上面就暈、兩腿發抖、手腳冰涼」；在劉翔的段落，影片提到一句，劉的教練孫海平是唯一特准對鳥巢提出意見的教練，孫說鳥巢的燈光太亮，馬上就被調暗。雖然沒有直擊競技體育的現場，但鳥巢從各個側面反映出了這個國家對奧運的態度與期待，無疑更為真實。

《築夢》號稱非常規的影片，追求中矩和客觀，但在兩個表現運動員的段落上，導演仍然隱晦傳達出了自己的主張。體操是最能體現人挑戰自身極限與競技體育殘酷的項目，影片平聲靜氣地追蹤著幾個小女孩的日常訓練，但艱苦訓練和有限的中選名額之間形成不了順理成章的對應關係，體育精神和競爭的矛盾依然無法緩和。即使是最後入選的小選手江鈺源被問到是否喜歡這項運動時，小姑娘答，也不是特喜歡，就怕累了半天什麼成績都沒有。體育到底是該運動員自己享受過程？還是肩負著築就整個民族的夢想？在劉

翔身上得到了最集中的投射，這個段落在整部影片中也最為平淡，聯想到美國探索頻道所拍攝的劉翔的記錄片，一個二十五歲的年輕人，沒有娛樂、不會開車、生活在運動員公寓，在一輛車上裝上塑膠履帶訓練起跑，每天成百上千次，體育到了這個地步，成就的究竟是運動員自身的追求還是國家體育機制的硬指標，顯然有更為豐富的言外之意。

在技術和畫面層面，《築夢二〇〇八》未見出色，甚至畫面剪接因為過於跳躍、缺乏過渡頗顯凌亂，其可圈點處正在於視角的普世關懷和溫婉達意，它忠實展示了時代背景下的個體與官方、體育與人性的全景命運，作為官方電影，它必然有許多表達尺度上的限制，只能與開幕式上張藝謀祭出的巨大的「和」字，以及《我和你》的主題歌一樣在主旨上殊途同歸，《築夢二〇〇八》，光看題目，就在現在時和完成時之間摸棱兩可，其實，不如放下「築夢」的宏大抱負，讓我們盡情enjoy這個人類最大的party，塵歸塵、土歸土，奧運歸奧運！亦不失為東方哲學對奧運精神的一種另類詮釋吧。

教科書的金科玉律中，奧運精神純粹、公平、公正，無毒無害環保，人人皆可惠澤，可以降解流血衝突，可以兌兑文化分歧……上帝雖然是白人，體育精神卻是五色的，正如奧運會本身一樣，它被附麗了太多美好的前綴，雖則它從未以這些理想的形式被實現過！還是陳丹青的話實在，人類不鬧了，暫時不提飛彈原子彈，各色人等瘋了似的集體暴走，無緣無故傻笑，揮手、做鬼臉，抖幾下子，此外你說說看，奧運精神還能是什麼？

This is it，就這樣吧

年末歲尾，各路大片麋集如粥，我的眼裡卻只有一部最不似電影的電影，一個再無意演繹情節、擔綱主角的人，現在，生時種種眩目繁華與詆毀非難，對他已了無意義。聽到他猝然辭世的消息，我正將他的猥童醜聞當做公關案例在課堂上庖丁解牛，課後，我坐在校園的濃蔭裡，初夏的蟬聲令我躁渴難忍，到處都充滿了他的名字：ＭＪ！

ＭＪ！……一個意識慢慢浮上來……他，真的不在了！

上個世紀末他所掀起的狂潮烘熱了整個中國的青春，街巷口隨處可見聚在一起切磋太空步的男孩，一條拉風的吊腳褲就能贏得最多的豔羨目光，他性感尖銳與溫情靈動並存的歌聲，他在舞台上以一敵萬的王者氣度，甚至他什麼也不用做，就能令台下歌迷昏厥……不覺中，我已飛奔向通往中年的捷運，他似乎在耳目中消失很久了，紛至遝來的醜聞成了他留下的最後的絕響。

○九年他復出倫敦演唱會，提醒我他本不會被忘記也無須時時被記起，欣悅之餘還

有些五味雜陳：為了償還巨額債務，他不得不拍賣了自己歷年來的珍貴藏品和豪華房產，包括他最心愛的大玩具——neverland（烏有之鄉）遊樂場，他甚至將自己壓箱底的二百多首披頭士樂隊的歌曲版權也拿出來變現，這場規模空前、耗資巨大的商演更似劫持了他已經沉寂的意願。五十場的演出日程，演出商看來誓將榨盡他最後一滴商業價值，也讓我們覷見那些債務是一個多麼觸目驚心的數字！票務發售樂觀得像個奇蹟：每秒十一張的售出速度，所有票在兩小時內售罄！他，還是那個King of pop！

坊間一直不乏擔憂地猜測他要頂下這樣的工作量，不啻以命相搏。而終於，這艘商演航母在一個毫無徵兆的六月天戛然拋錨。遭受重大損失的演出商當然不會戀棧於失去他的悲痛，索尼公司豪擲六千萬美金，買下了他演唱會彩排一百二十小時的素材帶，剪出了這部史上最昂貴的紀錄片。明知所有收益已與他無補，但誰會拒絕與他的最後一次約會呢？他是傳奇，我是目光，傳奇永遠是人世間的分子，與我們的相遇再逼真些。首映式的宣傳語令我躊躇良久，最終還是放棄了，非是止步於高昂票價，我知道，它所兜售的那些無限逼真的模仿秀和串場表演不過是一場虛浮喧囂的身體狂歡。第二天一大早我頂著寒風趕到影院，放映廳裡不過寥寥三四人，索尼公司在中國發行此片，曾高調估計票房逾億，看來還是高估了ＭＪ今時今日在中國的號召力。如此甚好，這樣的清靜中，他在這世上

最後的留影，我才一秒都不會錯過！

誠如王小峰所言，這是一部必須帶著感情看才會覺得每一秒鐘都不虛度的電影，我驚嘆於它製作精良的夢幻效果，惋惜於它距離實現僅僅一步之遙，慶幸精明的演出方下了這些高清影像資料。但除此之外又當如何置評呢？我深浸其中，失去了發表見解的意識。它沒有故事情節，沒有主線脈絡，被採訪的一千當事人都是吃技術飯的，話語樸素真誠，少有聲情並茂的金聲玉振，更不會涕泗俱下來啟發你的悲情。它是需要你攜帶著想像力才能砥礪圓滿的史上最精彩的演唱會，也是一部粗糙卻無聲勝有聲的紀錄片。

也許，這樣的決絕才合了片名的主旨：就這樣吧！

片中，他不遺餘力、不計成本地追求每一個細節的完美，對待音樂的凝狂和熱情達到了令人髮指的程度，也使這些僅僅是彩排資料的影像片斷帶給我們的耳目享受已遠遠超過了許多成品的視聽盛宴。他說，人們來看演唱會是來逃避現實的，我要帶他們去從未到達的地方。多麼體貼入微的誠意，他是在傾盡全力踐行在演唱發佈會上的承諾：

「我會唱你們想聽的歌，作為我的謝幕演出，就這樣吧，我愛你們」。

他的童年被過早斬斷，即使他日後成了叱吒世界的 King of pop，他凌厲炫酷的外表下卻始終棲居著一個彼得‧潘；他的聲音柔和纖細，像孩子一般怯生生，儘管對細節完美的堅持近乎苛求，但他對工作人員使用的，卻始終是柔軟的祈使句，「這裡我們還可

以……」「再試試高一個音如何？」末了總不忘加一句God bless you：他溫和謙遜，雖然在舞台上他是唯一的王，他卻會溫言鼓勵女吉他手：「這是你的時刻，我在你的身邊」。

他的追思會上，年過半百終於修煉出了端凝凝光芒的麥當娜，回憶起與MJ的初相識，她主動給他電話，我們不去豪華餐館，就在我家裡，汽水漢堡，我們可以窩在沙發裡，互相丟薯條，好不好？她真是懂他！那天他們像孩子一樣滾作一團，當MJ輕輕把手覆上她的手臂時，她回憶說，透過他清澈的大眼睛，我看到的，是一個孩子的愛嬌。

他們有相似的童年，同樣過早地在舞台上失去了童貞，也同樣地經歷了青春期夭折的兇險和醜聞纏身的艱難時刻，不同的是，一個百煉成鋼，一個隨風而逝。他的孩子泣不成聲：「他是世界上最好的父親」，他的有名無實終成陌路的前妻也不得不承認，MJ生來就是做父親的……

是的，對一個已經離去的人，這些都是溢美！然而荏苒時光最終證明，這些也是真相！當年指控他變童癖的一個鐵證，是他總樂於邀請成百的孩子到他的Neverland裡遊玩，卻拒絕任何一個成人入內，他的律師團為了處理所引發的官司焦頭爛額，卻始終無法勸說他放棄自己「任性的愛好」。他自己也承認，只有睡在孩子身邊才會令他內心安寧，這些危險的言論讓他的公關班底心驚肉跳。令他身敗名裂的兩起變童官司，在塵埃

落定若干年後，當事人終於相繼出來承認完全是為了金錢而誣告。至於傳媒樂此不疲的他的整容醜聞，似乎沒人想過一個父親對孩子容貌的羞辱嘲笑，會給他一生罩上多麼濃重的陰影。公眾將他放進娛樂的金魚缸中不斷誇大、扭曲地進行消費，從沒人想到他並不似外表那樣的強悍，甚至比我們還要普通，還要脆弱！我們對他，始終欠了一個「公平」！

他的趣味也像個孩子，喜歡華麗的軍裝風格的禮服，上面滿滿各種Bling Bling的飾物，舉手投足間皆是上一輩巨星的範兒，每次彩排皆衣著精緻光鮮，鮮有肥恤垮褲上身。片中MV裡，他的雕像雄渾頂天，巨大光柱為他加冕，飛機在他腰間轟鳴盤旋！隊列森然，甲士鵠立，軍刺如銀，只為了向唯一的王者致敬⋯⋯這仍然是一個缺少安撫的孩子加倍向這個世界索要補償，如同《教父》中邁克爾眼見愛女被殺，那道灰飛煙滅的眼神背後傳達出的哀聲：「愛我！愛我！」。

他是造夢人，演唱會除了他固有的經典歌舞，高科技更使他的奇思妙想脅生雙翼，更不乏感人至深的場面。讓我們沉溺於感官之美中沒有自省的能力，心甘情願淪為他視覺的人質。舞台上的MJ，他的每一句呼喊都足以震盪我們的心靈。我最喜歡的一個場景，舞台上搭起了巨大的腳手架，隨著背景畫幕裡整個城市的甦醒，彷彿上帝向他的造物亞當送出了第一口氣，腳手架上靜止的那些美麗的身體開始舞成了律動的音符，他們

賁張的活力溫暖地照拂著ＭＪ，這讓我感動莫名，片中的ＭＪ看起來同樣神采奕奕。誰又能想到，彩排後僅僅十個小時，他就猝然離世！他是一個偉大的藝人，經得起世人最冷酷苛刻的指摘，卻敵不過上天那雙翻雲覆雨手所導演的劇本，這次，ＭＪ打開了門，只是小小一角幻景就已令我們驚鴻照影，而他，卻「砰」地一聲，率先捧門離去。

終場燈亮起良久，但影廳裡沒人起身離去，鄰座的年輕女孩把臉埋在掌中，淚水從指縫中汩汩流出，這一刻我們心意暗通：至少在銀幕的餘音中，我們還能觸摸到他的氣息，只要曝於天光下，ＭＪ就會被永遠封存進往事，且讓我們多挽留他片刻吧。回程路上，我和先生誰都沒有說話，能聽得見車輪沙沙聲，心裡滿滿的，是失去一個人那種恍惚的悲傷！從沒有這麼清晰地意識到，原來，他就是我們那個時代存在過的物理證據，他拖曳著它們，漸次離這個世界遠去！

傳說，上帝對自己那些才色兼美的造物，總是不捨留在人間，因此總在他們少年盛美之時，將他們帶走用以裝點天庭。ＭＪ，他糟糕的生活方式、他破碎而絕望的容顏、他永遠被羈押在童年的心智，都曾讓我篤信，他會死於華年！可是，為什麼，上帝已抬手放他進入人生尷尬的後半程，仍然把他收走？為什麼，我仍然沒有心理準備觸及這個艱難的時刻？我的心臟，沒有什麼比堅強更加脆弱！

時尚大帝的退隱宣言

名人秘辛在坊間向來是永恆的歌德巴赫猜想，那再加上一個權重分又當如何？衣香鬢影、浮豔奢靡的時尚圈！如此，也就不難理解一部為設計師卡爾拉格斐拍攝的記錄片《時尚大帝》甫一亮相柏林影展，就出盡了風頭。《穿著Prada的惡魔》、《二十七件禮服的秘密》、《決戰時裝伸展台》、《全美超級模特大賽》，凡是和時尚圈掛上干係，無不盡奪眼球，但前者經過戲劇效果的演繹附會，後者不過是裝飾停當的天橋霓影少少撩起衣角，難解眾生炫惑，此番拉格斐佛祖真身向眾人告白「我是誰」，怎不引得萬頭攢動？

時尚在世人眼裡就意味著如孔雀開屏般鎮日招搖，但在卡爾拉格斐則不以為然，對他來說，時尚就是一顆高貴的靈魂，他似乎更滿足於做時尚背後那雙上帝之手，將之賦予他所鍾愛的男人和女人。儘管被稱為時尚界的凱撒，多年來他卻以一道「墨鏡後的大師」的封印遮罩開了世界。如此欲擒故縱不知令多少導演一欲探秘，坎城影展名導魯

道夫・馬可尼獲得欽點得此殊榮，魯道夫想拍他已有十年，他獲准和拉格斐共同生活，更登堂入室與大師獨處，如此貼身「採訪」兩年，拉格斐終於同意開機，他唯一的要求是不能讓自己感受到攝影機的存在，話題的尺度也相當寬容，「除了性向，什麼都不能問」。

人在什麼時候願意眺望來路呢？除了極端自信於此生無愧以外，那就是萌生了去意，要給現下的生活做一個了斷。而拉格斐個人意識極端強勢，一生從不戀棧於過去，他像一駕不知疲憊的馬車飛馳向天才與創意的彼岸，這樣的人當然不會泥足於「我是誰」的終極拷問中，也不會沾沾自喜於那些已毋庸贅言的成功，何以在人生最後一程段落，把自己交給攝影機去審視呢？他早已立下生死書，將孤獨地和時裝相伴到最後，那麼，《時尚大帝》還能當成他的退隱宣言看嗎？

給活人立傳殊為艦尬，這決定了傳記本身難以成為蓋棺定論的絕對作者文本，更何況主角是有著超強氣場的卡爾・拉格斐，在本片中，他的掌控力甚至超越了導演，攝影機成為屏聲斂氣的存在。影片以大師的一天開場，「時尚大帝」戴上了他招牌的大墨鏡，頭梳光鮮馬尾，把幾大包戒指嘩啦啦傾倒在桌子上，快速地翻檢，然後滿滿裝點十指……如此出爾反爾的極度炫耀，正如時尚本身此矛彼盾、捉摸不定的性情，魯道夫以一個長鏡頭捕捉到了他緩緩走下玻璃牆階梯，巨大的階梯被設計為極盡奢華的金色鏡

面，鏡中反射的卡爾呈現出不同的身影和面貌，斑駁迷幻、撲朔迷離。這也是一個隱喻，即使有這位時尚掌門人領路，難道我們能就此洞悉一個真實的「拉格斐世界」嗎？

我們隨著他穿梭於秀場、發佈會、攝影棚……跟隨他的敘述回溯那些波瀾壯闊的四海生涯。鏡頭在現實和回憶間跳躍，現實部分的色彩極具夢幻氣質，手提跟拍的效果似乎牽著觀眾亦步亦趨，剪接至往事回憶，顆粒感十足的黑白畫面，如同時間之砂在我們指間流逝。我們看到了伴隨時尚而生的權力與慾望，以令人難以置信的力量，不斷地形塑我們對美的認知、對世界的定義。時尚工業的洪水席捲之下，無人得以倖免，拉格斐一語道破天機：那些魅力四射的成功者表現出來的自然和本色並非天賜異稟，皆拜時尚魔杖點石成金。於是我們看到了妮克爾‧吉德曼嗔地把自己交給了卡爾，等待他把自己點亮；而俊美如希臘神祉的男模，是如何孜孜以求一個機會，如土偶般任其擺佈，零下幾度的天氣裡，盡除衣衫，僅以名貴皮草遮蔽私處，在凜凜寒風中擺出撩人姿態供他拍照自娛。

男模或者電影明星，在時尚工業裡，都是設計師藉以傳達「美」與「慾望」的活道具，他們不需要有自己的思想與語言，這也是拉格斐在片中開門見山即坦誠相告的時尚業的殘酷本質。「誰叫妮克爾‧吉德曼天生窈窕？要做這份工作就要接受不公平，時尚就是如此，它短暫、冒險、不公平。」強者制訂法律，甚至強者自己，也不能被法律豁

免。沒錯！這部片子確乎是拉格斐的退隱宣言！七十五歲的拉格斐退隱了前半生的低調持重，積極減肥，把自己弄得像個新人，穿著纖瘦的雞腿褲，說要走蘆葦杆少男路線，他開書店，辦影展，賣他寫的減肥書，他的現狀，你在任何一本時裝雜誌裡都能看到。

他如此喧囂如此無處不在如此在公眾眼中越來越「冷硬酷」，無非是想確認他在這個行業中的存在感，這層心態，怎麼看都透出了日薄西山的脆弱與蒼涼。

面對魯道夫的問題，他表現出了驚人的坦率，回答詳盡幾乎不避絮叨的嫌疑，時有妙語雋言，雖然不免前矛後盾，在他身上卻被迷人調和。他無懼變局，把瞻望未來視為人生準則，這直接體現到了對工作和生活的態度上，他晝夜都為設計而活，幾乎不需睡眠的他，驚人到竟連夢境都滿溢著無限靈感。他的夢境，甚至還曾成就了一場全黑系列的服裝秀。但他視時尚為賺錢的一份工，缺乏對應的熱情與執著，聲稱「我痛恨工作狂，工作應該是輕鬆自在的」，甚至連自創的品牌，他也毫不介意轉手他人。在這些進出裕如的詮釋中，我們無法忽視他為成功付出的巨大努力，沒有人比他更清楚，一次得勝毫無意義，你只有不斷充電不斷超越自己才能獲得成功！

最令我動容的是卡爾對情感的袒裎，長久以來，他以強者自居，也習慣了一個人的孤獨生活，對他來說，「同居關係」意謂著：學習接納另一個不同於自己的人，朝夕生活在同一個屋簷下，養成需要他人、與人分擔、與人分享的念頭，這些都是他無法認

同、也無法忍受的！但這並不意味著他否定了情感，完美主義者他，保持的信條是：對在意的感情一定要戰戰兢兢勉力經營，保持一種緊繃感，感情才不致流於平庸。

長久以來卡爾拉格斐的性向一直在「同性戀」、「雙性戀」、「無性人」之間被眾說紛紜，當魯道夫結巴著問他：「你是什麼時候，呃，知道自己的……性向的？」卡爾放聲大笑，終於在鏡頭前卸下面具侃侃而談，他半戲謔半玩笑地說起十一歲時被成年男女性侵犯，求助母親，反被母親斥責太過招搖自作自受。家庭教育的鬆散放任和一系列遭際，促成了他日後獨立專斷的剛毅性格。難怪他曾經的愛人，法國貴族美男子Jacques de Bascher說：「卡爾的愛人是可樂和巧克力蛋糕」，並琵琶別抱，在卡爾生日晚宴上投入了他一生最大的對手——伊夫聖羅蘭的懷抱。

雖然卡爾在片中無所不談，對這段愛情戰爭卻諱莫如深，足見這是他不能點的死穴。為什麼Jacques沒有選擇生活節制的卡爾，而選擇了病態的伊夫？因為卡爾在兩人的相處中，總是擔任手執韁繩的那個人，他太過自我，太過冷靜，理智得可怕。Jacques管卡爾叫「凱撒大帝」，這個綽號一直流傳至今。

失戀後卡爾宣稱：「我的工作就是我的愛人，我不和任何人談戀愛。」一九八九年Jacques因愛滋病死去，卡爾和伊夫的生活開始走向黑暗，在整個一九九〇年代，他們都很低迷，卡爾開始不關注自己，發福的身材越來越不像樣，而伊夫則徹底墮入醉生夢

死，健康被完全斷送。

片中，在時尚界呼風喚雨的卡爾，似乎像上帝一樣俯視折磨眾生的一切困厄，但他的情愛生涯並不圓滿相稱，正如他也從未得到過圓滿相稱的母愛與安全感，這在片中卡爾敘述的一個細節中洩露了端倪：堅信孤獨人生的他，卻在前往他鄉時，必定帶著兒時抱枕一起旅行，一路上，他將褪色的枕頭緊緊地抱在肚皮上，好似這就是他的安眠藥與鎮定劑……

複雜有趣的《時尚大帝》，似乎並未幫助我們一審時尚工業之本末，而卡爾拉格斐撲朔迷離的個人世界，一如時尚工業呈現出來的風景，依然令人目迷五色。他也並不期待藉攝影機來瞭解自己，因為他深知，別人對他的看法已經根深蒂固，所以被別人真正地瞭解幾乎是不可能的，包括深愛的人，「我不想在別人的生活當中顯得真實，我想成為幽靈，出現然後消失，我也不想面對任何人的真實，因為我不想面對真實的自己。那是我的祕密。」至於為何現身這部影片，這和他當年突然迷上波普藝術一樣，不過是一次刺激的時尚體驗吧。

二〇〇八年六月一日，和拉格斐恩怨情仇糾纏半個多世紀的老對手伊夫去世了，上帝身邊又多了一位扮美顧問，真是羨煞世人！但我想，他十指的位置一定會留給拉格斐，等著他帶著那幾大包包的戒指去報到。

有一種生活方式叫單位

《肖申克的救贖》中有段著名的金句：「體制是這樣一種東西，開始你憎恨它，慢慢地，你習慣它，到最後，你離不開它。」在年輕得尚不知未來的年紀，自然不能深刻體會體制為何物，而今，我已經蛻化成為一種叫做上班族的昆蟲，曾經最懼怕的「無論擁擠擠還是冷冷清清你總要出門上班，無論雨的清晨還是風的黃昏你總是來去匆匆」，成了最熟悉的活景，卻從未想到追問自己發生的這些轉變。幸好，有一個人沒有忘記，他，就是賈樟柯。

單位，這個完全中國特色的名詞，是體制最直觀的外顯形式。社會主義大廠，又將單位的所有涵義放大到了極限，與現在的工廠不同，在「單位」裡，大家生活在一起，感情在一起，「單位」裡面有每個人的尊嚴和信仰。對教育、婚戀、就業、福利從搖籃到墳墓的包辦，人和「單位」結成了命運共同體，在這裡他們能找到存在感，也能無條件做出讓步與犧牲。這是一種遠比戀情更牢固、比骨肉更糾結、比親密更惆悵的海誓山盟。

賈樟柯最初在選擇這個題材的時候，本來是帶有對體制的批判意識的，從一一一廠、四二〇廠、到成發集團，直至今日將旖旎唐詩作為行銷包裝的二十四城，這個大廠一直在時代大潮中變換著姓名，而其中的個體，卻不得不被迫適應各種變局，適應不了的人，就被撞倒在地，被無數雙腳踐踏，甚至被時代洪流毫不留情裹挾而去，一點痕跡都留不下。《二十四城記》不僅是一部中國式單位的斷代史，也是「單位人」困厄於身分認同和身分迷惘的時代寫真。

變動著的中國傳遞給我們的影像，無一例外是躁動、眩暈，是隆隆戰車碾碎舊世界的亢奮與榮耀，它肯定宏大，否定瑣屑；禮讚建設，而拒絕沉澱。《二十四城記》無疑是「反時代主題」的，也符合賈樟柯一貫追求的「不安全的電影」的標準。它述說的不是二十四城怎麼建立起來的，而是二十四城所破壞掉的、那些被宣傳部門所看不到、而且是故意忽略掉的部分。一個工廠成立、紅火、衰落，最終被完全拋棄，這個過程中，存在於其上的人，他們是偉大三〇年，光榮六〇年裡的一份子，他們曾經光鮮無比，有著鮮活的生命，但最終他們被拋棄了。賈樟柯試圖揭示這樣的主題：體制讓人付出很大代價，泯滅了個人價值、尊嚴、個性，當一切轉變後個人又被犧牲掉了，實際上最後連記憶都犧牲掉了，連廠房都不留給他們一間。

但在採訪展開後，他發現自己不得不接受的一個體會就是，所有的採訪對象幾乎

沒有人去評價和抱怨工廠，而且幾乎是有意識地在維護這個體制。因為反思就意味著對過去青春選擇的背叛，如果否定就是否定了自己的一生，他們以感情代替了批判，以懷舊代替了哭訴。賈樟柯最終用觀察、傾聽、複述尊重了他們的選擇，於是就有了這部在紀錄體和劇情片、現實氣質和實驗色彩、批判意識和客觀稱述之間遊走的《二十四城記》，即使是片中觸目的「華潤集團」的招牌難避軟廣告的嫌疑，但經過《三峽好人》與《黃金甲》院線之爭的慘敗，賈樟柯顯然學會了一種蜷縮的智慧，他用開發商的錢，拍了一部自己的電影。

大部分的導演，其實終生拍的只是一部電影，賈樟柯的這部電影，就叫「中國式奇觀下的小人物」，他試圖解決的，是小人物與現實之間的緊張關係。《世界》裡的奇觀是改革開放之初中國與世界接軌，各地拔地而起的世界公園，窮鄉僻壤的打工者在此表演、服務，向遊客提供一份廉價的流覽異國風情的服務，在人造景觀中，生活漸漸向他們露出了牙齒：一日長於一年，世界即是角落；《三峽好人》裡的奇觀是空前宏大的水利工程，來自天南地北的人的命運因為這個工程產生交集；《二十四城記》涉及到的數字很龐大：前身是成都東二環外一片八百四十畝的土地上，存在了五十年，曾有近三萬職工、十萬家屬的工廠，將會在三十年的持續開發後變成「二十四城芙蓉花」。

在這部群像影片中，賈樟柯仍然精準地捕捉到了個體清晰生動的面孔，這些影像也

許是粗糙的、不修邊幅的，卻讓我們和一種可能一直視而不見卻又確實存在的現實不期而遇，這些面孔，注解了工廠前世今生的所有記憶，因而極具文獻價值。隨著他光影世界的參照系和視角依據的不斷擴大，我們看到了賈樟柯的成長，《二十四城記》裡，他已經徹底走出了山西，不再用家鄉思維來打量這個世界，更為完整也更為自信。

賈樟柯是個對文本形式非常敏感的導演，雖然已經樹立了紀實主義的風格，但他的每部電影中都有探索和變化：為他贏得廣泛聲譽的《小武》，是他最初的實驗，也是他的出發地；《世界》裡現實和人造景觀之間的切換，將小人物的底層心態成功地外化為影像；《三峽好人》有非常強的造型感：俯拍鏡頭下的空寂的三峽大壩上，兩人遙遙對望、走向對方，動作緩慢甚至有點機械，平視鏡頭中，人物佇立畫面兩端，焦點則對準了中間空茫的三峽遠景。相擁起舞的片斷，幾乎是刻意地表現出生硬。這無疑是從舞台劇得來的借鑑。《二十四城記》真實訪談和演員表演穿插的偽記錄片風格，在實驗性的道路上走得更遠，甚至跳脫出了超現實的氣質。賈樟柯的構圖功力和獨特視角使「單位」的尷尬，在鏡頭中別具質感：廠區宿舍窗台上，懶洋洋臥著的貓百無聊賴看著旁邊的野花；廠房破裂的玻璃窗看出去，遠景是一幢幢拔地而起的寒光凜凜的新廈，那將是這個城市新的名片；廠區內幾十年如一日的生活節奏、黯淡消沉的精神面貌，而轟轟烈烈的萬丈紅塵就在一牆之外咄咄逼近。

從感官效果來說，《二十四城記》要比《三峽好人》舒服得多，這很大程度上是那部分真實訪談的貢獻。雖然這些真實的工人面對著鏡頭還有些局促，但他們用不加虛構的面孔面對著觀眾，平靜敘述著「廠榮我榮、廠衰我衰」的過往經歷，公車上那位名叫侯麗君的大媽，講述媽媽帶她來到大廠，十多年後才能回鄉探親，她由不理解媽媽與姥姥抱頭痛哭，到分別時自己在火車上號啕大哭的場景，她講到工廠當年減員，她和十幾個姐妹被辭退，送別宴會上所有女工都失聲痛哭，她們為工廠奉獻了大好青春時光，然而卻被無情拋棄，她們難掩不解和疑惑，「您說，這麼多年，我有沒有過遲到？有沒有過工作不認真？」聞之傷慟入髓，她卻「掩淚裝歡」，帶頭吃飯，然後跑遍整個成都找活計養活孩子。那一代中國婦女的身上背負的堅忍與苦難、那種笑中藏淚的情感，沒有一個偉大的演員能夠表演得出來。雖然無一字控訴和抱怨，卻如同鏽跡斑斑的工廠鐵門，沉重地打開，讓觀者的情緒不由自主在黑暗中向更黑處跌落。正是導演對內心力量義無反顧的捍衛，才將觀者的感受力調動得如此完整而豐沛。

這是一群完全被體制化的人，也是一群因為體制坍塌失去了生活卻依然「執迷不悟」的人，賈樟柯尊重和理解了這個群體。儘管他沒有回避生存狀態的冷硬，但冷硬的背後卻是導演內心深處的柔潤與溫暖，這種悲憫情懷，對命運與絕望作了最真切的情感擔當。他毫不吝惜地將鏡頭給了這群在體制中一貫匿名的眾生，動態的電影定格下來，

任由取景框裡的人長時間靜默，鏡頭中的他們，由身體緊張，表情嚴肅，到逐漸放鬆下來，甚至最後的笑場，都顯得那麼質樸動人而又相得益彰。

啟用專業演員顯然為了承擔賈樟柯的批判意識，賈樟柯以往的電影卡司都是非專業陣容，此次呂麗萍、陳建斌、陳沖等當紅大腕居然甘願軋一角有限的戲份，賈今時今日的號召力足見一斑，這當然透射出他對票房的野心，也能看出他對於傳達自身主張的倚重態度。然而，這卻成為整部影片的最大「敗筆」，那些流暢扎實的台詞功力、爐火純青的演技手法，在整部電影自然平實的基調面前，都顯得太人為、太花哨了，表演之於紀實，本身就是硬傷。

陳建斌在接戲時就顧慮重重，「從技術的角度，表演沒有任何問題，情緒的表達、肢體動作都沒問題，但是把我們和真正的工人放在一起，以同樣的方式處理，我覺得我是絕對『演』不過工人的。」呂麗萍飾演的大麗，承擔了最悲慘的一個故事，只用台詞就複述出複雜的往事，呂麗萍展示出了令人讚嘆的專業技能，但放在真正的工人裡，她還是顯得做作刻意了。曾經的文藝青年陳建斌，他眉宇間有一種犀牛般的倔強神情和草莽氣質，在形象上和工人很吻合，但他顯然被自己的顧慮束縛住了手腳，表現只能算中規中矩；趙濤扮演的故事是最濃烈也是情緒起伏最大的一個，但煽情的表演痕跡也使它疏離於整部電影。紀錄片的真實力量，在專業演員的詮釋下被消解大半。

剔除專業表演的瑕疵，我還是非常期待這些段落的設計，能夠由故事原型帶來真實、粗礪的衝擊。畢竟它最能體現賈樟柯的思考，也是他對「單位」的整體打量。他在三代廠花身上，試圖帶出關於時代和命運的史詩感，這種嘗試就值得肯定。大麗的時代，人只是「單位」這個龐大機器上的一顆小小的螺絲釘，一聲哨響，工人就得如士兵般令出即行，他們所有的榮耀和哀喜都只能由單位安排。一個女人非但不能主張自己女性的意識，甚至不能主張自己作為一個母親的身分，工廠搬遷途中丟失了孩子卻不能尋找，成為折磨她一生的隱痛。

陳沖扮演的廠花，是片中專業演員帶來的唯一亮點，這個眾人眼中的美麗女人，如桃花般寂寞一生，陳沖幾乎是以入迷的方式，在敘述中將手勢與身姿的微妙嬗變配合得水乳交融，也將這個角色演繹到了亂真的地步。她所有的美麗傳奇，都是在這個工廠裡被書寫、被成就、也被辜負，工廠給予她的驕傲和自尊，令她在韶華逝去時也不肯向世俗生活低頭，「我現在雖然不是『標準件』了，可也不是『報廢件』啊！」她最終選擇與「單位」一起偕老。

從大麗到「標準件」，女性意識在慢慢覺醒中，她們對工廠的感情也由無條件的服從到愛恨交織，到了八〇後的娜娜，她已經在工廠之外的生存法則裡如魚得水，也對父母終生都無法從工廠的束縛中鬆綁而徹底鄙夷和否定，她極端到寧可輾轉於一段段漂泊

的同居關係而不願回家住宿哪怕一晚。一個偶然的機會令她瞬間成熟，在痛哭中與父母言和，可以看到，人與「單位」之間的理解日漸客觀、日漸寬諒彼此。

影片另一組男性角色的設計——陳建斌扮演的「副廠長」和新興青年趙剛的身上，則封存了工廠的青春記憶。「副廠長」年輕時在命運的十字路口選擇了「單位」而失去了愛情，儘管他血氣方剛，也沒有勇氣和見識與「單位」決裂，而趙剛在學徒時，就意識到，那些日復一日重複的單調工序，除了工業性和物質性的消磨外別無意義，彼時「工廠」的光景還未顯頹勢，而他毅然選擇了退學。從「副廠長」到趙剛，「單位人」日益進化為個體的「人」，「單位」的精神統治力量也越來越力不從心，兩者之間由同舟共濟的密不可分而漸行漸遠。

相比那些在視效大片裡孜孜耕耘的商業電影導演，賈樟柯始終對民間保持著一種精神信仰，那句擲地有聲的「我很好奇，我想看看在這樣一個崇拜黃金的時代，有誰還關心好人？」讓我們看到了他挑戰地心引力的抱負和勇氣，我們可以說他的電影粗糙、缺乏形式感，卻不得不承認，這樣的電影決不是生活的侍從與幫腔。他對現實的敏銳觀察，讓我們於任何流暢的秩序中聽見磕磕絆絆的聲音，也讓我們聽到了電影與生活摩擦的聲音。

雖然賈樟柯在公開場合一直強調自己的商業抱負，但《二十四城記》足以讓我們對

他始終忠實自己的創作理念而抱以尊重。以編劇起家的賈樟柯，慷慨地與女詩人翟永明分享了《二十四城記》的編劇權，此舉成全了整部電影溫情細膩的質地：它並沒有刻意宣揚詩意，但詩意的潛流卻洶湧澎湃，它所再現的民間生活，雖然在時代巨變中只是曇花一現，卻蘊涵著某種永恆的東西。那些真實、那些瑣碎、那些傷痛、那些具體，是我們對有質感、能把握和能被把握的現實的深切皈依，也是屬於我們每個人的，業已陌生了的記憶。

許鞍華的天水圍

以前看余華的《活著》，對其中一則偈子印象頗深：「少年去遠遊，中年去掘藏，老年做和尚」。以此對應很多導演的創作歷程，正是恰切不過。很多大導演初試啼聲的處女作，千軍萬馬的操控就已付之裕如，少年河流如野馬，不斷以驚濤駭浪突圍新的河道。而愈至中年，作品則愈見圓融，人生所有支流都並了一處大澤，天光雲影也來加入，參照自己的流浪之路。暮年的鏡頭則是曾經初發的硯台，微觀與細節中，水如何出，石如何落，同樣的追問，答案卻有了禪意。

六十歲的許鞍華，一直是香港新浪潮電影的領軍人物，縱觀許其早期的作品，頗有宏大敘事之姿，比如反映以香港移交為背景的難民潮——《胡越的故事》、《投奔怒海》，亂世兒女情後面的香港淪陷——《傾城之戀》，有人說，要瞭解三十年來香港社會的嬗變，許鞍華的電影可當得一部考據精準的編年史，正如紐約之於伍迪‧艾倫，香港始終是許鞍華汲取營養的子宮。近些年她在藝術上，更一意修煉芥子中見須彌的功

力，追求一花一世界的精神。

許鞍華的履歷表上，鬼片情色片喜劇片動作片愛情片色色齊備，但她最醒目的標籤還是寫實主義路線的文藝片導演，她似乎一直對大製作敬謝不敏，記憶中只有《姨媽的後現代生活》和《玉觀音》約略攀上過熱點話題的版面，而她也並不戀棧行銷造勢帶來的票房大賣，反而操刀出了一部洗盡鉛華，素淡入定的《天水圍的日與夜》。她甚少借重偶像明星熱炒電影，反是許多中年過氣明星藉她重登事業新高，《女人四十》助失聰的蕭芳芳勇奪柏林電影節影后桂冠。《男人四十》讓歌神張學友的演技終獲印度電影節的肯定。剛結束的香港電影金像獎，《天水圍》令從藝三十年的鮑起靜拿到第一個影后獎座，更令長期在二、三線龍套位置游走的陳麗雲，獲最佳女配加身！

「天水圍」名字聽來寫意，卻是香港最底層的一個社區，治安極差，罪案頻發，近年爆發諸多失業、貧窮、自殺、家庭暴力、新移民及大陸新娘等問題。「天水圍」一方面代表了香港歷史發展的一個側面，另一方面也是香港現今社會問題的一個代表。觸覺敏感的導演當然會將鏡頭對準這裡巨大屏風似的密集高樓群，早年導演劉國昌就曾以這裡為背景拍攝過一部《圍城》。經過無數次對天水圍的觀察與採訪，許鞍華終於為自己心目中的天水圍成功造像，有趣的是，投資人卻是那個堪稱「爛片」鼻祖的王晶，儘管只是區區一百二十萬，卻也折射出了香港影人對文藝片的情意結。

零劇情、低宣傳、無衝突，幾乎是所有看過《天水圍的日與夜》的人給出的考語，我喜歡的電影，都有一個好故事理直氣壯地支撐，看進去這樣寡淡的電影，需要有個好心境。好比一個行路人，隨便望進別家窗戶，一簞食一豆羹，不覺中駐足，電影單調到了這個地步是危險的，也讓人疑心，總會有點什麼情節奇崛出來吧，然而終於沒有！

《天水圍的日與夜》從一個早晨開始，到中秋夜晚結束，片中的三位主角，代表了社區裡最普通的三代人：安仔是應屆會考考生，與在超市打工的母親貴姐相依為命。歡姐是個獨居老人，與貴姐住在同一棟大廈，後來更成為超市同事和投契好友，影片不厭其煩講述的，是三位主人公平凡甚至有些刻板的日常生活。其中最重要的儀式場所是貴姐家的晚飯桌，每天雷打不動地兩隻簡單菜式，這也是母子唯一的交流時刻，也不過寥寥幾的晚飯桌，每天雷打不動地兩隻簡單菜式，這也是母子唯一的交流時刻，也不過寥寥幾節，依然平淡無奇，人生的生、老、病、死，愛意關懷，皆在不言中。

因為人物關係簡單，形式亦簡約如寓言，主題的再詮釋的任務就交給了觀眾。扮演貴姐的鮑起靜，是港人心目中最親切的「媽媽專業戶」，她樸素的氣質、平民化的親切形象，將無私的母愛闡釋得感人至深，難以想像她曾是粵語片時代紅極一時的花旦。她在《天水圍》中塑造的這個單親媽媽，不僅要獨立撫養一個兒子，還要照顧弟弟們的家庭，是一個整日操勞的勞動階層，這個形象幾乎是為鮑起靜量身打造的，她的演技遠遠

超越了真實。貴姐沒有出眾的人生智慧，生活在底層，她並不怨天尤人，由她供養的弟弟過上好生活，她也謹守本份並不居功。對於忍辱負重，她沒有清醒自覺的能力，她的坦然從容也不足以提煉出什麼閱歷經驗。她，就是每個人家裡，那個我們最熟視無睹最普通的媽媽。

沉默寡言的安仔，有點交流障礙症，和母親、朋友、同學對話統統以單音詞代之，即使和最喜歡的徐老師，也不過三五句話。不像這個年紀其他被荷爾蒙刺激得定不下來的孩子，他沒有嗜好，淡漠交際，寧願整天「宅」在家裡，乖順得教人擔心，安仔的眼神直白、茫然、有一種小動物似的鈍鈍神氣，在和外婆、徐老師說話時，那雙眼睛裡才會流轉出少年的靈動。儘管嘴上木訥，他卻心靈蘊秀，非常體諒母親艱辛不易，從無額外物質要求，團契會上要求畫親情樹，他畫一棵胖胖的樹，大大寫上「媽媽」，每日單調的食單，他總是落力吃完，贊一句「好味道」，母子多年的默契與扶持，自有一份不消為外人道的儂情。

歡姐可以說是片中對老齡化社會的一個隱喻體，上了年紀，人事的輕重緩急都沒了意義，就連吃飯，也比貴姐家更化約為一隻菜，她做得無味，吃得淒涼，整間屋暮氣沉沉得讓人抓狂。女婿再婚，連帶外孫也和她斷了干係，因為關情外孫的會考，她由貴姐陪著穿過香港去看孫子，對自己慳吝的她，更大方包出幾件金飾給孫子。女婿婉拒了她

的心意，在公車上她將所有金飾轉送貴姐，是最酸辛的一幕。遇到貴姐一家，她人生最後一程，總算多了個支撐點，互相取暖究竟好過孤身上路。

許鞍華取景角度的這個天水圍，卻哪裡有半點似傳說中那個「香港的悲情城市」？這不就是我們每日踏遍去熟的街巷里弄？這不是我們在影像中所熟悉的那個潮流飛逝、水泥森林的香港，卻是對我們如同水源和空氣的一個城市，它的名字，叫做生活。香港電影最大的特點，就是巨大商業利潤驅動下的荒島求存的再生文化，它就像一個超市，被製造為膨脹發展的城市中最中堅、最貼近市民夢想圖景的消費加速器。它融匯了種類繁多卻大多缺乏個性的商品，其良好的密封性，淡漠了人們對窗外世界的真實記憶，沉溺於此，防佛拖著一種自己不會輕易覺察的臆想症生活。當我們有能力重新審視流行文化對個體差異性和想像力造成的巨大影響，就需要一種與之適應的「慢板而嚴謹」的藝術，同時追索那些失去了激烈矛盾與衝突、卻依然可以構成影像張力的東西。

現代人對世界的經驗已經交由影像代理，你可能對你偶像家中的陳設如數家珍卻對你比鄰十幾年的人一無所知。許鞍華是這樣的導演，她令我們在電影中，驀然回首自己久未注目的生活，因為漠視太久，生活反而變成了幻象。天水圍是一直存在於許鞍華心中的極限概念，它貫通了無窮小的細節和無窮大的通途，從《女人四十》、《男人四十》、《姨媽的後現代生活》，一直到《天水圍的日與夜》、《天水圍的夜與霧》。

有時候會覺得，觀察生活的導演更像是上帝，他們讓時間暫停，拿著顯微鏡，著迷地觀察每一個細節，同時又把這些三毛坯用聲色光影還原為一幅現實的擬態。因為完全複製了現實，《天水圍》被冠以實驗色彩和探索文本，據說更引領了港片投資新一輪的風向標。當年瑪律克斯讀到卡夫卡的《變形蟲》：「一天早晨醒來，我發現我變成了一隻巨大的蟲子」，頓時醍醐灌頂：「原來小說也可以這麼寫啊？」於是南美魔幻主義就此誕生。相信看過了《天水圍》，很多苦於創作不得要領的影人也會如是喟嘆：「原來電影也可以這麼拍啊！」寫實主義的大統，其實早已是太陽底下無新鮮事，從安東尼奧尼、阿巴斯、小津到現在的小賈，長期以來扛的就是這桿大旗，只是這次許鞍華走得更遠極端。

近年來香港電影日漸式微，慘澹經營，在票房利潤硬指標的逼迫下，只能北上大陸走合拍片的途徑，使大片生態更為膨脹。台灣電影走寫實藝術片的路子，已經完全死掉，墓碑上的幾個名字尚墨蹟淋漓：楊德昌、侯孝賢、蔡明亮……曾經香港「新浪潮電影」的幾員幹將多已退隱江湖，唯許鞍華仍堅持此途，不由人不感嘆花間留晚照。我喜歡這部電影，但對其能否成為香港電影的濟世良方則保持著深刻的懷疑：這樣的電影，不可能也根本不必主流。

而我也知道我的喜歡，更多是因為自己心境的折射，電影沒有用富貴華麗的場景與跌宕起伏的劇情來抓觀眾，但卻用最真實的情感來觸動了觀眾心裡那份微妙的情感。

這樣的私密體驗，又如何能被吸納為流水線上的商業元素呢？但國內小成本獨立電影導演，確實都該來學習許鞍華拍文藝片的功力，雖然影片製作費用不高，但佈景用心，運鏡也很有技巧，十分養眼，絲毫看不出寒酸簡陋，頗有小津電影的風骨。

許鞍華的本意也是藉這部電影向小津致敬，很多段落的設置皆化出小津電影，影片中反覆出現的飯桌，也是小津電影中最重要的人生現場。香港影評人協會和金像獎皆給出了「詩意」、「溫情」的評語，但作為小津電影的忠實粉絲，我卻覺得《天水圍》仍然與小津差距不小。小津之美，在於他之所敘皆是我們日常活景，平淡無奇崛，但觀者卻津津有味，一切皆似信手拈來，細品卻有大智慧。在他鍾愛的家庭題材中，他一直以獨有的嚴密方式來固定人生中的變幻莫測，他用非常物質的細節編織出了詩意的世界，又和現實的真實不謀而合。

什麼是生活的詩意？安東尼奧尼和阿巴斯都在自己的電影中向我們揭密：那些犄角旮旯、那些陳芝麻爛穀子裡面也有神聖的氣息，或者說，平凡的萬物中皆有神性，生活如流水，不捨晝夜，生命不但沒有在流失中崩潰，反而從流失中得到了解脫和領悟，得到了自身的昇華。這遠非對生活本身的機械複製能一言蔽之。究其竟，這並不是許鞍華之失，而是世易情不再，甚至，當年寵壞小津們的觀眾也不會再有了。在商業化生產邏輯下，不管市井街巷的凡世，還是鎂光璀璨的天堂，有時看起來，都像是一副掛曆。

依安德魯・巴贊的理論，電影就是攝影的延伸，也是生活的忠實記錄者，他說這話的時候，蒙太奇還沒有誕生，自然也無法想像今時今日我們可以在電影中走上幾世幾生。行路人偶而在別家燈火中恍惚一會，清醒過來，終需走開。而我也知道，即使我家餐桌比貴姐家多加一道菜式，也不會增加一分觀瞻性。畢竟我們更想從乏味的現實中抽身出來，享受電影帶給我們另一段雲上的日子。

山還在那裡

最近的大銀幕，被小清新、小精巧和小格局實施了霸權，《失戀三十三天》、《李獻計歷險記》、《Hello，樹先生》……小成本電影票房大爆炸，把一片頂五片的功效發揮到了極致，讓那些被大片轟炸得胃口麻痺的觀眾，在這些影片裡恢復一下對於電影單純的感受力，頗具裨益，畢竟，始終維持在美國大片那種全片無尿點的高潮中，是會讓人抽瘋的。也因此，《轉山》儘管情節平淡、才情有限，但那種普通人征服自然的同時也超越了自我的精神卻令人無法不動容，一部歷經艱辛完成的誠意之作，值得去靜心觀賞。

轉山，在西藏的語境中，是一種祈福的儀式，朝聖者繞著大山不間斷地行走，磨煉肉體以換得心靈的寧靜。寡言溫順的書豪，在哥哥的葬禮上翻到了他留下的騎行日誌，那是一本尚待遠方填滿的空白日誌，從未出過西門町、騎行經驗為零的書豪，堅定地踏上了這條苦寂又險象環生的漫漫長途。本片巧妙地搭載了滇藏線的壯美風光，很好地豐富了公路片單線敘事的層次，這一線是《孤獨星球》大力推薦的「世界最美景觀大

道」，同時也是無數騎行愛好者嚮往朝拜的聖地，它的終點西藏——作為治療現代都市病、實現精神救贖終極方劑，已經被固化成了一個符號，惟其風景絕美、難描難畫而又難以抵達，西藏才堅挺地保持了它的尊嚴，沒有墮為一塊予取予求的熟地、豢養人類擴張無極限的欲望，書豪在騎行途中歷經的艱險、折磨，觀眾付出的震撼、感動與淚水，都是必須為它敬奉的祭品與崇儀。

世間的豪舉，太半要有些「偏執狂」和「一根筋」的精神才能成就，影片並沒有將書豪的壯游拔高成一個隻供觀賞的標本，而是將重點放在了一個普通人挑戰這種自然界艱險所能爆發出來的決心和毅力上，因為代表了普通人的能力和經驗，才讓觀眾更有代入之感。除了孤獨寂寞、空氣稀薄帶來的呼吸困難以及遭遇猛獸等等都在考驗一個人的耐力和忍受力之外，還有極端的天氣條件和顛簸難行的路途不斷消解他出發伊始時的信念，每個跟隨書豪足跡的觀眾，都在心中回蕩著這樣的疑問：為什麼要堅持下去？相信那也是書豪心底不時抬頭的聲音。然而，漸漸地，他DNA深處潛伏的「一根筋」基因越來越鮮明，這條對自然的征服之途也在更多的時候被成為一種對自我的征服和超越之路。雖然是背負對哥哥的承諾，卻收穫了不可再得的人生體驗：短短二十多天，信念、感動、艱險、信任、磨難、欺騙、委屈、恐懼、孤獨等都在這一條路上彙集，這一切又最終被內化為繼續前行的力量和堅持的決心。

導演杜家毅意在讓觀眾體驗極端環境下人生存的價值，這種在天地之間與自然對壘的價值，迥異於都市生活中爭奪追逐的叢林法則，更發乎天性、自適自洽、風景、民俗、現實與幻想也巧妙地擰進了這根繩子，一點不覺生硬。應該說，在這個宏大命題上，導演是有野心的，他不滿足於用「一個人的戰鬥」單純刺激觀眾的淚點，或是在探討人和自然的關係上彌補了中國類型片的一個空白。只是影片呈現的類型元素仍頗為有限，紀錄片式的風格並沒有挖掘出深處的張力，讓其價值訴求不免失之單薄。導演在這方面其實也做了不少努力，比如，讓一個堅定踐行「生活在別處」哲學的糕餅師李小川為自己分身宣講，也為書豪掌燈領路，又為書豪設計了一段三一八國道上的最美「豔遇」，給這段充滿絕望和艱辛的路途平添了幾分暖色，但是多少有些拼盤之感，予觀眾最大的價值仍然是沿途風物的展示，對其聲色之好的滿足。

在影片節奏和重心的把控上，杜家毅作為一個新手上路的導演還略嫌青澀，幾個需要濃墨重彩挖掘的段落，很可惜地任其滑過：小川和書豪漫談著理想，轉瞬連人帶車墜落深淵，這個鏡頭剪輯得極為漂亮，然而在書豪呼喚小川的聲音空空地在崖壁間撞擊之後，鏡頭一轉已經到了兩人獲救的場景。同樣，書豪與狼群狹路相逢，一個簡短的對峙之後他已然脫險，作為一部登錄院線搏票房的影片，沒有將其中蘊含商業潛力的類型元素做大做強而是平淡處理，大大降低了它的觀賞性，從豐滿人物的角度出發，極端環境

下的極限時刻也最能投射出本真的人性，類似人與自然極端對峙的名作《荒野生存》、《垂直降落》、《一百二十七小時》，都是將單調空間中僅有的類型元素營造得極為飽滿出色，牢牢扣住了觀眾的呼吸和心跳。寡言的書豪，一開始並沒有表現出清晰的走到底的態度，他的本性正是在這幾個爆點上裸露出來：對於庸常生活軌跡的強悍挑戰，以及一種在絕境之下仍然恕難從命的堅持與勇氣，然而由於導演在細節上的處理失當，影片的真實性和感染力都大為削弱。

「既然選擇了遠方，就只顧風雨兼程」，究竟是哪個節點決定了對遠方的義無反顧，最能夠甄別出來你是一個按部就班、偶爾落跑的圖釘族，還是身體裡就沉睡著一個波西米亞的靈魂？謝旺霖的原著小說中，主人公因失戀而上路，被改編成為完成哥哥遺願而出發，而這個出發的計畫遭到女友反對導致兩人分手，固然多了悲情色彩，卻使主人公近乎苦行僧般的旅程的動力缺乏足夠的說服力，也使本片主題變得模糊，與其宣揚的對於自由的追逐更有了偏離，以此作為分手理由也未免牽強了點。經常看到新聞裡，循規蹈矩的上班族，突然沒有任何跡象就在上下班途中變線出走，將既往生活中積蓄的成功、財富、安定以及煩惱、負累完全拋棄，這些事例常被解讀為都市病症候，其實，只要身體裡潛藏著這麼一個靈魂，這種出走就是一種必然，普通人眼裡理所當然的束西，在他們那裡就是對靈魂的無法容忍的束縛。

「你為什麼要爬它？」「因為山就在那裡。」如果你不相信人的內心有種東西能對遠方一個強大的存在做出回應，並且上前迎戰，不相信這種脫離與奮爭本身就是生命的真諦，那麼你永遠也無法理解這些無因的出走，其實書豪本人的執著與努力已經有足夠的說服力，但顯然，導演杜家毅是不相信也不自信的，這段壯遊在他的理解中，更多是審美和道德上的肯定。片末，書豪回到了台北，平靜地投入到日復一日的生活秩序中，他收到了小川發自珠峰大本營的明信片，大劫不死的小川迫不及待上路了，書豪的笑容裡，有會心，也有不為所動，曾經的轉山之旅予他已經成為隔世的傳奇。

看到這裡，會有些悵然，本以為這是一個講述命中註定的故事，山存在那裡，就是為了等待一個自由的靈魂前來赴約。而不管轉山歷經了怎樣的驚心動魄、風光無限，卻只是換算成了安於現實世界的通行證，山還在那裡，一個難以消化的梗阻，杜家毅終究是太拘謹太保守了。

《轉山》公映以來，經常被拿來和同樣改編自真人真事的《一百二十七小時》比較，就立意而言，高下立判。《一百二十七小時》的場景比《轉山》要沉悶得多，大部分時間都是主人公艾倫‧羅斯頓一個人卡在光禿禿的岩縫中，然而你一旦走進艾倫的世界，就再也無法從那種令人窒息的絕望中抽身。艾倫，在現實世界中擁有讓人羨慕的成功人士的身分，然而他卻毅然辭職專事戶外登山活動。在一次大峽谷的攀岩過程中，他不慎碰到一塊巨石，被巨石和岩壁牢牢卡住，右手臂壓在巨石下

面，他用盡一切力氣也無法挪動，在等待的過程中，艾倫變得極為虛弱，但強烈的求生意志讓他拿起了手邊那把八釐米長的鈍刀，完成了壯士斷臂的慘烈奇蹟。斷臂的過程電影中只有短短五分鐘鏡頭，觀眾已覺得過於血腥恐怖甚至被嚇暈過去，而在實際過程中，他花了整整一小時。獲救後，艾倫僅在十個月的康復後接上義肢，重新開始挑戰更艱險的大自然。遇險後，艾倫自忖必死，用隨身攝影機拍下了被困的過程和遺言，這些都真實地再現到了電影中。

這部傳記片以自然主義的手法將大自然的獰惡步步呈現，甚至連觀看都需要勇氣，而讓我們更沒有勇氣去正視的，是面對乏味生活的淩虐，我們是否也有拒絕逆來順受的能力？投奔自由的殘酷和尷尬在於，它絕不是一句華麗的口號，需要支付的成本巨大，初發時灑脫的身段最後會成為不自由行程中最沉重的行李，原本是熱血沟湧一箭穿心的衝動，是否能支撐到終點仍然沸騰？在新書《生死兩難》的書影上，艾倫的笑容明亮，眼神純潔，那條殘臂坦然裸露在外。對於這個男人，自由已經成為靈魂的鼓點而無需被催促、被限制，亦無需被言說。而擺在普通人的面前的選擇是，轉山過後，生活還得繼續，問題依然存在，而我們獲得了一些直面的勇氣。於是在書豪的臉上，我們看到了將那座山甩在身後的如釋重負，正如片中，拉薩在望時，他將行李奮力拋下，這條路，他不打算再走。

第五輯
杯酒人生

耽溺於濃豔，是為了適應素淡；舉身赴狂瀾，才能安然併入至人生盡頭的那處大澤；一幕幕起落轉合，光影行色，宛如執杯在手，聞香、輕啜……儘管現實依舊不及格，生命依舊不完美，歷練依舊不稱職，內心裡，對這個世界的感受卻成倍增加，對生活的肯定亦愈加清晰。我飲下了孟婆湯，卻並沒有迷失在忘川。

溫柔的慈悲

第一次體驗死亡帶來的驚駭，是讀中學時聽到祖母去世，那一整天腦子都木木的，上課時，老師的聲音似乎消失了，只看見他的嘴機械而滑稽地歙合著，突然，我悲從中來，伏案大哭……至今，我還記得老師那驚愕的神情。老家的風俗，人去世，須停靈九天，下葬時方始闔上棺蓋。夜裡我穿到靈堂後，棺木裡躺著的那個人，穿著黑色的壽衣，面色青黃，比印象中的祖母幾乎縮小了一半，我伸出手，遲疑地摸了摸她的臉，那是一種近乎灼刺的冰冷。她真是我的祖母嗎？我的悲傷在那一刻完全消失。

隱痛是在日後慢慢蒸發出來的，看《禮儀師》時我就想，如果祖母能有佐佐木社長和小林來做往生之途的送行者，如果我和祖母的感應密碼能得到他們慈憫的照拂，我斷不會在最後的告別時刻，在心理上棄絕了那個世界上最疼愛我的人。

很少有民族能像日本一樣，將死亡提純為一種生活哲學。影像記憶裡，既有北野武絲毫不帶感情溫度地大量表現殺戮，也有三島由紀夫慘烈如櫻花般在攝影機前從容切

腹，有《失樂園》裡不倫之戀的男女於情慾顛峰裡坦然赴死，還有《禮儀師》，將死亡儀式化為日常活景裡那些溫馨而又喜感的細節，讓人時時感受到一種包容世界的心境，是典型的日本民族對死亡的瑰麗理解。

或許是因為這個令人忌諱的片名和片花中透出的陰冷凝重的氛圍，《禮儀師》下載了很久，都不能令我動念去看。等到與它謀面，卻原來，是另一番盧山真面：導演用了一種輕喜劇的方式來詮釋了死亡的儀式之美、敬畏之美與清寂之美。死亡被表現得穩定堅實，令人安然。而影片並沒有止步於笑聲，這樣一部「平淡」的電影，卻成功降低了我的情感閾值，它甚至是我所看過的淚點最多的電影。只靠煽情，無法成就偉大的作品，導演瀧田洋二郎對悲、喜劇的界線以及觀眾的情緒拿捏得精準非常，哀而不傷，樂而不淫。在東方，悲喜劇的題材，日本拍的最好，這與他們的民族特點一致：悲喜交集。這是個習慣將悲與喜共治一爐、混合一起飲下的民族，《禮儀師》再次證明了這點，它給了觀眾酸楚難當的淚水和直視黑暗降臨的勇氣與安詳。

才情有限的大提琴手小林在樂團解散後，攜妻子一起回到山形老家，因為事務所曖昧不清的廣告而誤打誤撞，成為一個「幫助他人踏上安穩旅程」的人，其實就是為剛去世不久的人，進行遺容整理，並舉行入棺儀式的禮儀師。儘管有了心理準備，但第一樁經驗的衝擊還是那麼猝不及防，獨居老人死去後因為無人知曉，屍體高度腐爛，面對此

景的小林嘔吐不止，回家後迫不及待在妻子美香的身上汲取活人的氣息，以至於情慾勃發迫不及待完成交合，這是一種既特別而又極為妥帖的處理，對死亡的恐懼在這一刻要靠延續生命的交媾來抵消，而展示生命力的「性」之中，反過來又蘊含了多少死亡的因素？很可能是這次半推半就的做愛，使得妻子懷了孕，這個伏筆一直到將亡父手中的石子放到妻子微微隆起的肚子上，生與死的輪迴之門再一次被打開⋯⋯

我們對於自己的必然終途其實都是火照曇花、通徹絲縷，難就難在肉體是一件帶不走的行李，身後事全做不得主，肉體如何能與精神一樣清潔地消失呢？有精神潔癖的人對此很難不分裂。是以孔子說，未知生，焉知死，那是一種退求其次的逃避態度，貌似樂觀裡潛藏著莫可奈何的大悲哀，屠格涅夫曾如此淋漓盡致地表達過自己的焦慮：「我死之後，誰來面對我腫脹腐爛、散發著臭味的身體？誰會掩飾著深深的厭惡草草將我放進棺木？」今時今日，一領棺槨、托體山阿早已是小民癡夢，最後歸居地都不過一方餅乾盒相似，但要是被提前告知身後禮遇，總會走得安慰些。蘇珊・桑塔格就對火葬極為抓狂，對自身強大無比自信的她，曾兩度戰勝癌症，當然也沒把死亡放在眼裡，她堅信只要保存有形的肉身，就終有一天會復活。想想她如今長眠於拉雪茲公墓那等福地，誰又能說她沒有達到目的呢？

日本民族對此的認識，源於其性格中根深蒂固的世俗性，可曾記得《樽山節考》中

那段男主人公背母親上山，長達三十多分鐘的讓人窒息的「默戲」？村裡的長老早就交待過：「如果不想背上山頂，路過山坡時踢下山谷就行了，只是不要對任何人說」，還有烏鴉、禿鷲、白骨、腐爛的胸腔……多麼冷酷又多麼清醒！日本美學可以兩個關鍵字涵蓋之：豔與寂！豔到極致、寂到極致，終會殊途同歸於無相無色的虛無。而生死之界模糊到相互抵消，幾乎成為日本人在光影世界中將虛無之境推向巔峰的共同路徑。

相較之下，《禮儀師》雖然直接聚焦於這個冷硬的主題，卻是一部再溫暖沒有的影片！素淡空靈的細節描寫中，帶有東方式的哲理冥思與美學意境，裡面跳動著明亮的火焰。社長佐佐木，就像希臘神話裡冥河的那位擺渡人，將每一位逝者渡至彼岸。我們隨著死者親屬們屏聲靜氣地觀禮：舉行入殮儀式的他，姿態手勢冷靜準確、端莊穩妥、輕柔細膩，那已經遠不是對待一份工作的態度！而是宗教一般的平和與神聖，詩意亦潛流暗湧——死亡是靈魂的吟唱。胸中沒有溫柔的慈悲，是無法達到平撫逝者、安慰未亡人的目的的。

片中那個因為社長與小林遲到而假以顏色的丈夫，最得我的共鳴，那可不就是當年失去祖母的我？他誇張的慍怒，顯然還沒有從喪妻的麻木狀態中恢復過來。而當他看到妻子冰冷僵硬的面容在社長手下慢慢變得鮮活柔和，椎心的傷慟全程啟發。他充滿感激地對社長說，這是她最美的一天。生者對死者最終最重的致敬莫過於此！而當看到棺木

中容顏如生的老爺爺，原本僵臥一旁的親人們，情緒被啟動，哭哭笑笑著輪流上前在他面頰印下自己的口紅唇印，生與死在那一刻促膝談心、其樂融融。

正是社長這個提燈人身體力行的教諭，小林不斷強化著他對生死的感悟和禮儀師職責的理解。經歷易裝癖的青年男子、奇妝異服的女高中生、渴望穿上長統襪的老奶奶（讓我想起《亂世佳人》中的嬤嬤對一件紅色襯裙的渴望，她希望穿上它上天堂，發出沙沙聲好教上帝以為是天使翅膀摩擦的聲音）、豁朗如女哲的澡堂老闆⋯⋯由劇烈的排斥反應、矛盾搖擺，到堅定心意成為社長真正的衣缽傳人，去意彷徨的小林始終無法真正對這份職業轉身過去，這也許是「天職」的召喚，正如社長所言的第一眼就看出小林有從事這行的「天份」。

表演的至境就是從亂真到歸真，「手中無刀、心中有刀」。小林的表演者木村雅弘恰如其分地挖掘出傳統日本男性的性格特徵，也將角色與自己的私密體驗（為求表演逼真，木村親自參加了一位老婆婆的入殮儀式）融匯至水乳交融。他略顯憂愁的面龐、深邃的眼睛、沉默隱忍的擔當態度，不時爆出些令人會心的笑點，都讓人確信，這是個善良、可靠、不失赤子之心的好男子。木村藉小林一角榮膺亞洲電影大獎影帝，實至名歸。

《禮儀師》既云生死寓言，片中即不乏比喻體。比如小林在橋上俯瞰河裡的魚逆水上游，不時有死去的魚順水流下，小林問：「終歸是一死，不那麼辛苦也可以吧？」旁

邊的老人點出：「是自然定律吧。」妻子美香從娘家歸來，和小林在河邊散步漫談，一群天鵝從身邊飛起。正如赫拉克勒斯要從人子成為神子必得經過十二樁功業的考驗方能成正果一樣，在幫助小林成長為一個優秀的禮儀師的過程中，妻子、朋友山下、社長助理上村小姐，在敘事結構上分別承擔了相助者、障礙者、指引者的角色，這既是小林的自證，也是他證的過程。

甚至連對待食物的態度，也很好地前後呼應了主題。小林第一次出工驚魂未定，回到家後看到新鮮宰殺的雞，控制不住地嘔吐；妻子知道他工作真相後回了娘家，小林前去向社長辭職，社長擺開一絲不苟的料理台，以河豚魚白點化小林。將烤好的魚白撒上鹽，幾乎是帶著抱歉的「啊，對不起，要吃掉你了」的虔誠心情置入口中，等待味蕾被不可思議的美味包裹，閉上眼睛享受，耳邊是社長那句「好吃得讓人為難」，只有深刻地參悟透了死，才能如此全情感受生之甘美；聖誕夜三人大快朵頤烤雞，又是會心一句：「好吃得讓人為難！」至此小林已經完全打通心結、胸中塊壘盡消。

影片的高潮出現在結尾部分，也解開了觀眾疑惑的最後一個扣子：小林與父親的和解。童年時父愛鏈條的突然斷裂，始終在小林心中無法釋懷，他對父親與其說是恨，還不如說難解懸惑。他始終保留著父親送他的那塊石頭，那是他與父親存在關聯的唯一物證，同時也是他記憶裡父愛留下的僅有餘溫。聽到父親去世後，他第一反應是拒絕參加

葬禮，然而善良的本性和父子的血脈終於戰勝了情感的罅隙，他親自主持了父親的入殮儀式，當他發現父親僵硬的手中緊緊握著的，正是兒時自己送給父親的那塊小石頭！淚水奪眶而出，他把小石頭貼在妻子隆起的腹部。與父親斷裂的情感密碼，終於得以修復並在他與未謀面的孩子之間繼續傳遞下去。敘事結構上圓滿收梢，對觀眾情緒也交代得渾然工整。

影片基色設置近乎透明，沒有絲毫雕塑感的衝擊。入殮儀式的視覺闡釋，充滿了聲色之美，安排小林在藍天雪山下獨奏，是常見的主題昇華，對應小林對入殮藝術的參悟，「煽情」中愈見莊嚴。配樂大師久石讓在操刀本片音樂時，設計了由大提琴來擔綱主演。大提琴在我看來，最適合沉斂含蓄的男子打開心門，澄清自己，形諸天地。它時而戲謔、時而激越、時而柔情，與小林的情感之流纏繞相隨，甚至超越了抒情和敘事的力量。

因為整部影片的不事脂粉，演員表演就成為了最大亮點。長鏡頭的使用使演員的情緒張力表達得完整豐沛而又潤物無聲，他們彷彿是在電影中生活，這種真實感並不仰賴對現實的精準測量，而是由詩意的邏輯所建立。扮演社長佐佐木的老戲骨山崎努，傳神地演繹了一個充滿內在魅力的精神導師，有趣的是，山崎努本人卻無任何接觸遺體的經驗。少年成名的廣末涼子，近幾年一直負面新聞纏身，演繹事業止步不前，對她的記憶

還定格在《綠芥刑警》中處在青春叛逆期的不良少女上，《禮儀師》裡，她褪盡偶像氣質，刻畫了一個溫婉和煦、柔情似水的妻子形象，每個男人都希望站在家門口迎接自己的，就是這樣一個女人吧！她過渡得如此之好，銀色生涯當然可以常青下去。還有澡堂的女老闆、社長助理上村小姐……每個配角的傑出表演都令人過目難忘，他們被安放在影片的不同位置放出光華，就像鑽石的每一面都熠熠生輝一樣。

作為傳統家庭倫理片的標準出品，《禮儀師》在技術和結構上，並無特別驚喜，但它卻符合我所說的好電影的標準…它清潔了我們的腸胃、恢復了我們對電影的感受力，像在良宵逢到一個渴望已久的女人，你能感到她的體溫和表情、她的氣息與目光，她如此素樸、真實，她來自心靈，仿若故鄉，她令你復活，她不是過去，也不是未來，她的存在，就能激起你全部的感覺，如同遠離燈火輝煌的渡輪，站在深夜的大海上向上天投出目光。再看那些所謂曲折跌宕、大起大落、感人肺腑的電影，多麼讓人生倦。

都市生活看似五光十色，實則日漸蓬頭粗服，對於我這樣尊重儀式感的人來說，真是殘酷。片中上村小姐有個心願：「我想自己死時一定要讓他（社長）幫我入殮。」說真的，那也是我的願望。

世界上所有的夜晚

這個題目舶自女作家遲子建的小說，看到它的那一刻，漂浮的心緒和思路像被一隻手一把斂住，是的！就是這個意象！唐山大地震，二十三秒鐘，二十四萬生命的墜落，死亡，密集到令人不能喘息；災難，龐大到無法與之對視，世界上所有最濃黑的夜晚，頃刻湧至眼前，然後，倏然崩塌，最後的一點光也隨之寂滅！

這幾年，馮小剛的路數頗似過山車，起落都是大動作，幾乎沒有重複過自己，也幾乎將各種類型片玩了個遍。唐山大地震，沒有張揚卻一直隱隱作痛的國殤，駕馭這樣宏大的題材，令多少人望寶山而興嘆。馮小剛找到了自己的通幽曲徑，輕靈中不失深刻：地震毀滅的不僅是城市和生命，還絞殺了人的情感鏈條與靈魂的重量，如何進行心理重建是一個既主流又感人的情節劇模式，城市可以從廢墟上重新生長起來，而靈魂中的永凍層卻依然故我，電影，或可以披荊斬棘開出一條路，讓那些苦難的靈魂得沐陽光眷顧。

電影母本是女作家張翎的小說《餘震》，寓意所有中國人心中的「餘震」，故事很

自然讓人想到《蘇菲的抉擇》，蘇菲和元妮，面對著同樣殘酷的選擇題：保兒子還是保女兒？當女性的身分成為一個被言說的本質之後，它會像一個沉重的十字架壓在女性身上，作為女人、妻子、母親……這些身分都無法改變男性價值支配的社會現實，因此，蘇菲和元妮的抉擇，其實是：不能選擇！她們沒有退路地選擇了兒子，也將自己放逐進了永夜，日換星移，懺悔是她們唯一的姿勢。

小說《餘震》在短短二萬字的篇幅中，以年代時間為提示，不斷轉換時空：一會是地震前的唐山，一會是加拿大多倫多，一會是地震後的唐山，一會是石家莊，而出場的人物也從弟弟小達到母親李元妮，再到繼父、繼母，男朋友、老公，女兒……結構形式的龐雜圍於容量而無法盡情施展，但如果從小燈的眼睛看出去，則又合理而貼切。從年幼時反覆三次小心翼翼地問繼母「你會離開我嗎？」，再到成人後死死地抓住丈夫、抓住女兒，控制他們的行蹤、窺察他們的內心，無一不深刻揭露了生母無奈下的「遺棄」感。她的心彷彿一座牢籠，我們無法透過她的心向內查看，沒有縫隙的柵欄早如銅牆鐵壁般將將她包裹在裡面，她甚至從不哭泣。當下的一切對她都是飄忽的、抓不住的，她不斷遊走在各個時間和空間中，確證自己存在的坐標系，一抬頭，頭頂橫亙的，始終是那片漆黑的夜空。

小說硬傷顯而易見，但對於習慣了「國殤」之類集體痛感表達的我們，它提供了另一種審視的維度，張翎沒有耽溺於女作家慣有的細膩、直感與纖細，而是向內轉、轉向人物最憂傷脆弱的內心，超越表像的痛苦，直抵命運的本質。那個夜晚以及那個夜晚之後的漫長煎熬，是由個人以肉身以靈魂來承擔的，「唐山」的痛感，也是由這些細節來分擔的，最終聚合成為一座沉重得無法化解的須彌山。

脫胎於這樣一部幽微沉斂的小說，《唐山大地震》的片名顯得噱頭十足，這是由它商業大片的血統決定的，自然也沿襲了《集結號》的成功摹本，五分之一的大場面加五分之四的個人內心救贖。馮小剛將視角由女兒轉向了母親——那個吹滅了蠟燭、永遠坐在黑暗中的人，同時刪除了小說中與主題關聯不大的枝蔓，比如小登被繼父強暴以及她性格一步步異化的過程，片中的小登被一對善良的夫婦收養，他們給予了小登無私的親情補償，但始終無法填充她心中的黑洞。片中繼父和小登的親密狎昵，繼母亦有輕微不滿，那完全可以理解為一對膝下空虛的夫妻，突然多出一個女兒，難免手足無措，心理準備不足的種種情狀。繼父母的身分也由普通的工人變成了抗震救災的英雄，這不僅是為了影片的「政治正確」，更暗示了軍人對於唐山這座城市的特殊意義。

對於那個從廢墟中重生的小女孩，這樣的處理更讓我們安慰。小登性格的乖僻、疏離、冷漠，和她的遭際之間架構了一個尺寸正好的因陳關係，比之小說的極端，更在觀

眾的合理接受限度之內，她也更值得同情、理解與共鳴。電影保留了小說對於人物性格發生畸變的深刻追問，這種追問並未因小登被置換了一個喜孜孜的成功人士名銜就戛然而止，張翎固執地不接受這樣膚淺的安慰，她談到自己看到了很多唐山重建的事蹟，重建被化約為一串串資料、口號和標語，尤其是孩子，被分到不同的地方學習，當他們參加當地學校的彙報演出，如雷的掌聲中兩眼乾涸卻面帶笑容地高喊著盛行的口號。接著關於那些孩子是一串數字和句子「⋯⋯成為企業家⋯⋯技術骨幹⋯⋯以優異的成績考入某某大學⋯⋯」。類似官方公文的書寫中，個人痛點的釋放，在歲月和人們善良的願望中被過濾和遮蔽掉了，那是孩子沒有流出的眼淚，還沒有被探究的後來，所以，小登成了一個不會流淚的孩子，她再也不能信任別人，親情上的巨大破缺讓她不能正常地擁有愛情。小登的痛苦在她心中是遮天蔽日的，大到了她已經無法看到別人的痛苦。這是整部影片的一個眼神，帶著觀眾穿越廢墟，與暗無天日的內心裸裎相對，電影中的主視角是導演的視角，導演的視角沒有盲點，他看到了每一個人的痛苦，這也決定故事必須走向溫暖重建的基調。

　　災難可以改變一個人，片中每個人的人生在地震後都發生了尖銳的變線，尖銳到用盡全身力氣也無法適應。母親貌似沒有改變，卻是最支離破碎的那個靈魂，她不似小登那般輾轉尋來舊路，為自己心中最黑暗的疑問求解，也不似小達，不甘於被廢墟埋葬，

而是涅槃重生，在他鄉紮下新的根系。母親像一隻氣息奄奄的忠犬，守望著往生者。在那個殘酷的選擇後，她一定對愛有了更深一層的詮釋，兒子大過天，她卻能讓奶奶帶走他，也堅持不和兒子到南方生活。死亡毫無徵兆地帶走了它需要的人，留下另一些人繼續艱難地活著，但它卻並不能斬斷往生者與現世生命之間千絲萬縷的牽念，在母親的心裡，親人們只是失去了有形的軀殼，魂靈還真實地活著，通過無時無刻的思念，通過柴米油鹽的照料，通過年年歲歲的儀式祭奠。

與電影不同，小說最後沒有讓母女相認，她們早已習慣了三十二年沒有對方在身邊，尤其是母親，在她的心中，女兒早已離開了，這當然更符合現實感，但也更冷酷，讓那些蝕骨之蛆般的痛苦噬咬就此下落不明，唐山，仍將是一座無法破解的城市，生鐵一樣矗立在那裡，沉重、真實，無法消化。電影中母女相認的一場，小登突然回到母親身邊，沒有完全治癒的內心毫無緩衝地由恨轉愛，脫口叫出媽媽，顯得唐突而生硬，但整部影片的溫暖基調，需要這樣的圓形敘事來服務，被一個多小時催淚彈轟炸得滿心憔悴的我們，也需要在一個大團圓結局中解脫出來。馮小剛是個有創作誠意的導演，只是這種誠意在他操控商業大片的慣性思維和雄辯的資本邏輯面前，總顯得稀薄無憑。

這就造成了本片的敘事節奏和手法上的硬傷，要想在一部電影裡表現一個時間跨度為三十二年的故事本非易事，更何況這個三十二年的故事還承載了如此多人物及其命

午夜場電影筆記　250

運的起承轉合，馮小剛聰明地將電視劇的煽情題材置換到了電影的容量當中，不乏閃光點，但離宣傳詞中「中國人的心靈史詩」的目標還有遙遠的距離。淚水沖刷過後，唐山大地震的歷史真相與情感託付卻更加模糊不清。更不用說，影片歷史感的部分居然需要汶川大地震的偽紀錄片風格來縫合，跨度之生硬堆比母女之間的悍然和解，人物沉重的內心自省又一次被宏大災難事件阻斷。

小說最深刻之處，就是反對靈魂拯救的奇蹟式路徑，電影恰恰把這一切交給了解放軍的抗震救災，交給了小達莫名其妙的發跡，交給了小登遠嫁加國花園洋房式的優渥生活，交給了母女三十二年的死結，僅僅是稍微推板一下就全然冰釋，彷彿從未罅隙過……而影片起首部分觀照「個人痛感」所帶給我們的驚喜亦不知所蹤。馮小剛從《集結號》始，對意識形態主旋律的分寸，已經玩味得爐火純青，他總能在關鍵節點上華麗轉身，看似滔滔不絕，實則言語空洞，既談不上歷史擔當，於情感擔當上，也只剩下淚水釋放後的虛脫與冰涼。

類似誠意的消解還表現在片中廣告不加節制的植入，某白酒品牌刺眼地出現了三次，為了賣力露出Logo，演員動作太大不免手型走樣，觀眾被調動起來的情緒時不時在頓挫中被拉了出來，即使只從煽情計，馮導也沒有讓我們痛痛快快流一場淚。在此，不得不提演員的表演，徐帆在本片中的表演可謂攀上了演藝新高，她扮演的母親，內心的

掙扎和人生的坎坷很難不使人動容，在未來各大獎項中大有斬獲並不意外，但相比之下，梅麗爾·斯特裡普在《蘇菲的抉擇》中的表演悲劇感更強大，那種泣之無聲、慟中帶血的慘痛，刀鋒般插入你的骨髓，撥出來，肌膚上一層顫慄兀自直直豎立。而徐帆痛不欲生、哭天愴地之種種，全部濃濃攤開在臉上，她彷彿耽溺其中，不捨自拔。老戲骨陳道明是片中最大的驚喜，雖然戲份有限，但留給觀眾滿眼「餘香」：在醫院裡一轉身的眼淚橫流；為對自己女兒不負責男人的怒不可遏，從努力克制額角筋脈的跳動，邊踱步邊解去外衣，到聲音逐漸失去冷靜平衡，突然揮拳……一連串不見明火的表演直讓人看到忘記呼吸。在和張靜初扮演的多年未歸家的養女一席對話中發飆發得恰到好處，反觀張靜初倒是顯得過於刻意了。

當然，即使電影隱去了小說中暗藏的刀鋒，即使馮小剛有這樣那樣的處理因詞傷意，他仍然捅開了一個在國人集體記憶中沉睡良久的名詞——唐山。我們自以為黑暗掩蓋白晝時能清晰看見一切，於是選擇了蒙上夜幕去麻痹自己的眼睛，卻遺忘了這些苦痛的傷口，需要在懷念中被治療，在喚醒中被尊重，在正視中被修復，如同皎潔的月光，清澈地流過世界上所有深邃的夜晚。

如果麥兜是我的孩子

因為懷孕慢慢積攢的角色意識，開始幾分認真地考慮是讓孩子幾歲開始學英語，究竟學跆拳道還是游泳，繪畫和音樂兼顧會否讓孩子太累……原來，望子成龍的種子早在心底，只待風勢一到便呼啦啦扯出了藤蔓。別人看《麥兜響噹噹》，是當做自家的對照記，我卻當它是為人父母的教科書，一邊看一邊在心中絕望，如今世道殘忍，再也說不得有情飲水飽，如果小朋友一味善良單純，我到哪裡給他找個春田花花幼稚園？又怎生將他送去片中那個湖北武當山？躬身自省，無條件地拿出寬容庇佑我的孩子，我也半分不及麥太！

麥兜真正的父母謝立文和麥家碧是一對不喜喧囂、不愛遠行的犬儒夫妻，堪稱香港這個水泥叢林中的異數，也許正是如此，他們讓這只粉色的小豬走到了麥兜系列的第四彈，仍然保持了他那種無害的蠢笨、純純的善良，還有無可救藥的樂天精神。儘管他事事慢一拍也沒有任何漂亮成績，卻總有個保護神讓他絕緣於世理規則的粗糙打磨，堅強

而執著生活的單身媽媽麥太，濃厚的地域文化和本土特色在她身上一覽無餘，既能小富安逸也無懼奔波勞頓，母子倆站在一起，那種平淡的自信和自卑相糾結，就成了香港草根精神的名片。

溫柔又笨笨的麥兜第一次亮相，在魚丸和粗面上的死線抽象很容易讓人給他貼上「低能」的標籤，麥媽麥家碧一定看過美劇《辛普森一家》，裡面的Springfield雖然擾擾攘攘，卻是個適合簡單人、簡單事發育的應許之地，因此她也給了自己的孩子一個Springfield——春田花花幼稚園，麥兜在那裡過得快樂又自足，周圍都是些聰明而不勢利的小朋友，糊塗秀逗的Miss Chan其實是麥兜精神的擴大版，校長是片中最精明的人物，也不過是如你我一樣善良的普通人。這是麥兜的小小天堂，在這裡，他可以一心一意地幻想去「椰林樹影、水清沙幼」的馬爾地夫，而媽媽，嘴裡雖然罵著他「衰仔」、「不孝」，卻不忍打破兒子僅有幻想，帶兒子去太平山冒充圓夢之地。漫畫大抵都是標籤化面孔，卻總有現實痕跡羚羊掛角，更何況麥兜系列這樣的底層切片，如果不是那張偶爾翻出的出生紙暗示了麥兜爸爸的線索，我們幾乎要相信，麥兜會和媽媽一直這樣廝守下去。

《鳳梨油王子》講的是麥兜父母的故事，也是最為悲情的一部，除了偶爾穿插的橋段能搏觀眾莞爾外，幾乎找不到和悲情相抗衡的段落：媽媽在墓地上給麥兜講故事，爸

爸麥柄有著不願提起的撲朔迷離的過往，他或許是被人篡位流落他鄉的王子，又或許他只是不停在尋找一朵已經枯萎的玫瑰花，兩者意義的指向相同，都是為了表現與麥太這段愛情的悲劇性。麥柄在逃避失敗與過去的低谷中認識了麥太，她為他擦護膚膏，教他練武，給他洗衣做飯，在他耳邊喋喋不休講自己無聊的小事。可是那些真實的溫情逃不出市井女愛上文藝男的悲劇，終於麥柄一頭扎進車流永遠離開了。麥兜與世相悖的無用哲學和幻想氣質多少找到了遺傳學的依據，而他不經意流露出的像煞爸爸的舉止既讓媽媽觸目神傷又多少說明了媽媽獨自艱辛撫養他的決心是其來有自。好在，笨笨的麥兜自有慧根，他不似爸爸那樣負荷重重，也不似媽媽那般把什麼苦都吞咽下肚，麥兜完全清楚媽媽對他的愛，也完全不吝於表達自己的愛，他順著《我的心裡只有你沒有他》的歌聲扭著自己沒有腰的身體，母子倆一起對著落日在墓地上跳舞，這場景很難讓人不為之動容。

麥太追溯往事時，麥兜一直要求媽媽：「不如講哈利波特啊！」和哈利的媽媽羅琳所面臨的挑戰一樣，謝立文和麥家碧多年來一直把麥兜攏在自己羽翼之下，不讓他離開香港半步。然而成長的法力，誰人能夠倖免？前幾部的成功顯然讓麥爸麥媽有了更為自覺的思考，《麥兜響噹噹》的投資雖然是純正香港血統，但時下香港電影票房的前途就是北上大陸，於是就有了金融危機的現實邏輯，麥太要帶著她的快快雞到武漢尋找商

機，為了妥貼安置麥兜，不愛出門的麥爸謝立文親自前往考察武漢，並把春田花花幼稚園改頭換面成了太乙春花門武術班，校長成了掌門人，Miss Chan變身為武術教習的道姑。聯想到《功夫熊貓》橫掃世界，這些舉動難避借力之嫌，甚至同樣設計了一個酷似阿寶的熊寶弟弟。

而麥爸麥媽交給他更大的任務，則是關於成長的終極拷問：「你從哪裡來？」「到哪裡去？」電影開篇其實就是前一個問題的揭曉。麥兜的祖先——麥子仲肥，我國歷史上一位「極次要極次要的思想家和發明家」，他曾經發明電飯煲，但忘了發明電；他發明了電話，但蘇格蘭人貝爾那時還沒有發明出另外一台電話，所以仲肥到死都沒收到過電話。還有ATM機、信用卡，因為概念太超前，沒有得到時代的認可。原來，麥兜「無用」哲學的基因皆由祖先隔著數千年的時空準確無誤遺傳而來。而後一個問題，麥兜經過了學武遭受挫折、半途而廢到幡然知返的慣常套路，道長把老子的精華傳授給麥兜：「人法地，地法天，天法道，道法自然。」向麥兜揭示了「無用」的思想淵源。

不知麥兜對此究竟悟到幾分，反正他終於信心滿滿地站在了比武台上。《功夫熊貓》中，稟賦奇缺的阿寶居然擊敗強敵贏得比武，而早在兩年前，Youtube上最火的一個視頻是英國選秀節目的奪冠片斷，音像店的小店員，身材臃腫，相貌傻呆的中年男，偏偏對歌劇夢癡心不改，一曲《今夜無人入眠》令他光芒萬丈，觀眾如癡如狂，野百合也

有春天，已經從一個畫餅充饑的鼓勵變成了觸手可及的樣板。影片只用幾個片段就解決了觀眾對這個高潮的心理預期——麥兜當仁不讓地輸了。而祖先麥子仲肥終於顯靈了……

那個無用的藏屎大鼎，竟然是一座報時鐘，不過要幾十個世紀才報一次時，以至於大家都把它當成了無用的器物。緩慢，但是決不停歇的走下去，麥兜的真傳，不用被麥兜悟出來就已經在身體力行之了。

離開了香港的水土，北上大陸的麥兜魅力全無，內地版配音讓人頓感橘生淮南。麥太的商機也沒在內地開花結果，她的快快雞最終還是開在了香港的樓宇夾縫中。童話多是在一個Happy Ending戛然而止，而《麥兜響噹噹》則戀戀不捨地把麥兜送到了成年，成年後的麥兜在一間快快雞店裡慢慢地做雞，他長得很像麥柄，卻還是「力氣很大、那麼善良、那麼遲鈍、那麼直上直下」。成年後的阿May終於成為買不起LV的社會「棟樑」，她循著一隻巨大的雞氣球，找到了麥兜。這和麥子祖先發明的那個慢得不像話卻非常肯定一直在走的鐘一樣，難道不是最大的奇蹟麼？

而有用和無用，真有那麼涇渭分明嗎？道長當年和李小麟比武，因為隔著一條深圳河，勝負成了一樁懸案，他說：「要不是隔著一條河，我早被他打死了。」贏回比賽成了他此後生命的唯一正解，直到多年後，他才知道，李小麟當年和他的心情原來一樣，意義就這樣被輕易消解了。而一直無用的麥兜，卻活得怡然自適，他像個路標，提醒著

一路疾行的我們，慢下來一拍，看看走過的足跡和我們當初的預想，有無偏離？影片剝

離童趣後，露出了略微灰色的底子，這當然不是講給孩子聽的，而是成年的我們。

麥爸謝立文喜歡在簡單的故事中加入複雜的思考，正如他最喜歡的一個作品形象

——屎撈人，一砣小屎人，以手紙做圍巾，以夜壺當帽子，讓自己的生命為他人謀幸福。他生活在最黑

暗、最卑微的地方，脆弱、悲情、自嘲、浪漫又荒謬。一九八八年出生的麥兜已經二十

歲了，他的心不再屬於小孩子，他依然生活在春田花花幼稚園，身為香港名片，他的

慢、他的純真和懵懂，卻更似香港節奏的反面鏡像，他所面臨的單親、貧窮、奮鬥都是

謝立文願意探討的問題，與鐵板一塊的社會相比，麥兜的柔弱是我們每個人在一路追

趕起中遺落的那一部分。同時謝立文還含蓄地暗示了多種價值觀的存在——你可以很成

功，也可以像麥兜這樣「失敗」地活著。這樣的視角，對於整天只知埋首鑽營、無暇旁

顧的我們，無異是陌生的。如今，坊間只出售一種成功哲學，我們的頭腦皆被格式化

了。這部電影在麥系列中未見出色，卻令我深深抱愧：原以為自己已經做好了為人母

的準備，卻原來我的準備中，沒有包括接受一個「失敗」的孩子。

徘徊在中間地帶，奔波失形卻得不到與這份忙碌相稱的絲毫快意，心情上的不足

與名利倒是相映生黑，握緊拳頭後似乎抓住了什麼，放開手卻又空空如也。難怪拒斥失

敗，成了現代人的細菌恐懼症。回望自己求學討生活的經歷，不過「打拼」二字，記不得在哪一程曾享受過氣定神閒，饒是勉力而為，仍被滾滾紅塵拍擊得站立不穩。如果我的孩子生而純良，他當然會多一些別人體會不到的快樂，但單純在成長中也會付出更多的代價，受到更多的傷害，不幸他的時代裡，沒有春田花花幼稚園、沒有太乙春花門，沒有校長和Miss Chan，甚至也沒有一片小門面供他庇身。晉升人母沒有讓我變得勇敢，反而讓我深深恐懼，而我知道，這乃是源於深深的愛。

同此心，麥爸麥媽對自己的這個兒子也定是愛進了骨頭裡，他們做足功夫妥帖安排了一個小小伊甸，兀自不放心將麥兜交給這個世界，不斷拜託我們給他多一點的包涵，是以麥爸謝立文以莊子警句提點我們：「大人者，不失其赤子之心者也。」麥媽麥家碧則說：「他不是低能，他只是善良」。看到這句話，我的心一抖，眼淚流了下來。

職場聖經乎？風月寶鑑乎？

作為一種早已浸潤入髓的生活方式，電影已經很久沒有帶給我一次目授神予的純粹享受了，影訊越來越厚，體量越來越「大」，卻連想找一部《美國派》那樣能讓人徹底遺忘大腦，呵呵傻樂的爆米花電影，都成了奢念。《杜拉拉升職記》就是這樣一部連看盜版碟都讓人徒喚後悔的無聊「大」片。老徐這幾年玩跨界頗有心法：開博客、辦電子雜誌，導演中最漂亮、演員中最能導、女明星裡最氣質……儘管她導的片子不過爾爾，演技從來So So，但她就是能把跨界的分寸拿捏得恰到好處，文藝女青年的範兒更是修煉得熠熠生輝。然而在時下票房論成敗的畸形制度下，老徐終於按捺不住了，於少婦之年脫去了文藝的藝衣，在轟轟烈烈的商業洪流中沖起了澡。《杜拉拉》，和她本人的多種身分一樣，無論從時尚片、都市片，愛情片還是職場教育片的角度，都面目模糊、無一落聽。

《一個陌生女人的來信》儘管蒼白寡淡，但挑戰名著的勇氣畢竟為老徐賺到了幾

縷仙氣，此次居然染指這麼速食的暢銷書還拍得這麼爛，很多老徐粉絲感情上都過不了

關，其實份屬必然，老徐聰明就聰明在深知自己的平庸在哪個領域都熬不到百花成蜜，

所以選擇了在每朵花上都蘸一點花粉，這種投機心態本就是商人天性。老徐對非議聲也

頗不耐煩：我就是借一個職場的殼子，拍一部都市時尚大片，一部中國版的《穿普拉達

的惡魔》或是《慾望城市》。對，我就這樣！怎麼著吧！爛得大義凜然，爛得純粹徹

底，這就是今時今日的老徐，放得下身段，裡面又撐得高高的，道行彪悍、刀槍不入，

比誰都清醒明白。

老徐的號召力早已今非昔比，一千靚麗有型的卡司皆是時下娛樂版面最具話題價值

的明星偶像，服裝造型請到了《穿普拉達的惡魔》的本尊派翠西亞·菲爾德護駕，作曲

是曾經和老徐軋過一腳緋聞的張亞東，足證老徐雖然沒胸圍，胸懷卻是足斤足兩。曾經

的帥哥導演趙寶剛，龍套大轉型，出演了一個對拉拉大動其腳的咸濕上司。一切都是為

了好賣，老徐深諳其中製造話題的奧義，然而這一切仍然遮不住《杜拉拉》的蹩腳與山

寨，如此張致張做，反倒暴露了老徐第一次操刀商業大片的那點慌張與不自信。

小說《杜拉拉升職記》雖然難脫暢銷書內在質地的簡陋，但作者畢竟傳神出了職場

的原生態，為自己最熟悉的那「類」人造像亦是伸手就來，自然也帶出了真實的社會顫

音。小說不厭其煩地描繪了公司的內在格局、工作流程和職務機制，人物設定反而不是

重點，高樓、隔斷、奢侈品牌、繁複的表格、波動的人事單……構成了將一個鮮活的人物化為零件的所有外部條件，而這些被放大什物的後面，是中國全速前進過程中，處於船頭位置的那些行業裡的女性，在職場追求和身分認同中的種種困厄與隱痛。對任何一架在商業社會中快速運轉的生產機器來說，最重要的都不是人而是體制，體制冷酷無情而有效率地吸納了那些適合自己的材料，而把無法識別和無法適應的部分統統剔除。這是社會發展律，也是企業文化律，而世界總在讓你離自己更遠。

小說中的杜拉拉，中上之貌，中人之資，性格單純，積極上進，既不多愁善感也不無事生非，總之個性模糊如路人甲，除了跟風了一把辦公室戀情搭上了自己的上司，談不上任何華麗的事蹟。這麼設定是為了共鳴最大化，如今是個草根階層全面搶班奪權的時代，傳奇太遙遠，明星大腕在雲端，窺探價值已經開始全面貶值，野百合進化史、鄰家少女成功記相比之下更有參照意義。其間的艱難過程：莫名被屈、疲勞加班、背黑鍋、被當槍使……是每個人都經歷過的切膚經驗，這本書短短幾月數次再版，印刷機加印加到冒煙，白領們人手一本，除了將之奉為職場生存的勵志教材，還因為它替那些日營營役役的外企工蟻們直抒了一把鬱結許久的胸臆。外企生涯長期在民間存在的諸多猜想，加上職場政治的叢林法則，早就被普及為約定俗成的常識，很容易就網羅到了海量關注，連我家七十歲的婆婆，也一集不拉追聽《杜拉拉》的廣播連載，每天和一干老

太太在樓下小花園裡討論得興高采烈。

勵志、拼搏、能力，是小說重量所在，在電影中被統統刪除，所謂世界五百強的DB，說到底也不知究竟是個賣什麼的公司，成了個裝腔作勢的幌子。公司制度和流程，在一個多小時片長裡沒分到幾分鐘，倒是留了不少篇幅給八卦閒話。白骨精們的風範更被老徐異化得面目全非：一個嘻哈歌手裝雅痞成功男，一個氣質女裝繼母臉上司，為了襯托拉拉的踏實上進，一群滿臉精明的美女裝有胸無腦女。整部電影從內容到形式都彌漫著這種虛假氣息，杜拉拉的升職過程被快進為不斷攀升的薪資數字和頭銜，她幹的兩件拐點性的大事，除了做了份剪報就是幫辦公室搞了個裝修，還被誇張為人人都避之不及的苦差，用來佐證她的才幹實在拿不出手，打拼的艱難用一個在樓梯間抱著肩膀哭泣的鏡頭就一筆蔽之，忒也小兒科了點。

更重要的，杜拉拉坐升降機般的升職速度，與艱辛打拼無關，與職業素質無關，全拜旁人羨慕不來的大頭運，做一份簡報潛伏在資料室角落裡，就能碰到慧眼識珠的總裁，耍個性發脾氣，就有一個根本沒打算生她氣的帥哥總監欣賞，還就勢搭上了這枚鑽石王老五，辦公室戀情事發必須要走人，就有機會出來豁免她，這如何可以被當成教科書依樣描來？她的一干美女同事把辦公室當成了爭妍鬥豔的 T 台，除了向上司拋媚眼，和同事搬弄是非傳聞話，沒有表現出任何可以支撐這份光鮮生活的能力。只有莫文蔚，

中英單詞混雜著滿嘴飛，還裝出了點范兒，然而她的職業質素，也僅僅是滿心往上爬，遇到不討好的差使，馬上沒有大局意識地躲奸溜滑，事成後又攬功上身，格局狹窄更兼人格有欠。小說中作風強硬令下屬噤若寒蟬的王偉，則是個虛張聲勢的銀樣蠟槍頭，光榮事蹟除了把秘書罵哭，就是上至主管下至秘書的泡妞清單，患有時髦的幽閉恐懼症，方便關鍵時刻美女伸出援手，號稱威風八面，卻連一個菜鳥級的新進社員都能指住他喝罵，到了真正權力傾軋的攸關時刻，卻只能聽天由命被遣散沒有任何自保能力。而所謂的企業文化就是批量出爐的辦公室戀情，小說和電影中反覆教諭的「禁止同事之間戀愛」，成了比聾子的耳朵還多餘的擺設。

生活本身沉重而宏大的命題，放在市場的天平上，終究敵不過愛情這個元素更暢銷更保險。這部片子的升職已然失敗，愛情戲晦澀、生硬、牽強，更是敗中之敗，勉強可以風月冠名。玫瑰和王偉分手分得沒來由，簡直就是為了把王偉和杜拉拉這兩個精神氣質沒有半點投契的男女硬生生捏在一起，兩人愛得沒道理，脫得沒情緒，更提不上什麼浪漫和溫馨，前期宣傳中大肆張揚的老徐從影來尺寸最大的床戲，拙劣沉悶到來來回回就那幾個裸背鏡頭，格調上倒拍出了西門慶和潘金蓮的氣味。這段感情，因酒後亂性的起興本就荒唐，因酒後呷醋而胡亂分手更是侮辱觀眾智商，此後男方斷線紙鳶般一去兩年，看不到他為挽回這段感情做出哪怕抬抬小手指的努力，不由讓人疑心他根本就是設

了個局趁機閃人。

女人失戀最好的療傷方式，就是吃東西和買東西，這個法則引出了杜拉拉處理感情的兩個橋段，其一為吃巧克力，巧克力的Logo明目張膽地出現在銀幕上；其一為杜拉拉刷卡買車，興業銀行的字樣亮得高高的，還覺得不放心，更讓導演把這車的車名、型號、性能響噹噹報了個遍，廣告植入多到像個大家來找碴的視頻，影片每隔幾分鐘就元神出竅般地插播一段，雖然與故事主旨沒有一根毛的關聯，卻是製作精良、服務貼心、如假包換的廣告大片，比之本山大叔春晚上那句做賊心虛的「國窖一五七三」，坦蕩出了不知幾個段位。大約這段愛情老徐也磕磕巴巴講不下去了，索性脫個精光，來個轟轟烈烈的招商，此舉令影片未映先賺，老徐有先見之明，不必借重觀眾口碑贖回票房。這段闌尾愛情最後會促澆草地接了一個浪漫重逢的韓劇尾巴，將無聊進行到底。自然，這個結尾也是一支旅遊景點的代言廣告。

書中的杜拉拉是個擁有一雙美腿，氣質清新的南地女子，她獨立堅強，心思剔透，年迫不惑的老徐要挑戰這個角色，早已過了青春無敵的狀態，也不具備外企ＯＬ那種高調銳利的氣質，她演繹的這個杜拉拉，撐巴、俗氣、小心眼，非但沒有捕捉到些許感覺，反而把自己那點樸素親和的鄰家女氣質典當了個精光。演員改行過來的導演都有個毛病，滿足了操控導筒的權力欲，還要披掛上陣，總幻覺攝影鏡頭像白雪公主的魔鏡一

樣愛上了自己，老徐此番大規模夾帶私貨，把個大銀幕變成了活動鏡框，幾十套行頭秀

得觀眾眼花繚亂，但身材、樣貌、演技皆差強人意，縱然是金縷玉衣，也直教人可惜

了它。

老徐意欲打造一部中國版的《穿普拉達的惡魔》或是《欲望都市》，必須承認，從

充斥全片的輕喜劇風格，到高速運動的畫面和場景之間的快速轉換，老徐還是很做了些

功課，熟悉好萊塢同類電影場景的人很容易在影片找到對應點，但總有畫虎不成反類犬

的感覺，讓人看不到這些三元素移植過來的絲毫合理性，《穿普拉達的惡魔》準星本就是

時尚工業的萬花筒，《欲望都市》一眾曼哈頓女公子無不是擁有高尚職業的城中潮人，

美侖美奐的造型符合她們的生活狀態，而《杜拉拉》裡面的時尚與廣告只作用於觀眾的

感官刺激，而非發自肺腑。四處綻放的流行元素在某種層面上強行提升了影片的可看

性，但在這些華麗後面，虛假與俗套又是那樣的赤裸裸。更不用說，老徐借力的這些母

本中，時尚元素雖然眩目，卻並未淹沒影片要傳達的本位價值觀，《穿普拉達的惡魔》

中的安迪，在彷徨和迷失後最終選擇了自我拯救、獨立完成夢想，《欲望都市》的女主

人公們，時時都在自我檢省，尋找內心的平衡。而《杜拉拉》除了服飾越來越華麗，沒

有一個時刻能讓我們洞見她靈魂的提升，正如一個閨蜜所言：杜拉拉不那樣穿，也許升

職會更快！

時下的影視生產，表現現代人生存狀態的題材最易俘獲觀眾，也最能傳達藝術對現實的觀照。《杜拉拉》有良好的小說基礎，本來可以大有作為，然而影片中展示的白領世界和現實之間的巨大落差讓人無法產生任何代入感，強行植入的白領階層的世界架構在一個空中樓閣上，讓只熟悉柴米油鹽的觀眾如何觸及？蹩腳地表達生活並不可怕，可怕的是對生活的意淫，老徐將各種迎合觀眾審美趣味的娛樂元素拼貼式地融入了自己的電影，卻唯獨忘了在其中勾兌一點點真誠，也讓她小資情調的女性主義風格，剛剛起步就戛然而止。

馮小剛——中年危機寒潮來襲

年末看了兩部電影《非誠勿擾》、《一半海水、一半火焰》，細詳下來都和王朔干係匪淺。雖然一直為主流文學圈不齒，但現代文學的大堂裡，王朔要放一把椅子歇歇腳，卻是一點無須慚愧。作品被改編最多，似乎無助於提升他作家的盛名，影視作品的強勢傳播，卻使他成為一個時代的表情與文化符號。時至今日，他的商業價值餘威仍在，據說等著為他出書的出版商可以從北京二環一直排到通州。向他借力的導演，排出來名單和他的作品目錄一樣長，而將他語言風格繼承入髓的，除馮小剛不做第二選。

《非誠勿擾》的片花中，范偉所奉獻的那幾分鐘開場秀實在精彩，傳媒也眾口一詞忽悠說這是馮小剛的喜劇巔峰之作，懷揣收穫滿滿一兜愉快的期待，我週六一大早頂著五六級大風趕到影院時，售票口前已經排起了長長的人龍。票房的風向標真是殘酷，不過才兩周光景，《梅蘭芳》就被逐下霸主地位，《非誠勿擾》全線排滿，票房飄紅毫無懸念，馮小剛再一次證明了自己的吸金能力。影片的卡司堪稱豪華，個個拉出來都可以

獨當一面，和以往一樣，都只是甘願在馮的電影中軋一角小小的龍套——包括舒淇。這仍然是葛優的獨角戲，用舒淇估計是為了攻陷港台市場，卻怎麼看也和葛大爺起不了化學反應。全片隨處抖著小機靈和小包袱逗趣，卻再也無法掏出我發自內心的捧腹。

故事非常老套，大齡無業海龜秦奮，宰了冤大頭一大筆銀子，實現了不必勤奮也能致富的終極夢想，解決終身大事成了眉睫之急。走馬燈式的徵婚過程像一檔語言密不透風的情感訪談節目。行色各異的女人們當然都是迎接真命天子的冗長鋪墊，所以對她們，秦奮由語言的火力試探、表情的煙霧掩護、轉入遁詞的百般推諉，最終成功抽身，這部分馮小剛和葛優的配合天衣無縫。但真愛來臨時，秦奮固然戰術豐富、動作逼真，所有心法秘笈仍不免歸零，於是陪美眉去一趟邏輯漏洞百出的療傷之旅。接下來的段落是標準的公路片模式，在北海道兜兜轉轉，伊人發現重新面對故地，不但無法蔑視舊情，反而全程淪陷，於是抽空跳海，受洗後重生為新人，大齡男抱得美人歸。

嚴格說，馮小剛一直致力並且已經樹立了自己的風格，給他貼上王朝的標籤並不公允。從嚴肅的家庭倫理片《一聲嘆息》，到古裝武俠巨製《夜宴》、再到震撼戰爭大片《集結號》，他身法靈活地閃躲騰挪於各種題材，以自信超然的票房證明了自己的實力和價值：不但什麼都能玩都敢玩，也什麼都玩得轉！但一回到賀歲片的老路上，就馬上被打回了原形！

《非》三分之一都在強化他過去賀歲片的經驗，如果說《大腕》中的廣告戰術還有反諷意義，在《非》中則是赤裸裸的貼片廣告大奉送，估計無須票房補貼馮導就已賺了個盆滿缽滿，真是羨煞一眾院線慘澹搏殺的小蝦米。還有《甲方乙方》的片斷式敘事、《不見不散》的海歸加異國外景等等。最標誌性的，當然是王朔和他那個時代性的「頑主」語言。影片頻頻變換場景，但唯一撐效果的是就是耍貧嘴、飆話癆。秦奮和姚遠、不大容於劉元、尤優，都可以對應王朔的「頑主」自況：他們都頭腦靈光，無所事事，現實，遊戲人生，有點輕視營營役役的不俗；假裝真性情，其實是肆無忌憚；沉重的調侃和無因的反叛，是他們關於殘酷青春最真實的聲音。在今天的商業化時代，馮小剛重新祭起「頑主」這張牌，卻花間難留晚照：「頑主」們把那些叛逆年代的記憶從銀幕上抹去，變成皆大歡喜的話語生產者，在豐厚的物質中享受精神的流逝，甚至馮小剛本人，也放棄了略有嘗試的個人化表達。

甚至本片的愛情觀也在重複王朔時代的邏輯：越頑主越真誠。王朔曾是中國最會言情的作家，因為架構愛情故事的需要，他把自我投射的主人公打扮成了「頑主」，但只要對愛情還有一點神聖的感覺，就不會是一個徹底的「頑主」，他們推倒的只是虛假的道德和價值觀，但對真正有價值和有道德的美好，他們仍心存敬畏。這一點在他所架構的母題式的「好女孩愛上壞男孩」的模式中尤為突出，「他」沒心沒肺得讓女孩身心俱

焚，可那個純情得一塌糊塗的女孩就是愛「他」，「他」儘管壞，卻壞得矛盾，壞得痛苦，壞得不徹底，因此，並不令人產生對於人性惡的擔心和絕望。一個壞得有底線的孩子，最終是能夠從惡的泥潭中超拔上升，並得到上帝的原諒的。（片中秦奮虔誠地從幼稚園時代的「惡」懺悔起直到累倒了牧師的椅間盤，讓觀眾對他的自省能力莞爾會心同時又放心，也真心祝他功德圓滿）於是，「他」被純情拉下了水，最終被純情救贖即使付出罪與罰的慘痛代價。

○八年在「夏日電影節」上大出風頭的《一半海水一半火焰》是王朔同名小說改編的第三爐，也是最平庸的一版。無因的反叛和憤怒因為情境不再而稀薄無憑，男主人公被抽離得只剩下暴戾和流氓的一面，讓人對「那個姑娘為什麼愛他」難以產生對小說的共鳴。故事被移植到了香港，消費又實用的香港怎麼會誕生出純情得完全沒有大腦的女主人公，影片無法自圓其說，就像影片不斷出現的空寂大海，本意想營造一種超現實主義的心境折射，卻和男主人公為何如此殘暴對待純情女孩，以及最後勉強析出的那個「良心發現」，讓人無法認同。

這兩部影片中或明或晦的王朔Logo，讓我們於熟悉的「成見」外多了些推板和不適。想了半天，就是覺得假，這種假，是世易時移仍拿捏著往日身段，卻渾然不覺以為自己還在潮頭浪尖。看得出馮小剛也一直致力於轉型，影片三分之二的篇幅都是在高高

低低、翻山越嶺地找路，主訴從正手就一路把一款溫情而純粹的愛情傾銷入你內心，讓你對中年男人的動人孤獨情懷不體認就不甘休。還一路上順手把二〇〇八年盤點個遍，更和徐若瑄在談笑間就將中台分歧化解於無形，因為「二十一世紀什麼最貴？和諧！」

儘管馮小剛從來就和人民心貼心，卻也無須主旋律到如此赤裸裸的地步；儘管馮小剛從來對票房都不乏敏感，看來近年來廟堂高閣早不知今夕何夕。

王朔的作品雖然後現代主義色彩濃厚，卻從不缺乏對現實的觀照，北京被他還原為一座雖然擁有凜凜廣廈卻仍然缺乏溫情的城市。在這座理應被賦予更多含義和文化想像的城市裡，人們道貌岸然、摩肩接踵，疲倦、茫然、空虛。馮小剛的電影非常完整地延襲了這種精神，一方面帶有詼諧幽默的質地，一方面又是樸素不過的生活本身；他的人物煙火氣十足都接近觀眾的審美底線，但個個都有著辛辣而智慧的生活體驗、故事的寓意也藉此在貧窮的道德意味和狼籍的哭聲中進出自如。他以鏡像敏銳把握住了現實的斷面，這也讓他擁有了影響廣泛的民意基礎。但他在一個成功的商業片導演的道路走得越遠，受到的掣肘就越多。如果他真的一意紮進現實，《非》能否面世，就沒有定數了。

一個導演的老化首先是創造力和想像力的老化，擁有「天才」發明的秦奮，忽悠了一腦子的豆腐的土大款，這是王、馮故事中最常見的橋段，被馮小剛省事地搬了過來，且不問這在人人智力都被市場常識洗禮的今天邏輯是否成立，更重要的是，馮氏幽默

的大統在九〇後的文化主力軍中還能否成功推銷？他們熟悉的是《瘋狂的石頭》式的幽默、是《武林外傳》式的幽默、是《十全九美》的幽默，馮小剛的語言系統顯然還停留在王朔時代而沒有及時刷新，一味耍貧嘴能否培養起影迷的忠誠度令人懷疑，也許每部電影都領跑年度流行語和影院五分鐘一大笑三分鐘一小笑足以讓馮導老懷大慰，但式微之勢卻不可不查，因為正是我——對他那個時代還有理解能力的影迷，笑得卻不那麼開懷。

愛情這盤菜人人通吃，但對已屆天命的馮小剛來說，他的愛情知識明顯老化：他的段子不靈了，他的愛情鏡頭常常跑題成汽車廣告片；他不能像日韓的純愛電影，讓葛優用看進對方內心的眼神直視舒淇，無辜而勇敢地說「請和我交往吧」；他沒勇氣像歐美情色片一樣給兩個老大不小、身心俱全的男女一台合乎邏輯的床戲，只能在愛的名義下遠兜近繞，又畫蛇添足地給一個舒淇露點的畫面；他熟悉的愛情表達方式是金錢，所以他貼心地安排一個傻大款，像乾爹一樣給秦奮揣上兩百萬英鎊讓他有底氣去談情論愛；他讓男女主角像當前形勢下的局外人，無所事事地杭州、海口、北海道到處邀遊，不聞不淡地進行著流水多情、落花曖昧的貓鼠遊戲，而居然每處都安排了一個不蒙命運青眼的相親對象聊供消遣。

這樣的愛情觀，不僅陳腐無比，而且鐵板釘釘的政治不正確：「對女性的物化、對性冷淡的醜化、對同性戀的歧視與妖魔化、對像男人一樣擁有話語權的女性的排斥與異

化（女企業家）、對單親母親獨立自主撫養孩子的質疑、對出軌男人的「無奈糾結」的諒解與既往不咎、對一夫一妻肉體關係的不滿足、對男人不僅是生活中的拯救者更是精神上的救贖者這一點的深信不疑。」而天仙樣的女主角，除了首鼠兩顧的已婚情人和相貌幾乎可以說的上猥褻的葛優，愛情居然沒有其他著陸的可能！女主角必得經過懷著死志受洗重生，才能徹底矮化自己的心理，一狠心一閉眼地將用葛優置換情人在心裡的版圖。

《非誠勿擾》講的不是愛情，而是中年危機，馮導戲裡戲外都在明喻暗喻地陳述著這樣那樣的危機，或關於感情、或關於夢想、或關於經濟⋯⋯這或許正是他創作力匱乏的自況。《梅蘭芳》裡有句文眼：「誰要毀了梅蘭芳的孤獨，就是毀了梅蘭芳這個人。」孤獨感是創作的子宮，這是鐵律。馮導每年都為老百姓張羅著這一桌熱騰騰的賀歲大餐，我則真心希望，他能讓自己繼續站在燈火闌珊處。畢竟，這個始終向觀眾奉獻最大誠意和尊重的男人，值得我們期待他帶來下一次的驚喜。

鋼琴拯救尊嚴

也許小人物們在現實中被侮辱被傷害得太久太無力抵抗，他們在銀幕上的反攻倒算就格外變本加厲。如果說一根筋的民婦秋菊那捨出一身剮的勇氣只是為了要個「說法」，那麼《光豬六壯士》的幾個失業衰男，窮盡百計想像力驚人竟然把腦筋動到了「女性霸權」的脫衣舞行業，衰仔專業戶星爺集結起了散落在民間底層的師兄弟，踢了一場華麗麗的《少林足球》，運行軌跡已然超越了小人物生活經驗的藩籬，這一次，陳桂林帶領他那幫整天為生計發愁、連五音都認不全的下崗工友們要造一架真正鋼的琴，小人物勵志片的母題模式，越來越朝著超現實主義和浪漫主義的路線高歌猛進。

有些電影、有些二人是命中註定的狹路相逢，王千源的片子，我只看過《致命邂逅》和《浪漫的事》，前者的土大款崔閱海，走的是《桃色交易》中勞勃瑞福以金錢交換愛情的路子，沒演出心機倒是演出了心底的渾樸憨拙，後者中那個結巴的原教旨環保主義者，本應是個擰巴的角色，不小心就會演成不接地氣的卡通臉譜，卻都讓人生出份外好

感，那分明是演員個人的附加值所致，只是彼時我沒記住王千源這個名字。去年偶然看

新聞介紹《鋼的琴》，旁邊正是他那張老神在在的臉，當下就很有些「呵，原來你在這

兒啊」的心情，他的型格全在我萌點上：高、挺拔、長腿、寬肩、神態鬆弛，似乎在哪

裡都不會覺得局促，看起來滿不在乎，但你知道這是個靠得住的男人，可以跟著他去隨

便某個地方。

求索半年，《鋼的琴》終於來了！影廳裡一邊是等著《變三》零點開畫的長龍，一

邊是我一個人的整廳包場。看完，又讓我記住了一個名字：張猛。方知《耳朵大有福》

也是張猛的作品，作為只擁有兩部處男作的新晉導演，他在影片中表現出的舉重若輕的

操控能力令人驚異。一般剛出道的導演，都會有用力過猛、想法太多、炫技慾望過剩以

至於敘事失控的毛病，《鋼的琴》從故事角度沒有多少起伏和曲折，非常乾淨明晰，敘

事格外老道，中間跳脫出的若干片段，陳桂林雪中彈琴、淑嫻的鬥牛舞充滿荒誕魔幻的

實驗色彩，一點不生硬，很有點前衛灑脫的派頭。每個角色都鮮活生動，自有滋味，秦

海璐的表演，或恬靜憂愁、或奔放妖嬈，層次豐富，收放自如，和王千源的的蓄勢待張

相映成趣，她是陳的夢想彼端，與陳的前妻，恰成兩種價值體系的映照。影片投資遇到

困難，秦海璐慷慨解囊，足見淑嫻是她靈魂合一的人物。本片監製是《醜聞》的導演郭

在容，班底中亦有不少韓國影人，這當然是為了海外發行的需要，但這都完全沒有成為

張猛的表達掣肘，韓方對張猛的信任可見一斑。

看張猛的履歷，居然是趙本山春晚小品的操刀人，難得的是，張猛沒有挾此自重讓本片墮入到《鄉村愛情》那種攢笑點抖包袱的小品風格中去，人物語言輕快幽默、並不使勁，這種節制值得尊重。和賈樟柯一樣，張猛也是個通過家鄉思維來打量世界的導演，不僅表現在他兩部影片的卡司皆是東北籍演員，還有東北大工業基地衰敗的特殊背景下，小人物掙扎酸辛、甘苦自知的生態，這與張猛遼鋼子弟的身分關聯甚大，他沒有站在雲端，用精英學者的審視角度發出指責和嘲弄，也沒有料理出絮叨柴米油鹽的心靈雞湯。對於工廠、對於工人階級，他充滿了敬意，《鋼的琴》完全可以看做是一曲唱給逝去的工人階級的挽歌。

作為時下流行的群像電影模式，《鋼的琴》不像《最愛》那般黯敗慘厲，也不像《全面啟動》那麼夢境狂飆，或者《讓子彈飛》的凌空虛步。片中，陳桂林留住女兒撫養權的關鍵，便是一架鋼琴，下崗後以經營街邊小樂隊為生的他，實在無力購買。在經歷了借錢失敗、偷琴反被抓等挫折後，「造一部鋼的琴」成為他唯一的希望。而加盟到陳桂林的「造琴大業」中來的落魄大哥、退役小偷、全職混混、豬肉王子，都是窘迫於各自生計的落魄「羅漢」，與樂器之王的鋼琴八竿子打不著，張猛的民間認知系統，卻將兩者銜接渾圓轉換合理。我們本來是像陳桂林的前妻一樣，捏著鼻子冷眼旁觀他們活

得多麼狼亢糟心，誰知這群與鋼鐵為伍的糙爺們，個個能吹拉彈唱，盡顯骨子裡的柔情，居然還能脫離生活的地心引力，挖廢鐵的不發財了，唱小曲的也不走穴了，出老千騙人的也收手了，宿怨不淺的胖頭與快手亦在造琴任務中再聚首，本廠唯一的高級知識份子自願全程提供技術支援……無論是宅男、情敵、還是宿怨，都被鋼琴把各種關係組合到了一起。因為尊嚴，是一件很重要的事！

造琴的這群人，曾經是偉大三十年，光榮六十年中的一分子，工人階級不像農民，土地近乎於世襲，也不可能是商人，很難出現富二代，這種特殊性決定了工人不是天生的，而是被打造出來的，而在中國，他們更是被體制和意識形態所箝住的，從搖籃到墳墓式的包辦模式，使工人和工廠結成了命運共同體。隨著各種深入改革對工人階級的「背信棄義」，他們被完全拋棄，工廠被關停並轉，而個人價值、尊嚴、個性也慢慢泯滅，甚至連同頭頂政治光環的群體記憶都被犧牲性殆盡，那兩根巨大的煙囪，作為大工業時代碩果僅存的象徵，也要被連根拔起，縱然陳桂林和高工窮盡百計為它披上各種合時的外衣，亦敵不過一聲轟然倒塌的大勢已去。片末，所有人站在高地上目送煙囪的最後一程，有著蕭穆致敬的儀式感，那是他們逼真體驗了自己在社會轉型期下最後的被消解和被遺忘。

今天，東北工業基地的衰落意味著社會主義計劃經濟為民族國家承擔自我鍛造的歷

史使命已經結束，一個時代結束了。工廠的拆遷對工人們，意味著從公共生活到日常生活的全面解體，工人階級被拆散了，被無法掌控的力量發配到彼此不知道的地方去了，他們不再是價值的創造者，而成為被資本放逐的對象，「現代化」一直是被工人階級掌握在手中的使命感，現在，「現代化」成了外在於他們的異己力量。然而，工廠，它的龐大和質感始終都有一種吸引力，感覺就像一個人過去的理想，工廠雖然成為理想的廢墟，工人階級幾十年被打造出來的鋼鐵般的意志卻讓他們在這亂流中頑強地生存下來，「下崗再就業」這句動員口號，被陳桂林和他的窮哥們們落實得扎實，蟹有蟹路蝦有蝦道，自謀出路，無一句抱怨和控訴。而這種優秀品質，也能在某個時刻召喚起他們身體中沉睡已久的榮光，重新回到癱瘓的工廠裡，精密配合，「術業有專攻」地創造著一個陌生的奇蹟，就像他們過去無數次做過的那樣，與其說，他們是為了完成陳桂林的心願，不如說，他們是在重溫自己已經逝去的尊嚴和優越感。

這樣的宏大敘事和沉重命題，如果訴諸於文字和影像，會嚇跑一大批不具備相應觀看態度的觀眾，就像光線在質量過大的天體面前，也會自動拐彎。張猛找到了一個非常精巧而玄幻的角度，就細緻入微的鋼骨架鋼琴的製作流程，被一格一格的動態影像逐步清晰化，觀眾不僅完全接受了這個故事以及鋼琴這個符號的立論基礎的堅實性，這群小人物所創造的奇蹟和他們的前塵歷史也贏得了我們發自內心的尊重。反觀自省：我們為了自

己的尊嚴，又可曾做過什麼不計成本、燃燒狂熱的事？當這個社會小團體的縮影被過去轟轟烈烈的勞動幻象所激發起來時，影片以一種特立獨行的驕傲和闊大的企圖心，將一種帶著夢想激情的色彩抽離出生活，以至於「造琴大業」的前因和後果都不再重要，當別無出路的陳桂林下決心造出一架鋼的琴，「造不出來我就去跳煙囪」的時候，這個近期目標本身攜帶的意義已經超越了它為之服務的撫養權爭奪戰。造琴過程亦超越了父愛加勵志的模式，將多條情感暗線一一應激而出：失卻物質寄託的親情鏈條、身分焦慮、愛情困局，以及充斥著各種窘迫無以蔽身的家庭世界，是被隔離在工廠鐵門外，可以被暫時卸下的鎖枷，隨著鋼琴的完工，有些釋然了，有些修復了。鋼的琴，讓他們獲得了一個輕靈的理由。情感線，鉤織成影片的框架，內裡精簡又具備爆發力的核心，則是一場狂熱的理想實現

已經停工報廢的廠房是片中出現最頻的場景，失去了勞動場面和工人的靈魂支撐，顯得格外荒寒而龐大，全片以充滿金屬感的冰冷色調表現，隱喻意義格外深刻。這既是巨大的物質廢墟，也是工人階級無言的精神廢墟，它的荒涼猶如煙花後的天空，記憶中的繁華如落在雪地上的爆竹的碎片，使得無邊的黑夜和虛空變得觸目而驚心。因此，造一架鋼的琴，從形式到內涵上都必須回到這裡，當卑微的人生被滾燙的激情灼醒，當造琴成為搭建一條催眠的精神隧道，我們終於被來自內心深處的悲憫和尊敬所打動，我們

能體會到張猛柔潤溫暖的情懷，他不是去掠奪一些可供展示的談資，也不是獵奇底層切片奇景共觀賞。正是個體在巨大而荒蕪的物質世界中的渺小與無力，使得導演去發現並珍視作為個體的人對情感、對建構自身認同的強烈需求與肯定，那是生命本身的力量

——然而，這是通往救贖的路嗎？

影片中始以貫之的蘇聯和東歐音樂輕而易舉就攻陷了觀眾的心弦，它們也是陳桂林和他的團隊的精神助劑，一群失意人的詩意壯舉，更加印證了，他們不是借此緬懷逝去的歲月，他們根本就是那個時代的人，不合時宜地穿越到了當下。那個時代，從來不是一個空泛的名詞，裡面是無數人的青春像冊和悲欣交集、所有存在過的意義，但是面對龐大物質世界的猝然一擊，它是如此迅雷不及掩耳地由茁壯到死無全屍、全盤淪落。張猛在影像中暗度陳倉的微觀政治，以及鋼鐵一般強硬的懷舊感，終究是花間難留晚照，正如我們在影片開首就心知肚明的：就算琴造出來，女兒也留不住。隆隆前行的現代化，無法為陳桂林們的撫今追昔提供一個最簡陋的可能性，壓路機的笨重與小提琴的輕盈互為映照，工人階級的懶散和有閒階級的專注各成風景，那是只存在於歷史未明朗之前的曖昧言說。即使陳桂林們，也只能在這回春一瞬中，找回做一個沒落時代的衛道士的幻覺，而不可能成為與之偕歸的殉道者。俯視的同情、旁觀的義憤，不過每每流於看客的偽善或天真，終歸淺薄廉價且於事無補。

那架巨大的鋼的琴能否被彈響，在片末，被擱置成了一個無力的懸念，這個無力是導演不妥協的結果。對於陳桂林們而言，卻也不再關心，只留下激情宣洩過後的冰涼與虛空，對於它曾喚起的感性和純粹，就像一個難堪的遺骸。這群沒落時代孤兒的臉，能被彼岸的光照亮嗎？

答案在酒中飄

《杯酒人生》常把我拉回人生中那段最顛沛流迷茫的日子，雖無大悲大慟，每天卻都有無數細密的噬咬吸附入髓，那種痛癢，無可名狀，無法釋放。和《杯酒人生》中那兩個卡在人生關口不上不下的男主人公一樣，左支右絀地追問著人生的答案。那時，我耳邊唯一的教諭，就是鮑勃‧狄倫的歌：「一座山峰屹立多久，才會被沖刷入海？人們還要活多少年，才能最終獲得自由？一個人可以掉過頭去幾回，假裝什麼都沒看見？答案啊！朋友，就飄在風中，答案就飄在茫茫的風中……」影片提供了非常好的暗示：不得突圍之時，不妨在某個下午積蓄起足夠的氣定神閒，執一杯紅酒，搖盞、掛杯、聞香、輕啜……

邁爾斯是個可悲的失敗者，做著遙不可及的作家夢，他還未從離婚的陰影中擺脫出來，他的朋友傑克是個過氣的電影明星，即將舉行告別單身派對。他們決定一起去加州的葡萄園抒解自己落魄的事業和褪色的青春。傑克是個性慾過剩的老可愛，他很快找到了身體的安慰斯黛芬妮，而邁爾斯面對志趣相投的酒吧女招待瑪姬的殷殷情愫，卻包

袱重重，走不出過去也走不進未來。從日曬雨淋，一枚葡萄要怎樣成長怎樣思考，才能成就一段香醇的生命體驗？邁爾斯對過去婚姻創傷的固執讓一枚簡單的果實始終無法圓滿。原本積鬱的塊壘在煙雲般的酒色中非但沒有消散，反而平添若許變數。

紅酒從希臘文明起就像徵著感官與本能，在本片中它更是個無處不在的比喻體，曠男怨女躲在它的後面半明半晦地調情，為沉重的肉身和靈魂鬆綁，藉它的浮力片刻脫離塵囂的重力作用，也只有酒精的幻象才能將鬱結充分釋放。醇酒不單單蘊藏普通人的憂歡，更清晰地觀照出電影裡男女主角對於人生的感悟和執著。片中人物都是些外表局促內心豐富的人，大方得體，美酒的色彩和氣味，在味蕾的擁抱中層次分明地鋪陳開來，生活優雅淵博，主角邁爾斯生活狀態一塌糊塗卻是個品酒高手。杯酒在手，他就會變得向他展示的美好簡直到了慷慨的地步，這亦是他理想中關於生活的答案：酒盈杯，愛在懷，且歌且醉。

除了兩對男女主演，葡萄酒是片中當仁不讓的「第五主角」，影片裡有大段膠片就「泡」在酒中，泡在聖巴巴拉正午陽光下，猶如一幀精美浪漫的風光片，調和了影片主旨的沉重無奈，然而酒香底味難脫苦澀，翠綠鬱紫的葡萄地香馥潛行，帶著熱度和粘膩的甜度裹緊你的皮膚，突然抬頭睜眼，正午的一道白光眩暈。這是一部清醒地犯渾的電影。傑克事業奄奄一息，只得倚仗殘存色相委身富家女籌得下半生飯票，但吃慣女色大影。

餐的胃口如何耐得只有寡淡一味食單，還好單身派對的習俗能成全他在婚前最後一次偷腥之旅，讓他花著准新娘的錢大泡女人。邁爾斯的眼中疲倦深深，一觸即碎的心結，隨時隨地的無望，雖然沒有獵豔的好情緒，也迫切需要葡萄酒之旅放逐自己的失敗感。

兩個男人，一個溫吞乏迤，一個花尾雉雞般神經大條，卻共了一副肚腸。邁爾斯與傑克穿插在酒與性之間的謊言和情感，透過一段段精心編排的台詞，暴露出男人心底的兩大恐慌：害怕改變，又害怕失去改變的機會。影片笑料百出風光無限，但仍然避不開小人物的辛酸和掙扎。它直切進去，又溫婉地退出來。兩個男人一路喝酒泡妞，末了還得回到起點，你說他們重整旗鼓也好，重蹈覆轍也好，酒醒了萬籟俱寂、世界清明，惆悵悄無聲息地飄來，如落花無影，流水無形。

男人無法自解，就要由女人來拯救，瑪姬與斯蒂芬妮都是醇香芬芳的女子，熱烈而決絕。只是前者更加淡定，帶著滄桑之後鉛華散盡的韻味；而後者則是奔放妖嬈的，活在當下的凜冽。邁爾斯與瑪姬在一起的時刻是全片最光明的段落，即使是暗夜裡昏黃燈光下的拘謹談吐，也能聽到兩顆相知心靈清脆的碰撞。傑克和斯黛芬妮，烈火乾柴棋逢對手，於他，是隨時拔腿走人的露水姻緣，於她，則期待續寫一程山高水長，兩段迥異的靈肉理解寫不成一個通順的句子，當然只能一拍兩散。末尾傑克以車禍掩飾自己鼻子上被斯蒂芬妮暴打出的傷，邁爾斯張開雙臂說，嘿，我怎麼沒有受傷呢？傑克給出了一

個成長之後含蓄內斂的笑，說道，因為你系了安全帶，這也是全片中傑克除了大談女人經，唯一一次宣講人生體悟與哲思，他終於告別男孩世界做回成人。

原本一場尋歡之旅，一路糗事不斷狀況頻出，最終變成了成長之旅，重拾之旅，也是發現過去架構未來的旅途，影片有著足夠的道德感，為了「政治正確」，幾乎沒讓兩個人享受什麼忘情好光陰，甚至讓這部敘事鬆弛老到的影片顯得謹慎保守，即使出軌，也會按照事件與道德大義的走向拉回原位。雖則結尾導演給出了一個曖昧含混的未來，但是這樣的未來，混合了酒精與愛情，還有點急於突破的慌不擇路，縮小在成人世界龐大複雜的社會結構裡，究竟會有幾分幸福，幾分明媚？人生的這些吊詭，不會因為酒精作用而消失，邁爾斯的懷才不遇、理想失落、情感無著、恐懼衰老、憤世嫉俗，仍然沮喪地擺在那裡。《杯酒人生》不是指著鼻子的呆板說教，於是兩位男主人公在酒海中得嘗放鬆滋味，沒有人知道姓名身分，沒有人知道彼此的美醜媸妍，該哭的時候哭，該喝的時候喝，沒有征服感，沒有奴役心，沒有痛苦相，沒有分外情。現實仿若很遠了，生活的真諦卻離得更近。不妨讓我們變成這樣兩個酒佬，停一停，飲一杯，好鋪就下一段人生路。

這部電影中，出色的劇本與偉大的演員互相成就互相輝映，本片中四個主角，沒有一個當得俊男靚女，頭頂微禿、其貌不揚、挺著不雅啤酒肚的保羅‧吉亞瑪提，從影以來一直在扮演時運不濟的小配角，這一切在《杯酒人生》之後有了改變。他在片中把一

個失意的中年悶騷男演繹得恰到好處，是這部溫情小製作的最大亮點。邁爾斯微醺時的醉步、憂鬱發作時的肢體語言以及末微笑、末表情，傳神得看不出一絲表演的痕跡，最後聽到瑪姬留言時，嘴角那抹淒涼安慰的微笑，彷彿早就洞悉宿命如此安排，只能惘然一任落花流水春去也，這是足以寫進教科書的表演！傑克的扮演者Thomas Haden Church，憑這個角色斬獲好幾個大獎，他本人也跟傑克一樣，一直演些小腳色，這回終於守得雲開。

相信誰都忘不了傑克嚎啕大哭的一幕，你發現他是有自知之明的，是個空心的可憐蟲，一股涼意會直冒上來。這是編劇的洞察力，也是Church的演技。至此，誰還會認為傑克只是個小丑呢？扮演瑪姬的維吉妮婭‧馬德森，一看就是那種靈魂上能夠自給自足的女人，亦是我非常鍾愛的款型，她就是片中瑪姬自己所描述的那杯酒，愈經歲月典藏愈是回甘無窮，瑪姬的人生也曾破綻遍佈，但她並未因命運淫威而痛楚狼籍，面對邁爾斯的瑟縮，她放下了傾心，卻始終沒放下對自己的主張。斯黛芬妮和瑪姬一樣，同樣不蒙命運青眼，對愛的極度饑渴，使假鳳虛凰的傑克，也被她解做金風玉露一相逢，但當她明白個中就裡，馬上斷弦裂帛決絕之，眼裡決不揉一粒沙，純粹剛烈令人擊節！兩個被愛辜負的女人，看似兩極，卻都讓人從心裡柔軟起來。

形式上這部電影奉行極簡主義，洗盡鉛華，又不失圓熟老辣；內涵上它寫盡失意人生之深沉厚重，幽默使它中年危機的基調發生了奇妙的逆轉，綿長雋永更具歐洲風

骨。雖是小製作，卻把主流人群的審美趣味也盡收囊中。做為一部電影，它幾近完美，就如一杯力道、口味皆妙在毫巔的佳釀，初嚐並無驚喜，再品，已是酒意醺然。釀酒師亞歷山大・佩恩，向來擅長用幽默的筆觸描寫當代人平常而又苦樂參半的生活，《杯酒人生》沒有觸及任何尖銳的社會問題，鏡頭真實卻不露骨地出沒於成人世界晦暗沉鬱的沼澤地，將愁與憂來回吞咽，從不爆發，一直醞釀。佩恩彷彿手執一隻量表，將影片控制在一個不溫不火的濃度上，這是一部雙線敘事、共同成長的影片，它的不清晰大概來自刻意的含糊。因為真實，或者說力求真實，往往免不了談吐的停頓與木訥。佩恩無一筆主訴春光明媚，卻還原了生活謙遜平和的迷人質地，也給予了我們如此飽滿的視覺享受。《杯酒人生》後，佩恩和斯黛芬尼的扮演者吳珊卓飛快結婚又飛快離婚，踐行了他一貫鍾愛的有瑕疵的人生。

「喜歡酒，是因為可以讓我們遐想，一瓶酒不單單是一瓶酒而已，它是人生，就好像，每一瓶酒在不同的每一天打開，都會有著不同的滋味。那才是我們真正愛酒的理由。」瑪姬對邁爾斯說這番話的場景極其動人，她臉上充溢著被某種緬懷和感激所點燃的光彩。遇到這樣一個美麗的女人是邁爾斯的幸運，片尾他在人生最灰暗的時刻終於沒有守株待兔，按下了瑪姬的門鈴。真實的人生中，我們仍然被圈禁在格子間裡，耳邊是老闆的訓斥，心思漂浮在空氣中，停留在一個不知道的所在。

後記

雖然託名為愛情，電影於我，卻成了一次又一次不名譽的誘拐，如今大學裡的生態已經不復滋潤，教書匠的主業之外還被攤派了若干苛捐雜稅，心境自然也寬敞不起來，諸多嗜好，就像日不落帝國的版圖，被擠壓得日漸縮水。同事們一意埋頭經營著高頭大章，我卻像一個不務正業的農民，荒了自己的責任地，卻跑去開了一畝閒田，就算僥倖收了點什麼，因為充不得租子，也不敢自矜多收了三五斗！

就把這個集子當成一份夜生活的清單吧，用以紀念我那些沉湎於聲色光影、在無眠無休中愛恨纏綿的夜晚，儘管那不過是銀幕或碟機前一個坐姿凝固的身影和一張明晦變化的面孔。一直對外面的世界缺少積極的進攻精神，電影，對我來說，與其說是一種有點宅的生活方式，毋寧說是性情的清澈投射，它是男孩多多在《天堂電影院》中沒有找到停泊的港口，也是我最柔軟的烏托邦。

剛觸網時，曾逛到一個論壇，貼出幾篇影評充當入夥的投名狀，貼得多了，就有幾

個平媒的編輯摸上來約稿，於是原本的隨性起筆，成了必須堅持的習慣。集子裡一部分文章近兩年在幾家報刊專欄中都有過亮相，我像一個毫無專業精神的標槍手，只管投擲出去，至於標槍飛到了哪兒，飛了多遠，從未追問過，一來那些刊物聲名不隆，二來對文字缺乏經營精神，我想，再寫十年也是個Nobody吧，只當是向隅自語罷了。直到我供稿的那家雜誌的主編說，每期最期待的，就是你的文章，它們應該被更多的人讀到。我想，呵，原來那些率性而為的文字，真的被遠方某雙眼睛接收，推敲遣詞造句，我的心境完全不同了。意識到這就是讀者了。和木鐸接上頭後，我開始著手整編以前的文章，調整結構觀點，改動之處頗多，並收入若干新篇以豐富數量，總算有了個文集的模樣。

再詳一遍文集，伸平扯直了怎麼看也不像迴文錦字，入篇的電影，亦性情多端，類型駁雜，既有影史上熠熠發亮的經典，有時也不免隨著院線排片表和坊間話題亦步亦趨。將文章分輯頗令我費思量，在試圖整理出一條合併同類項的通順邏輯時，我卻意外理出了一條伏脈，那也幾乎是我電影人生的五個斷章：《情色兩生花》，當然都是情色片和愛情文藝片，猶記品賞風月，它們帶給我的那份意亂情迷與豐美凜列；《美比死更冷酷》中集納的，是一些唯美而殘忍的故事，美，原來也能為凡常人生埋伏下重重殺意，設置無數步步驚心；《傳奇是一劑毒藥》多為商業劇情片，可是，我們多麼需要這些故事讓我們片刻脫離腳下的地心引力啊；《在虛與實之間綺舞》，有些是紀錄片，有

些片子如《二十四城記》、《天水圍的日與夜》、《轉山》嚴格說並不是紀錄片，虛實之界已難捨難分，繁華落盡，需要這些慢板而忠實於現實的藝術幫助我們確定自己的坐標系；《杯酒人生》多為小成本文藝片，但有些片子商業抱負不低，血統上已難界定，我勉力析出的，是它們共有的現實觀照，以及自己逐步沉澱下來的心境，如同我凝視手臂上那條暗藍的靜脈，如此沉默而清晰。

再審一遍目錄，發現名單中不少大片上榜，這無疑會降低文集的「品味」，我像一隻掉隊的山羊，心思停留在另一片草上。大片在傳媒上，不是票房數字，就是跑題成八卦秘辛。但作為目前中國電影的主流形態，它不該缺席於文藝批評，也應該獲得被正視的機會。近兩年引發社會性話題的電影，文集大抵沒有遺珠之弊，我亦盡力以一種「陌生化」的書寫方式賦予他們「新生」，這可視為一個創新點。身處一個影碟的空前普及的時代，電影給予每個愛慕者的親近和誘惑是平等的，但你仍然可以從自己專屬的密道出發，使這份「私有愛」砥礪圓滿。

人是應該因為一些人、一些知遇而對命運心存感激的，對他們，說一個謝字終究輕俏了，放在後記中惟求達意一二：感謝把我從論壇裡扒拉出來的第一個伯樂——大雪，沒有她就沒有這些文章；感謝這些年形塑了我的閱讀趣味，鞭策我進步的曹亞瑟兄，亞瑟於我，亦師亦友，沒有他的介紹出版，不會有這本文集。亞瑟坐擁書城有如快活王，

愛書鑽書著書，更是世間第一等癡絕人，他的境界至今令我仰到脖酸！感謝《藍籌地產》和李星辰主編，他們給予了一個作者最大的縱容與自由；謝謝我的先生，他為我任性的嗜好和生活方式保持了容忍和尊重；最後要謝謝父母，他們的奉獻與支持今生我粉身無以為報，惟願上天眷顧他們。

隨筆寫作的這兩年中，我也收穫了人生中第一部導演的紀實作品——我的女兒等等，這部作品目前仍在創作中，也許永遠不會殺青，她時而是諧趣百出的喜劇片，時而是激烈暴力的動作片，時而又是讓人柔腸婉轉的文藝片，她常常讓我困惑於自己的身分：到底是個創造者，還是被創造者？她將我有限的時間分割得更加支離破碎，將我所有的聲色之好不容分說蠻橫劫持，她是個嗅覺靈敏、素質上佳的捕快，這邊廂我避開她，偷偷點開剛下載的《邊疆》，自以為得計地竊喜到內傷，馬上被她一梭子兜頭網了去，喏喏服刑，不得上訴。

也因此，我更應該感謝本書的編輯。這本集子既是對以往散碎文字的總結，也是一次全新的出發。這個轉捩點，對我很重要。

路鵑

二〇一二年三月於北京

美學藝術類　PH0084

午夜場電影筆記

作　　者/路　鵑
主　　編/蔡登山
責任編輯/蔡曉雯
圖文排版/張慧雯
封面設計/王嵩賀

發 行 人/宋政坤
法律顧問/毛國樑　律師
印製出版/秀威資訊科技股份有限公司
　　　　　114台北市內湖區瑞光路76巷65號1樓
　　　　　電話：+886-2-2796-3638　傳真：+886-2-2796-1377
　　　　　http://www.showwe.com.tw
劃撥帳號/19563868　戶名：秀威資訊科技股份有限公司
　　　　　讀者服務信箱：service@showwe.com.tw
展售門市/國家書店（松江門市）
　　　　　104台北市中山區松江路209號1樓
　　　　　電話：+886-2-2518-0207　傳真：+886-2-2518-0778
網路訂購/秀威網路書店：http://www.bodbooks.com.tw
　　　　　國家網路書店：http://www.govbooks.com.tw
圖書經銷/紅螞蟻圖書有限公司
　　　　　114台北市內湖區舊宗路二段121巷28、32號4樓
　　　　　電話：+886-2-2795-3656　傳真：+886-2-2795-4100

2012年9月BOD一版
定價：350元

國家圖書館出版品預行編目

午夜場電影筆記 / 路鵑著. -- 一版. --
　臺北市：秀威資訊科技, 2012.09
　　面；　公分. -- (美學藝術 ; PH0084)
　BOD版
　ISBN 978-986-221-931-7(平裝)

　　1. 影評　2. 筆記

987.013　　　　　　　　　　101014386

讀者回函卡

感謝您購買本書，為提升服務品質，請填妥以下資料，將讀者回函卡直接寄回或傳真本公司，收到您的寶貴意見後，我們會收藏記錄及檢討，謝謝！如您需要了解本公司最新出版書目、購書優惠或企劃活動，歡迎您上網查詢或下載相關資料：http:// www.showwe.com.tw

您購買的書名：＿＿＿＿＿＿＿＿＿＿＿＿＿＿＿＿＿＿＿＿＿＿＿

出生日期：＿＿＿＿＿年＿＿＿＿＿月＿＿＿＿＿日

學歷：□高中 (含) 以下　　□大專　　□研究所 (含) 以上

職業：□製造業　□金融業　□資訊業　□軍警　□傳播業　□自由業
　　　□服務業　□公務員　□教職　　□學生　□家管　　□其它＿＿＿＿

購書地點：□網路書店　□實體書店　□書展　□郵購　□贈閱　□其他

您從何得知本書的消息？

　□網路書店　□實體書店　□網路搜尋　□電子報　□書訊　□雜誌

　□傳播媒體　□親友推薦　□網站推薦　□部落格　□其他＿＿＿＿＿＿

您對本書的評價：(請填代號　1.非常滿意　2.滿意　3.尚可　4.再改進)

　封面設計＿＿＿　版面編排＿＿＿　內容＿＿＿　文／譯筆＿＿＿　價格＿＿＿

讀完書後您覺得：

□很有收穫　□有收穫　□收穫不多　□沒收穫

對我們的建議：＿＿＿＿＿＿＿＿＿＿＿＿＿＿＿＿＿＿＿＿＿＿＿

＿＿＿＿＿＿＿＿＿＿＿＿＿＿＿＿＿＿＿＿＿＿＿＿＿＿＿＿＿＿＿

＿＿＿＿＿＿＿＿＿＿＿＿＿＿＿＿＿＿＿＿＿＿＿＿＿＿＿＿＿＿＿

＿＿＿＿＿＿＿＿＿＿＿＿＿＿＿＿＿＿＿＿＿＿＿＿＿＿＿＿＿＿＿

11466
台北市內湖區瑞光路 76 巷 65 號 1 樓

秀威資訊科技股份有限公司　　　收

BOD 數位出版事業部

..

（請沿線對折寄回，謝謝！）

姓　　名：＿＿＿＿＿＿＿＿＿　年齡：＿＿＿＿　性別：□女　□男

郵遞區號：□□□□□

地　　址：＿＿＿＿＿＿＿＿＿＿＿＿＿＿＿＿＿＿＿＿＿＿＿

聯絡電話：(日)＿＿＿＿＿＿＿＿＿＿　(夜)＿＿＿＿＿＿＿＿＿＿＿

E-mail：＿＿＿＿＿＿＿＿＿＿＿＿＿＿＿＿＿＿＿＿＿＿